異國風情

Exotic Charm

臺灣水彩專題精選系列·異域篇

金塊文化

I 序文

II 邀請藝術家

III 薦選藝術家

IV 徵選藝術家

異國風情《異域》水彩大展
臺灣水彩專題精選系列

處長序

　　本處作為臺北市推廣水彩藝術的重要基地，為讓水彩藝術創作注入新能量，自2019年起與中華亞太水彩藝術協會共同策畫「臺灣水彩專題精選系列」，透過推出12個專題系列展，為臺北市妝點上水彩的日常，也成為孕育水彩優秀創作人才的搖籃。至今邁入第五年，藉由每一次的主題特展，讓民眾感受到水彩媒材的無限可能性，同時也讓創作者盡情地展現多元的創作風采。

　　談起本次「臺灣水彩專題精選系列—異國風情《異域》水彩大展」可以說是好事多磨，歷經2021年Covid-19疫情嚴峻被迫延期，後又因2022年本處藝文大樓進行整修工程休館未能展出，超過兩年的醞釀及等待，終迎來藝文大樓嶄新的展覽空間，順利在2023年呈現本次特展。相信過往的沉潛蟄伏都是為了此刻的絢爛綻放。

　　細數專題精選系列過往乘載了「春華」、「秋色」、「河海」、「懷舊」、「形上形下」，本次駛入「異域」主題，參展的42位水彩創作者運用水彩的柔軟特性，慢慢堆疊出異域文化的濃烈，每幅作品隨著筆觸的鬆緊、寫實寫意的轉變，當下早已超越實體空間的界線，進而一頭栽入水彩創作者所建構出的視覺世界。

　　本次特展精選出充滿著異國情調的風土人情與自然景觀之水彩作品，將引領觀者踏著步伐前往「異境」，進入水彩創作者所創造出來的「藝境」，進而相互交織出心領神會的「意境」，層層推進，從畫中感受到非言語所能傳達的氛圍互動、情感流轉，也成就了本次特展的光彩。誠摯地邀請大家近距離感受這多元豐富的視覺饗宴，開拓感官視野。

　　這麼精彩的展覽有賴於策展人的縝密規劃與所有藝術家的熱情參與，並祝賀本次展出圓滿成功。

臺北市藝文推廣處　處長　林信耀　謹識

嶄新的旅程
亞太帶您遙遊異國美景

理事長序

　　畫家們運用水彩繪畫的獨特技法，以生動的色彩和筆觸描繪出世界各地的美景和文化。畫家的作品讓觀眾仿佛置身於畫作所描繪的異國之地，感受到不同國家的獨特風情。

　　在這三年的疫情管制和藝文推廣處的整修期間，籌劃時間被延長。然而，在藝文推廣處整修完成後，新一輪的展覽將呈現給觀眾耳目一新的感受，展示異國風情的浪漫，異國風情，是一種特殊的魔力，它能夠將我們帶到遙遠的地方，讓我們感受到陌生文化的獨特魅力。而水彩畫作為一種藝術媒介，正是能夠捕捉到這種風情的最佳方式之一。它柔軟的色彩和流動的質感，能夠表現出異國文化的獨特之處，勾勒出令人驚嘆的景觀和令人心動的人物。此展覽的規劃也標誌著亞太水彩藝術協會進入了嶄新的階段。

　　中華亞太水彩藝術協會一直致力於推廣水彩藝術並建構一個具有論述能力和良好環境的畫家平台。亞太在「臺灣水彩專題精選系列」12個主題中，繼「女性」、「春華」、「秋色」、「河海」、「懷舊」、「幻影」六個專題之後，特別邀請成志偉老師與古雅仁老師策辦「異域」一展並且出版專書。在過去18年間，協會先後出版了「水彩解密系列」和「臺灣水彩專題精選系列」的專書，以促進水彩創作者更系統地表達各自的創作理念並提升表述能力。

　　近年來，隨著疫情的趨緩，人們開始踏上遠方的旅程，並用水彩畫紀錄下所見的異國風情。水彩畫以其柔和的色彩和獨特的筆觸成為表達異國美景的理想媒介。畫家們將旅行中的異國風情轉化為水彩畫作品，生動地描繪出山川河流、古老建築和繁華街道的壯麗景色。這些作品不僅是對旅行的回憶，更是對異國文化和風情的深度體驗。

　　中華亞太水彩藝術協會在臺灣的水彩藝術發展中扮演著重要的角色，促進了水彩藝術的交流和發展。協會組織各種活動和展覽，讓畫家們能夠分享彼此的作品和技巧，進一步推動水彩藝術的美好。協會的努力讓異國風情的水彩畫在臺灣得以展現多樣性和豐富性，為觀眾帶來不同的藝術體驗。歡迎各位藝術愛好的朋友們蒞臨指教。

<div style="text-align: right">中華亞太水彩藝術協會理事長　郭宗正</div>

心象・風景・旅行記憶

一趟心靈的旅程

　　當踏上異國的土地，探索著不同的文化和風俗時，也經歷了一場心靈的旅行，每一個城市都有著獨特的氛圍和色彩，每一個街角都隱藏著驚喜和故事。我們走過熱鬧的市場，品味當地的美食；我們穿越古老的街道，欣賞古老建築的輝煌，這些異國的風景和文化讓我們感受到世界的多樣性和豐富性，同時也擴大視野和思維。這些心象和旅行記憶成為創作的靈感源泉，這些美麗的風景和文化豐富了生命，並且成為藝術旅程中最珍貴的寶藏。

　　臺灣水彩專題精選系列—異國風情《異域》水彩大展的策展，剛好遇到了這三年的疫情管制，它確實限制了我們出國旅行的機會，但同時也開啟向內旅行的契機。我們透過畫筆描繪出屬於記憶中的異國風情，重新感到那些令人難以忘懷的旅行經歷，再次與世界連結。一幅作品、一扇窗口、一個世界，透過藝術家的眼睛得以窺見異國的獨特魅力，透過藝術家的畫筆將自己帶入每一道風景，進入每一個故事，它喚醒渴望出走的靈魂，引領著我們展開一場心靈上的旅行，壯遊其中。這將是一場華麗的藝術饗宴，由42位藝術家共同創造的綺麗世界，讓我們在疫後重新定義人生感受生活，讓旅行滋養心靈，發現美。

　　此次展覽由中華亞太水彩藝術協會承辦，感謝協會讓我們有這個學習的機會，擔任這一次的策展工作。協會經過嚴格篩選，邀請了優秀的水彩藝術家共同參展，展覽中的每一幅作品都蘊涵著不同的故事，展現藝術家對於「異域」各自不同的詮釋與風貌，給觀眾帶來多元的視野，展現了水彩藝術的魅力與無窮可能性。展覽期間，還將安排藝術家進行現場作品導覽、深度的水彩示範教學以及藝術生活分享座談會等活動，引導觀眾深入了解藝術家的創作秘密花園，同時將藝術融入生活，拓寬民眾欣賞水彩藝術的視野，讓人們以輕鬆自在的心情近距離感受藝術之美。

　　希望這次展覽能夠帶給觀眾一個豐富多彩的藝術體驗，讓觀眾能夠穿越時空，感受到異國的情調，同時也激發對異國文化的興趣和熱愛，透過藝術的力量，我們可以打破界限，跨越國界，讓不同文化之間的交流和理解變得更加深入，期許觀眾能夠在這場展覽中找到屬於自己的心靈寄託，並且帶著豐富的藝術體驗走出展覽大廳，繼續探索世界的美麗與多樣性。

策展人　成志偉、古雅仁

異國足履的拾錦集彩
我對十位畫家作品的讚賞

文／陳品華

　　有人說旅行是為了跳脫平日生活的桎梏，藉著出遊忘掉一切愁憂；也有人只想來一場與天地最美的邂逅，醉心於春櫻秋楓的風姿綽約；有的人一心瞻仰教堂宮殿宏偉的氛圍或是體驗異國奇特風俗民情與美食；或是一償宿願登上雪皚連峰眾神的居所；亦或是不顧艱險遠征蠻荒原始之地一探究竟；或只想親眼證實清澈見底的湖泊真如藍寶石般璀璨而動身尋找傳說中失落深山的丹青。不管旅行的目的為何，都能繽紛旅人的心，拓展生命的幅度，在異地遇見百分百的人生況味。

　　參加薦選的十位畫家他們出國旅遊的經驗豐富，到訪的國家景點有許多都是令人嚮往的旅遊勝地，無論是泊靠船隻的美麗漁村、沐浴在迷幻光影中的古老建築、讓人緬懷的歷史遺跡、牽動你我之心的迷人山城小鎮、誓再重返的威尼斯波光小巷、寒意颯颯的雪峰、寧靜如鏡的路易斯泱泱湖面、海水藍輕盈的遊艇港灣、旅人歇腳的歐洲咖啡館、上海古鎮的過眼滄桑、噴泉奔騰的凡爾賽宮、造型優美的倫敦大橋、柬埔寨吳哥窟的傳奇、地中海的湛藍萬種風情、莊嚴蕭穆的京都古剎、散發迷人風采的東洋歌舞廳……等等，這些他們親炙到訪的地方，也許足跡早已隱沒在人群煙塵中，然而靠著筆記、寫生、相機記錄觸動他們心靈的點滴感受化成印記將終身難忘。與人文風情欣然相遇的喜悅與驚喜或是與景默然相視的珍惜與低吟，這些各自心有所屬的深刻領會已然呈現在精彩畫作裡，讓我們循著流光溢彩的畫來一一欣賞吧！

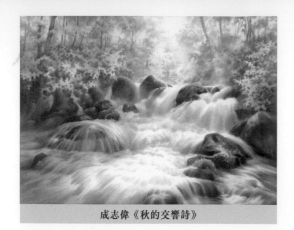

成志偉《秋的交響詩》

1 志偉老師熱愛旅行，即使要背負重達八公斤以上的寫生攝影器材攀登雪峰也勇於踏上征途，親臨現場寫生，傳遞他心中最理想的風景畫。他擅長在快速運筆的節奏中掌控濕中濕的水分技巧，對光影氣氛不論拂曉曦光、酡紅霞光、霧靄微光，總能巧妙營造。作品與眾不同的特色在於水色交融暢快淋漓中，仍保有古典精神的精確素描及柔和色調與唯美追求。

這幅《秋的交響詩》描繪他造訪日本奧入瀨溪金秋時節的深刻印象。整幅畫沒有五彩繽紛的鋪陳，只以黃白兩個主色調做層次變化，卻燦亮如金。湍流的走勢依著大小石塊形成不同的流向，地勢高低的落差也形成長短不一的流線，這是屬於「形」的動人樂章。潤水潔白如練絲，與暗調子的石塊形成一明一暗一動一靜的強烈對比，這是屬於「色」的動人樂章，也是畫面最鏗鏘有力的節奏。另一個「光」的動人樂章則安排在篩過林梢的耀眼陽光照亮溪流，宛如光明使者帶來正面能量，暖心房的醉人楓韻色彩光華滿瑩同時登場，共譜最美的金秋奏鳴曲。

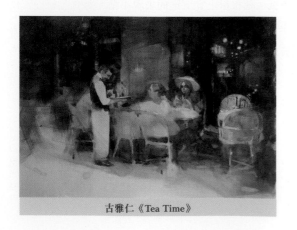

古雅仁《Tea Time》

2 雅仁老師異國風情創作有別於花卉主題的溫潤典雅特質，但同樣保有簡練流暢的筆觸，含蘊浪漫柔情的詩意，畫面主賓關係的強弱虛實變化。

這幅下午茶時光筆法很特別，也許是因不同的題材與文化的洗禮，促使他轉向探索更多筆觸造型結構的趣味性。畫面以黑白灰三個大色塊組構而成，僅少許的暗絳紅色融在虛化的背景中，暗示著濃濃的咖啡正散發誘人的香味，為畫面醞釀午後悠閒的美好時光。整個暗色背景用大排筆以灑脫放逸方式刷染，寒暖色調交錯重疊時不經意留下的筆觸如細毛狀線條真是夠耐人尋味。虛化大寫意中隱約可見造型優雅的吊燈及櫥櫃吊物擺設，燈的亮光點和前中景的白做了很有意思的呼應，看得出美感藏在安排的小細節裡。焦點區的人物沒有過多的著墨，女士品茶的優雅神態以簡練透明色調處理，白及淺灰淺藍的桌椅僅以色塊線條組合，這種放棄細膩描繪的表現，似乎營造出一種浪漫自在的閒情與氛圍。雅仁老師畫的咖啡館散發著迷人的魅力，將為你帶來一份難以忘懷的體驗。

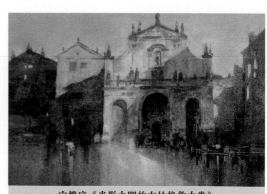

宋愷庭《光影之間的布拉格救主堂》

3 愷庭老師是優秀的青年畫家，作品多次獲得美國及法國水彩畫協會的獎項殊榮，並榮獲美國水彩畫協會AWS及美國全國水彩畫協會NWS的署名會員，這些成就無疑是對他作品最高的肯定。身受古典水彩影響的他，重視沉穩又豐富的素描層次與結構，但又陶醉在水彩不可預期的水痕或抽象的趣味性中。

這幅《光影之間的布拉格救主堂》呈現柔和典雅

的古典精神兼具光影對比的美感，成功找到既深入又寫意的平衡點。古城在陽光斜射下形成抽象色塊的光影節奏，金輝猶如罩染鎏金般與灰藍綠的陰影共譜美妙韻律的逐光之旅。整幅畫優雅耐看，不雕琢建築細部，卻講究造型大小的安排。他要的不是書寫救主堂歷史歲月的塵封印記，更不是追求復古的題材，他的重點擺在鋪陳日光的漫步序曲，進行一場無聲遊走的光流影轉。左側牆面以虛化的大小色塊及寒暖色調展現微妙豐富的層次與肌理，右側陰影中的人物欄杆等全化成了抽象造型的小小點線面，與建築物的大灰面一起沉浸在古典的氣質中。

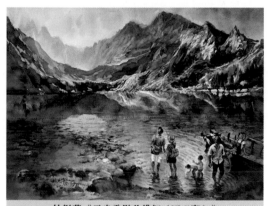

林俐萍《天光雲影共徘徊（國土湖）》

4 俐萍老師的異國行旅提供她畫下不少洋溢幸福感的作品，張張都讓人覺得天堂不再遙遠，歐遊的美景旅程充滿喜悅與感動，不僅拓展她視野的廣度也為她的創作帶來深刻又生動的作品。旅程中欣賞娟娟花容的一路競豔，也與鵝群共享一湖綠波，童話山城的美麗與雄偉山姿，讓她興起想把時間調慢的讚嘆，處處驚喜的盛筵滿載豐美歸來。

這幅《天光雲影共徘徊》描繪山峰含翠湖水倒映山影宛如鏡面般呈現水韻如詩的意境。這是俐萍老師以透明顏料染繪出清透澄淨的效果，筆法簡潔俐落，天青水靜的感覺連湖底石塊都清晰可見。運筆明快灑脫一氣呵成，讓水與彩自然流暢相互交融，散發一份優雅的詩意。群山以重疊法及縫合法畫出立體感，近山採用明暗對比強、彩度略高、細節描繪豐富的方式，顏料濃度稍微提高，遠山則採弱對比、低彩度、濃度淡的大色塊來處理，如此安排可拉開視覺遠近的空間距離感。左方山體優雅的稜線起伏變化及活潑肯定的筆調水分的掌控得宜很令人激賞。

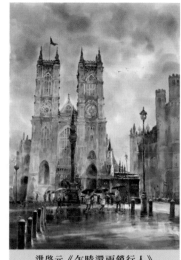

洪啓元《乍晴還雨鎖行人》

5 一個具有親和力的人，往往對「人」感興趣，從啓元老師異國風情系列描繪遊客賞景或當地居民生活的內容可看出此特點，取材多以人物、建物為主。「微觀城市詩心化境」是他旅行與創作的依據，「微觀城市」是以悠遊的心態進行觀察城巾奇特之處，「詩心化境」則以慢遊的心境細品人文風華，再以寫境造境發揮。

這幅《乍晴還雨鎖行人》以英國西敏寺全貌來取景，表現西敏寺巍峨高聳拔地而起的高挺姿態與建物美感。他採用上實下虛的表現手法，將焦點擺在西敏寺頂端，筆法雖簡練卻能表現西敏寺外貌的優雅細膩美感，暈染的灰雲、寺頂飄揚的紅旗也是引人汁目的安排之一。上窄下寬的流線結構展現建物高聳入天的宏偉氣勢，後方一棟灰藍尖頂金字塔形建築幫西敏寺帶來穩固的力量。地面的大寫意與遊客細節的描繪成繁簡對比，遊客以橫的動線前進恰與矗立的西敏寺構成了橫與豎的隱形線條，前景立椿斜線動勢增加深遠的空間感，所有的構思全為了追憶西敏寺建築之美所帶來的震撼。

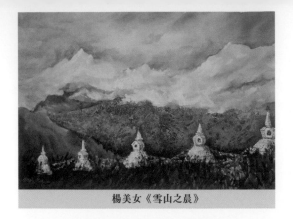

楊美女《雪山之晨》

6 美女老師懷著對世界的好奇走遍歐亞國家甚至遠赴非洲肯亞看動物大遷徙，體驗自然景觀，找尋創作的方向，擷取感人的元素，將肉眼所見化為深度的內涵。

　　這幅《雪山之晨》是她旅遊雲南親睹梅里雪山著名的「日照金山」勝景，用彩筆畫下感動。梅里雪山一向身著銀裝，綿綿雲霧如長絹舒展，美女老師以靈動的筆勢，用半透明的顏料恣意揮灑，生動了整個畫面。雪山歷經風霜凜然雄峙是山城的傳奇聖地，當遊客見到晨曦中的山頭披上金衣晶瑩奪目時，心中湧上充滿希望的幸福感，她特地將雪山的金輝以高彩度展現，我想這也代表給大家祝福的心意吧！前景矗立的五座佛塔依形的大小一字排開同敷金彩，高明度的塔身與低明度的草叢有了強烈的對比後，就容易拉開與中遠景的空間距離。琉璃般不染凡塵的藍天在清透色彩中留下了些許趣味的沉澱水漬效果，共同與灰調但不單調的中景山群一起有默契的襯托金輝閃耀的金山。經幡搭掛在塔身串連起每一座佛塔，為我們展讀一頁最神聖的美景。

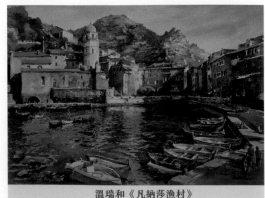

溫瑞和《凡納莎漁村》

7 溫老師為了找尋繪畫題材勇闖天涯，偏好鄉野與古建築，三十多年前辭去軍職全心投入創作。他重視形的準確度與紮實的基礎和畫面結構，構思主賓虛實，講究明暗對比強弱，調整重點的次序，畫心所感非畫眼所見，下筆前先構想才能充分展現心中的意象。他慣用重疊法讓筆觸有力肯定不含糊，喜愛塊狀的表現效果。

　　作品《凡納莎漁村》有個小而美的港灣，堤防依著港灣形成大弧線形的結構，環山的房舍形成斜線動勢讓畫面呈現動感。右側背光紅建築筆法俐落明快色層豐富，左側房舍與教堂在陽光下錯落有致亮暗分明，色彩更顯耀眼，使海面如鑲碎金般波光蕩漾非常迷人。他說水影與岸上景物是相呼應的，畫水還得畫水面的反光，尤其是飄動的水，經常產生反光的漣漪，這幅動人的海波證明溫老師對畫水有獨到的心得。遠方山頭以擅長的橄欖綠簡要塊狀表現沒有太多細節，倒是前景船隻細心描繪，船型優美排列有序形成彎曲斜線，拉出深遠的空間感，色彩鮮明藍紅寒暖交錯，使漁村更添風采。

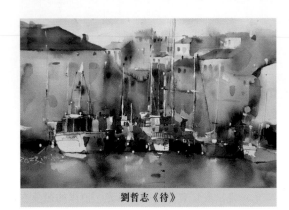

劉哲志《待》

8 哲志老師迷戀水彩的原因之一就是喜愛水彩通透流暢的輕快感，這種渾然天成的逸趣簡潔明快，沒有刻畫的摹寫，只有寫意的感性，與他隨和熱情豪邁不羈的個性相符合。

　　作品《待》這幅大筆揮灑的港灣遊艇畫作，不經意的留白色塊，都化成了各式各樣的點線面組曲，

為港灣帶來輕快活潑舒暢的曲調。雖然是休憩停靠的遊艇，卻沒半點讓人感到沉悶的停滯感，是如何辦到的？深夜孤獨的他理性構思著，首先去除港灣多餘的雜亂物後，將光影中的遊艇簡化成黑白灰的大小色塊，妝點彩度高的小色塊讓整體畫面充滿高高低低的美妙節奏，透過簡化的筆觸及造型保有當地的特色，他正在進行一場精準的佈局。遠景中的建築物如何簡化構造的元素，如何將大色塊的牆面與深淺橙紅的屋頂組合成更加鬆放的大寫意，建立在哲志老師豐富的創作經驗中，他思考著每一筆的鋪陳。這幅畫中我們看不到他有所停頓遲滯，只有感受到詩情般的水漬在背景中恣意渲染，彷彿告訴我們就筆隨意走，自然啟航的時刻就會到來。

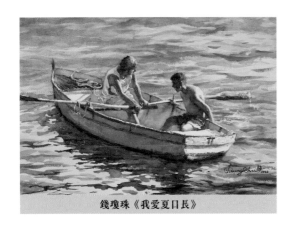

錢瓊珠《我愛夏日長》

9 瓊珠老師異國風情是她的逐光之旅，以靈活的筆調濕潤的色澤展現精彩之作。燦爛的陽光讓她畫出《水道橋遺跡》優美的圓拱形光影；《威尼斯尋常人家》晾曬的衣服在牆面交織動人投影，她以活潑率性筆法刷染再以色點噴灑添加斑斕沉澱的效果；《悠閒時光》畫出殷紅寶綠的明媚風光，泊岸的船隻在此享有片刻沉默的哲思；《羅馬尼亞花田》近景花朵以清晰的邊線成為主焦點，遠方花海以朦朧鮮彩一直漫到天際，宣告盛夏最金黃的時光；《華燈映水》燈光的暈黃與建築的粉紫藍調以鬆放的彩度對比譜出一場浪漫迷人的光影秀。

《我愛夏日長》這幅戀夏時光之情躍然於紙上，忘憂的藍調以波動的水影描繪遊客最愛的馬其頓Ohrid湖，筆觸細膩處耐人尋味、灑脫處令人激賞。兩位青年歡愉的神情描繪得十分傳神，結實有彈性的臂膀更是深厚功力的展現，紅赭的膚色與湖水藍形成強烈的寒暖對比，是畫面的焦點。槳與船身交叉的線性和蕩漾倒影組成動態感，連前景多彩的倒影也增添了夏日歡愉的氛圍。

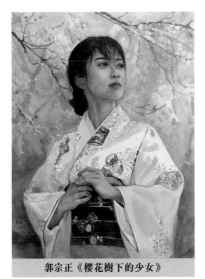

郭宗正《櫻花樹下的少女》

10 一個人的成就來自他的努力與堅持，郭理事長身兼數職非常忙碌，但對繪畫的熱情始終不減也不曾放棄。異國風情系列以身著東洋和服女性居多，這與他早年出國留學日本習醫，後來成為婦產科醫師，在行醫時經常接觸女性，自然在描繪女性人物的嫣然妍態、肢體神韻等較能掌握且細細描繪。

藝術創作是畫家生活體驗與情感的再現，作品雖是無聲的語言卻可以透過畫面傳達隱藏的人生故事。這幅《櫻花樹下的少女》表現的是一個待嫁少女的淡淡愁思，雖然憧憬著美好的婚姻生活，但對不可知的未來感到迷茫。郭理事長不僅表現出少女在眉宇間略顯愁容的樣態，也掌握了凝望遠方殷切期盼的眼神。臉部細緻的五官膚質及纖柔的雙手都表現得可圈可點，腰飾的櫻花圖案美極了！選用暗色正好襯出雙手輕握的文雅儀態也使和服明亮質地展現。衣飾圖案用高低彩度的紅橙輕鬆點描，和服內裡選用淺藍色做寒暖對比添增精彩度。背景中飄飛的粉紫櫻花芳菲處處，色澤淡雅正好顯示出少女優雅的氣質。

II 邀請藝術家

黃進龍

謝明錩

蘇憲法

黃進龍
/HUANG CHIN-LUNG

水彩為西方傳統的藝術之一，大家在學習的路途上奮力前進，期待儘早跨入西洋繪畫體系的核心價值，充分表現完美。但這路途遙遠，又似無止境。努力學習精進，勇往直前，全心投入固然是好事，但不要忘記自己的文化底蘊與特質，水彩畢竟只是媒材，表現的內容是由藝術家主導。你想藉由它「述說什麼？」由你決定。東西方文化對事物與自然的理解與詮釋既然不同，畫出來的作品應該也不太一樣才對！「異國風情」為國境之外地區的風土人情與自然特色，也是藝術家以自己的文化思維對該國人文與自然的轉譯與詮釋，所以不同文化的藝術家就會有不同的詮釋與表現。

重要經歷：國立臺灣師範大學特聘教授、臺灣水彩畫協會理事長、中華亞太水彩藝術會常務監事、台灣國際水彩畫協會榮譽理事長、澳洲水彩畫會(Australian Watercolo Institute)榮譽會員、國立臺灣師範大學前藝術學院院長、美國賓州州立大學訪問學 (2009/08－2010/07)、美國水彩畫協會(American Watercolor Society)國際評審2012

著作與出版(23本)：《水彩技法解析》、《素描技法解析》、《水彩畫》、《美術系水畫》DVD光碟片一套6片、《台灣高晃》創作專輯、《Eastern Wind》創作專輯Jung Galle首爾、《水.花藻漾》創作專輯、《Abandon/Gain: East-West Artistic Encounter》紐約曲線-黃進龍的人體繪畫藝術》浙江人民美術出版社、《The Languages of Che Blossom》知櫻 Chin-Lung Huang Solo Exhibition、《Sakura Obsession》櫻花戀 Chin-Lu Huang，紐約市立大學QCC美術館、《畫態.極妍》專輯

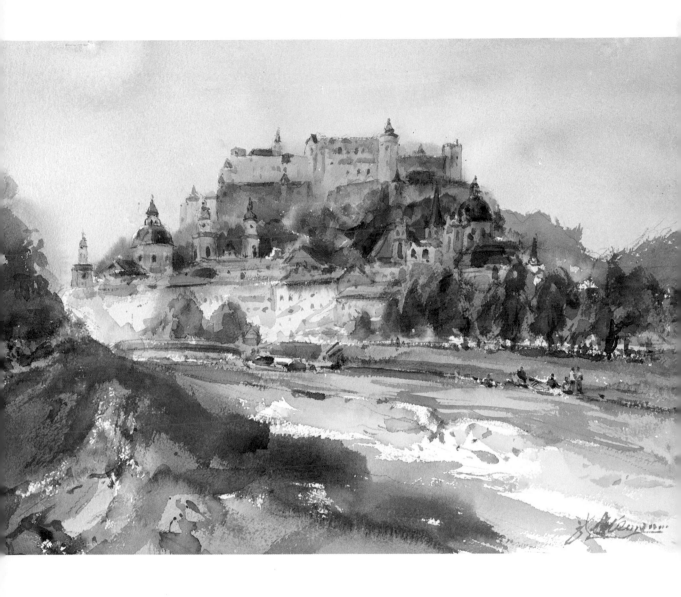

　　矗立在多瑙河旁的城堡，經過幾個世代主政者的擴建，規模越來越大，如今成為世界重要的地標。以婉約的筆調，刻劃歷史悠久的建築之美。

左圖/ 走在布達佩斯的大街上，看到宏偉且華麗裝飾的建築一棟接著一棟，感受到曾經如此輝煌歷史！20幾年前曾造訪，今年再次來到這裡，感覺有不少的進步與發展，常見成群重機呼嘯而過！一個國家的興衰轉化，刻劃在生活街道裡！

右圖/ 一次又一次的在偶然的機會，看到明信片般的美麗風景而心動，今年化為行動前往。在這裡湖與山之間的腹地很小，高低起伏的地形及教堂美麗的建築，搭配湖光山色，成為人間的天堂景色！

謝明錩
/HSIEH MING-CHANG

畫要具有可讀性，感人比怡人重要，畫絕不只是眼睛的藝術，更是心靈的藝術。繪畫是每天的日記，是感觸的抒發，是生命的領悟。除了畫外之意與弦外之音，使繪畫與文學牽上線，我也要求自己的作品在視覺形式上具有當代性，獨特的技巧與創意思考不可偏廢。

藝術的最高境界是遊戲，而這遊戲應該不僅僅是技巧遊戲，更應該是「意念遊戲」。而意念就是主題、色彩、形式與技巧的全新創造，意蘊與意念是我目前創作的唯一追求。

2020　榮任「馬來西亞國際網路藝術大賽」國際評審團評審
2018　榮獲「第一屆馬來西亞國際水彩雙年展」Excellent Award
2017　榮任中國清南「第一屆大衛杯世界水彩大獎賽」總決選國際評審團評審
2016　榮任「IWS臺灣世界水彩大賽暨名家經典展」國際評審團團長
2015　臺灣主辦「全球百大水彩名家邀請展」榮獲觀眾票選人氣王第一名
　　　獲邀參展「百年華彩-中國水彩藝術研究展」於北京中國美術館
2014　作品《我的心靈浴場》榮獲中國水彩博物館典藏

　　就像白色在西方代表純潔一樣，紅在中國人的心中自有一種吉祥的象徵意味，舉凡燈籠、春聯、牌匾通常都是紅的。這幅畫取材自中國福建省西邊的和平古鎮，「萬般皆下品，惟有讀書高」，能從地方考試中舉的舉人，再進京參與殿試，由皇帝親自主持考試，考中的就叫進士，不論第幾名，一律賜予「進士第」牌匾。

　　這幅畫揉合了各種浪漫筆法，把「紅」象徵喜慶與功成名就的諸多意涵巧妙的集中在一起，質感點到為止，歲月聯想在實中帶虛的動感揮灑中浮現。「進士」兩字的金漆猶在，十年寒窗的成果歷經時光洪流的淘洗依舊在門楣上閃閃發亮……

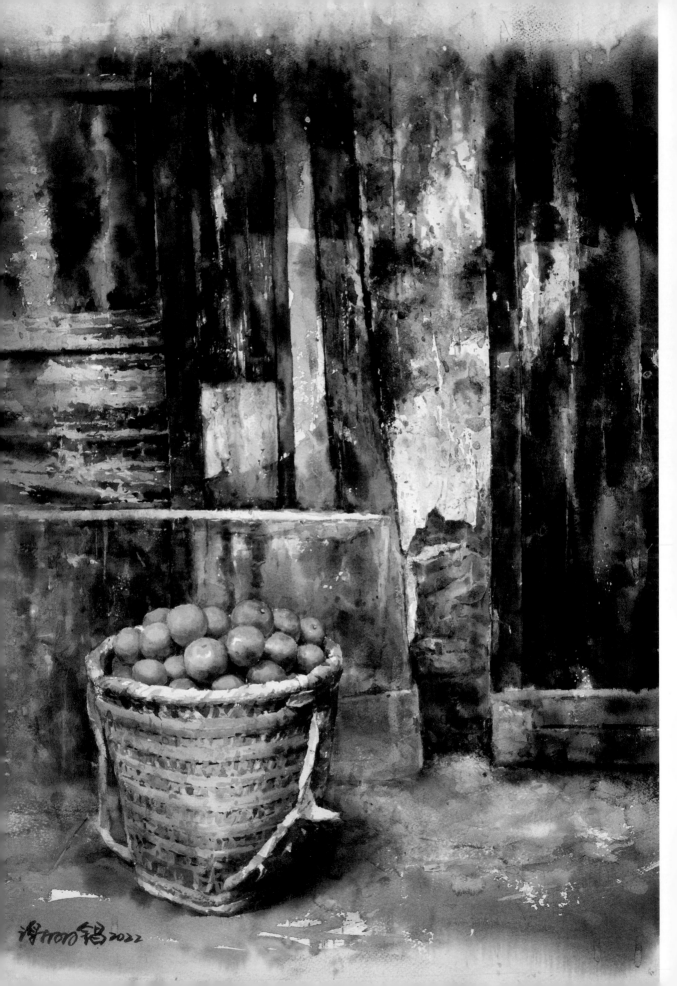

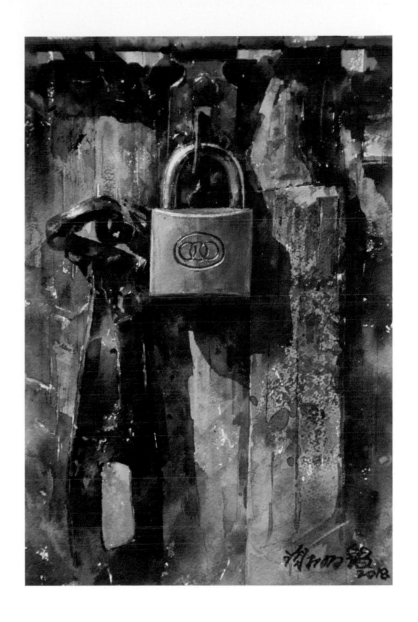

左圖/ 如果滿滿的一籮筐柳橙代表的是生活現實的話，那麼這背景就是與生活完全脫節的抽象圖案了。這是在中國四川省旅行采風時看到的一個意外景象，不像房子的房子，門與窗都不見開口，一切都被歲月狂潮淹沒了！

　　既古典又當代，既人文又藝術，在我眼中這是非我莫屬、兼容「意蘊與意念」的最佳題材！

右圖/ 勇闖阿拉伯半島邊陲，在長期南北分裂、峰火對峙的夾縫中造訪葉門古國，一直是我這生中最津津樂道自覺不可思議的事。以視覺景象而言，葉門民宅的木門是我揮之不去、深深烙刻於心底的畫面……沒有一個門是不斑駁的，在彈孔與淚痕之上，在橫七豎八額外加釘木條的結構空隙間，一個門掛上三、五個鎖是常有的事……

　　看過葉門之門，目睹荒山與沙漠的淒涼，你會驚覺自己原來有多幸福……

蘇憲法
/SU HSIEN-FA

個人近年的創作，油畫以「四季」為主題，除了取四季的時空景象之外，也取四季推遞生生不息的涵義；水彩作品則延續對自然景物的描寫，舉凡城市、鄉野、高山、湖泊、海濱；技法則以透明水彩技法呈現，以輕柔筆觸、水分淋漓、暢快揮灑，掌握虛實相生之氣韻，有別於油畫作品之厚實、重肌理之東方意境，風格介於具象與半具象之間，但仍具藝術家個性及特質之表現形式。

國立臺灣師範大學美術系名譽教授
重要經歷：臺南市美術館董事長、長榮大學美術系講座教授、國立臺灣師範大學美術系主任暨研究所所長、中華民國油畫學會榮譽理事長、台灣國際水彩畫協會榮譽理事長
重要典藏：浙江美術館、臺北市立美術館、國立臺灣美術館、高雄市立美術館、國立歷史博物館

2018　「韶華四季」-蘇憲法油彩的東方詩境，杭州浙江美術館
2016　「韶光四季」-蘇憲法回顧展，臺北國父紀念館中山國家畫廊
2011　「澄境」，臺北
2010　「秋之印記」，紐約

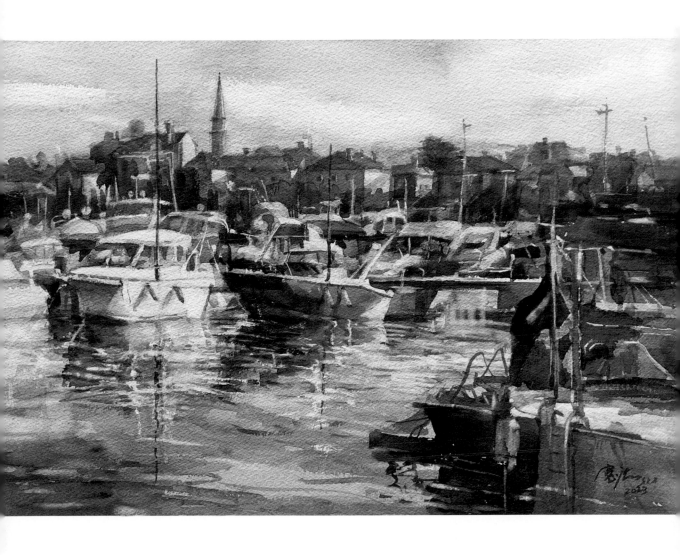

　　歐洲的古城都有幾百年的歷史，停泊在港口邊的小船，與古城相
互輝映，水波蕩漾，形成光影錯落的碧波絕致。

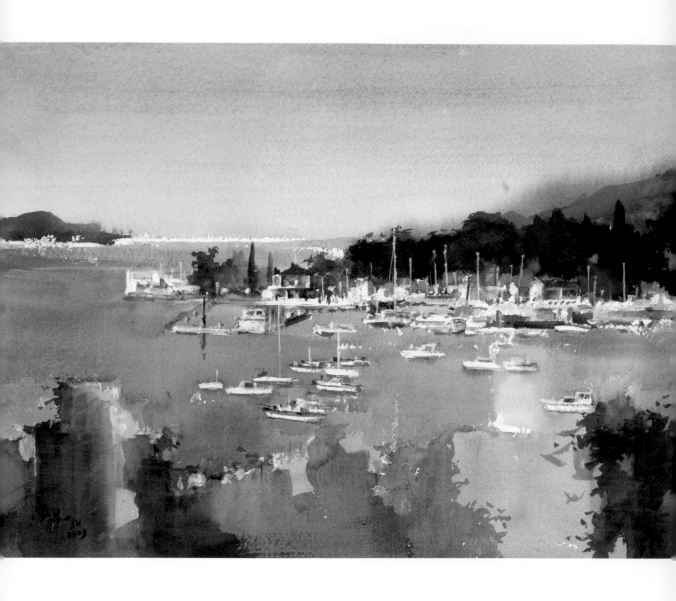

　　以南法小港為主題，描寫早晨清新的空氣籠罩著整個港灣，近景的樹影與海水用豐沛的水分融入整個畫面，帆影點點為作品增添幾許風采。

南法小港，38×54 cm，2023

此為威尼斯的經典一景，廣場上灑落了鐘
樓覆蓋的影子，飛鳥與遊客相互嬉戲，遠景的
教堂映著霞光，與深沉的廣場形成強烈對比。

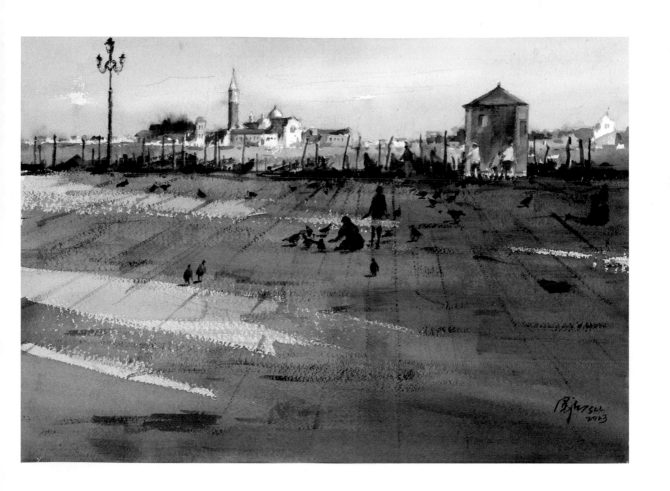

Ⅲ 薦選藝術家

古雅仁
成志偉
宋愷庭
林俐萍
洪啓元
郭宗正
溫瑞和
楊美女
劉哲志
錢瓊珠

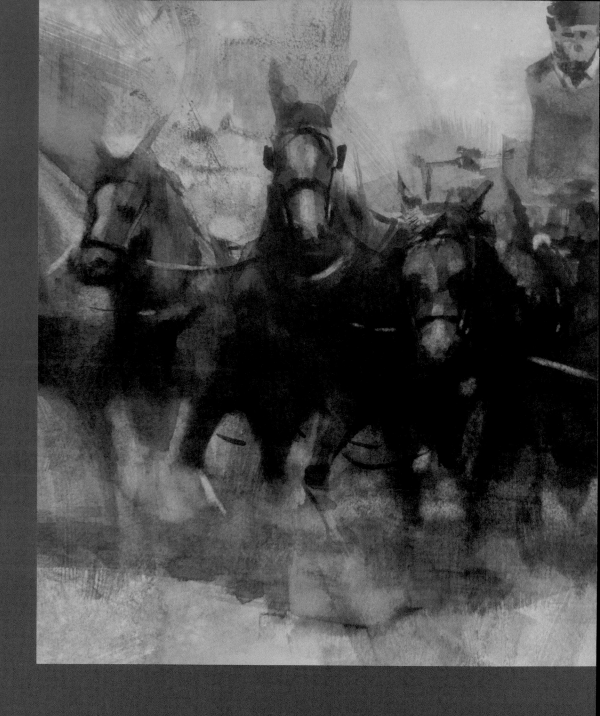

薦選藝術家—古雅仁

Ku Ya-Jen

右圖/ 放下慣用的濕中濕畫法，研究筆觸與造型結構的趣味，抽離現實的表現，提取出美的感受，在虛實之間遊戲。

古雅仁/KU YA-JEN

在這次異國風情的系列創作中，我探索了幾個不同的面向，每個面向都有其獨特的創作理念和表現方式。

一、先抽象後具體的表現系列：這個系列中，我以抽象的方式來呈現異國風情。我將畫面中的主題和元素簡化成基本的形狀和筆觸，並運用色彩和線條來營造出一種抽象的氛圍。這樣的表現方式讓觀者能夠自由地詮釋畫作，並在其中發現自己的想像和情感。

二、異國情調的人物：這個面向中，我專注於捕捉異國情調的人物形象。我著重於表現他們的姿態、表情和服飾，以呈現出他們獨特的文化背景和個性特徵。我運用柔和的色調和細緻的筆觸來營造出一種柔美而神秘的氛圍，讓觀者能夠感受到這些人物的魅力和故事。

三、威尼斯風情：這個面向中，我專注於闡述威尼斯的風情和魅力。我以威尼斯的獨特建築、運河和傳統船隻為靈感，創作出具有浪漫和詩意的畫面，我運用柔和的色彩和流動的筆觸來營造出一種夢幻般的氛圍，讓觀者彷彿置身於威尼斯的浪漫世界中。

這些創作理念的目的是讓觀者在欣賞畫作時能夠感受到異國風情的魅力和神秘感。我希望這些作品能夠引起觀者的共鳴，激發他們的想像力，並讓他們在畫面中獲得一種獨特的美的體驗。

1975出生於臺北
國立臺灣師範大學美術研究所
現任：
士林社區大學講師
臺日美術協會理事
桃園市水彩畫協會理事
中華亞太水彩藝術協會會員
臺灣水彩畫協會
雅仁藝術工作室負責人

2023　日本第59回全日美術展金賞，東京都美術館
　　　　第42回九州全展獎勵賞於九州美術館
2022　Finalist Goddess of Beauty International Watercolor Flowers Exhibition入圍
2021　個展「花雅采映」
2020　個展「水韵雅趣」蕭如松藝術園區
2019　In Water Color臺灣印度水彩交流展
　　　　入圍國際IWS秘魯世界水彩交流大展
　　　　日本第57回全日美術展マツダ繪具賞
2018　國際IWS x Paul Rubens魯本斯水彩封面榮譽獎

作品牡丹花登上法國水彩雜誌THE ART OF WATERCLCUR
獲美國2018藝術卓越大賽榮譽獎，刊登於southwest art
2018-2019　Urbinoin烏日比諾水彩節
　　　　Fabriano法布里亞諾水彩嘉年華
2017　「臺日水彩名家交流展」臺南奇美博物館
2016　彩繪國際全球百大水彩畫家聯展
　　　　「臺灣當代水彩研究展」
1999　第47屆中部美展油畫第一名

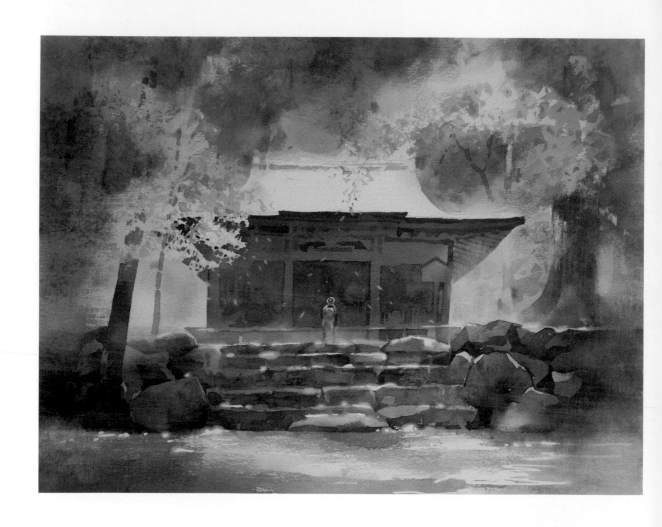

日本古寺的環境和氛圍對我的創作帶來了深深的靈感。古寺的建築、庭園和氛圍都散發著一種神聖和寧靜的氛圍，這激發了我想要將這種美麗和神秘感表達出來的渴望。少女穿著和服在古寺中祈禱，更是讓整個場景充滿了傳統和文化的魅力。

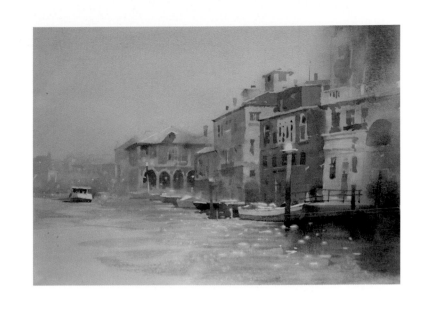

上圖／ 威尼斯的波光淋漓是這個城市獨特的魅力之一，它讓人感受到水和陽光的魔力，並為威尼斯增添了一份夢幻和浪漫的氛圍。在這樣的環境中，你可以感受到威尼斯的獨特之處，並將這些美麗的景色和回憶永遠留在心中。

下圖／ 當太陽逐漸西沉，金黃色的陽光灑在威尼斯的運河和建築上時，整個城市都被染上了一層神秘而溫暖的色彩。這時的威尼斯充滿了浪漫的氛圍，建築物的輪廓在斜陽下變得更加迷人，運河的水面上倒映著美麗的色彩。

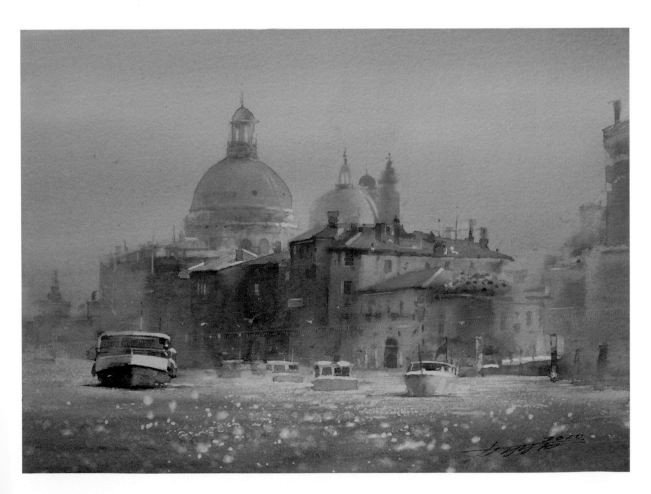

▲ 波光淋漓，26×38.2 cm，2023 ／ ▼ 水韻威尼斯，26×38.2 cm，2023

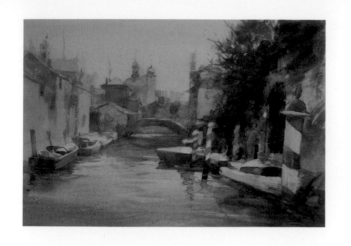

上圖／ 漫步在威尼斯狹窄的小巷和橋樑之間，這些小巷彷彿迷宮般交錯著，而你只能依靠步行或者搭乘貢多拉船來探索這個城市。運河上的水面靜謐而平靜，只有船隻的划槳聲和遠處教堂鐘聲的響起。這種幽靜的水鄉氛圍讓人感到放鬆和平靜，威尼斯的幽靜水鄉是一個讓人心靈寧靜的地方，讓你可以真正感受到水的魅力和城市的獨特之處。

下圖／ 歐洲風情畫作中的《小歇》是一幅非常充滿活力和情感的作品。在畫作中，你可以描繪一個歐洲港口，船隻停泊在碼頭上，使用明亮的色調和粗糙的筆觸來表現出港口的活力和粗獷感，但傳達出恬淡寧靜的靜幽風情。

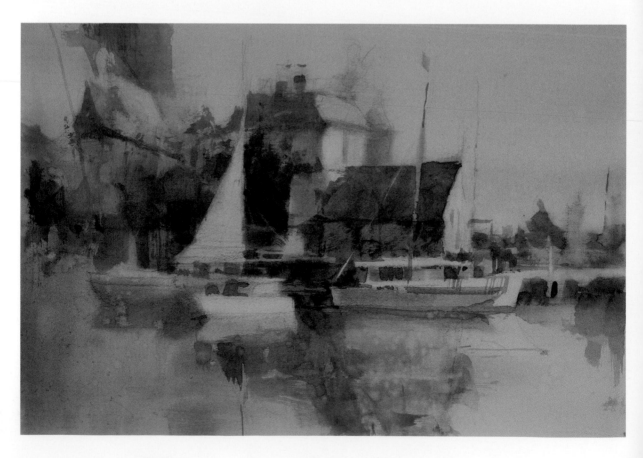

　　▲幽靜水鄉，26×38.2 cm，2023　/　▼小歇，26×38.2 cm，2023

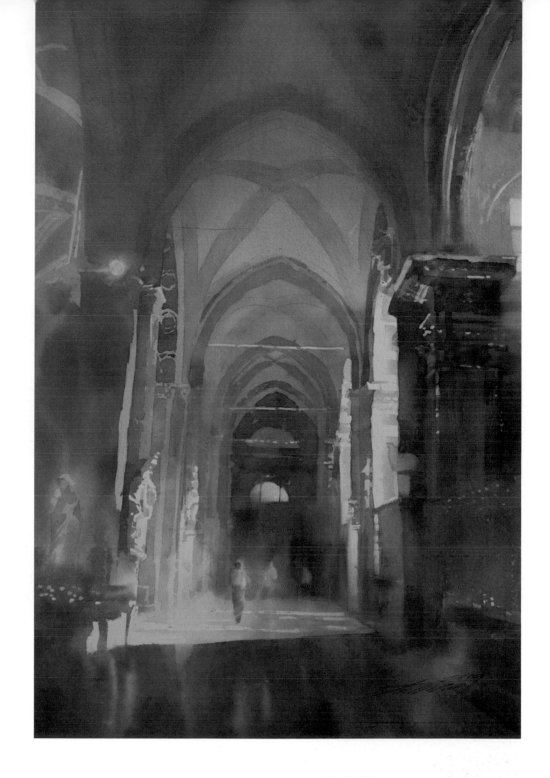

　　教堂特殊的氛圍讓人感覺到心靈的洗滌，金黃色的陽光灑落在寧靜的教堂之中，讓人有感覺聖潔光亮的降臨，教堂的建築設計和藝術裝飾往往都非常精緻，這些元素也為教堂營造了一種與世俗世界不同的氛圍。在寧靜的教堂空間中，人們可以專注於自己的內心世界，與神聯繫，或者獲得一種心靈的寧靜。這種環境可以讓人感受到一種超越日常生活的存在，並提醒我們關注自己的內在世界。

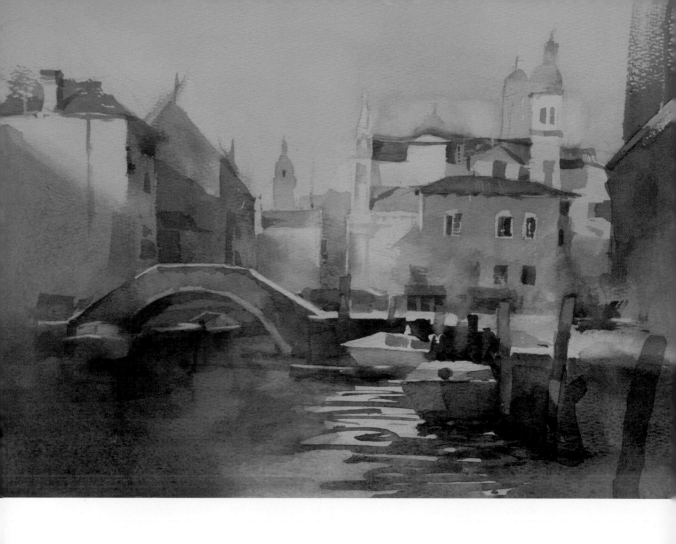

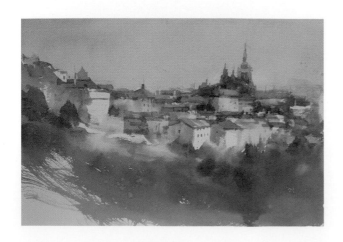

上圖/ 威尼斯的斜陽景色總是充滿浪漫和神秘感。這個意大利城市以其獨特的水上交通系統和美麗的建築而聞名，而斜陽時的威尼斯更是散發出一種特殊的魅力。當太陽逐漸西沉，金黃色的陽光灑在威尼斯的運河和建築上時，整個城市都被染上了一層神秘而溫暖的色彩。這時的威尼斯充滿了浪漫的氛圍，建築物的輪廓在斜陽下變得更加迷人，運河的水面上倒映著美麗的色彩。

下圖/ 遠眺布拉格老城，你會被它的美麗和獨特風格所吸引。這個城市充滿了藝術、文化和歷史，每一處都散發著迷人的魅力。布拉格老城是個值得探索和欣賞的地方，無論是白天還是夜晚，它都會給你帶來一份難以忘懷的體驗。

上圖/ 烏爾比諾（Urbino）是義大利馬爾凱大區的
一個迷人城市，也是文藝復興時期的一個重要
中心。這座城市位於丘陵地帶，被美麗的自然
景觀所環繞。烏爾比諾以其壯麗的烏爾比諾宮
（Palazzo Ducale）而聞名，內部則擁有許多藝術
品和珍貴的收藏品，包括拉斐爾的名作《烏爾比
諾的聖母》（Madonna di Casa d'Este）。烏爾比諾
的街道和小巷也非常迷人，充滿了古老的建築和
傳統的商店。你可以在這些街道上漫步，欣賞著
古老的建築和當地人的生活。

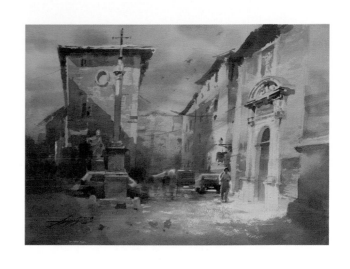

下圖/ 威尼斯水畔的雅饗是一種令人難以忘懷的體
驗。在這個浪漫的城市裡，享受美食和美景結合
的饗宴是一種獨特的享受。威尼斯水畔的雅饗是
一種將美食和美景融為一體的獨特體驗，讓你在
品味美食的同時，也能欣賞到這個城市的獨特魅
力。無論是情侶約會還是與家人朋友共享，這樣
的雅饗體驗都會給你留下難以磨滅的美好回憶。

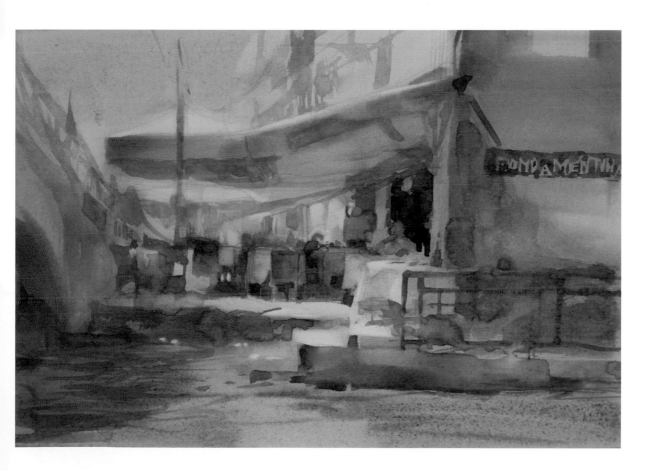

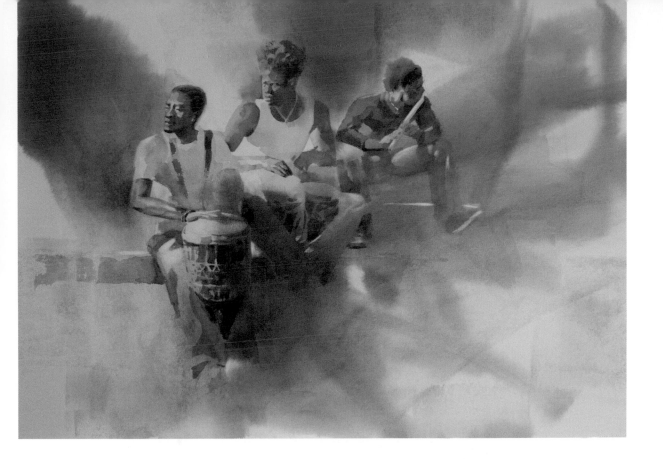

左圖/ 這幅水彩作品「羅馬清晨」是我在探索城市風景系列時的一部分。我對羅馬這座古老而充滿歷史的城市充滿了著迷，並希望通過這幅作品來捕捉清晨時分的獨特氛圍和美感。

上圖/ 這幅畫描繪了一個打鼓的場景，鼓手手持鼓槌，有力地敲打著鼓面，發出有力的節奏。鼓聲迴盪在空氣中，彷彿在打動人們的心弦。在周圍的觀眾中，有些人跟著鼓聲起舞，有些人閉上眼睛，陶醉在鼓聲中。整幅畫洋溢著鼓點的節奏感和力量感，讓人感受到音樂的魅力和能量。

下圖/ 通過人物的表情和姿態，以及色彩和質感來表現出畫面的氛圍和情感，來表現女士品茶的優雅和浪漫，一個優雅的下午茶的時光。

街頭藝人總是能為城市增添一份生動和音樂的氛圍，而陶醉於一位拉著大提琴的街頭藝人的表演更是一種美妙的體驗。他手中的大提琴散發出柔和而富有感情的音樂，為我帶來了一個難以忘懷的瞬間，來了一份無價的禮物。

下圖/ 參加義大利法比亞諾水彩寫生活動中，異國的環境和文化對我的創作帶來了新的啟發和刺激。我能夠感受到當地的氛圍、風景和人文特色，這些都成為了我創作的靈感來源，水彩是一種非常適合表現少女柔和氣質的媒介，我選擇使用柔和的色調和輕柔的筆觸，以營造出一種溫暖和寧靜的氛圍。

上圖/ 我希望這幅作品能夠讓觀者感受到湖水的寧靜和美麗。路易斯湖以其宏偉的自然景觀和寧靜的氛圍而聞名，這種寧靜和美麗可以讓人們感受到一種內心的寧靜和平靜。

下圖/ 是我創作的一幅水彩作品，靈感來自於位於加拿大的查德花園。這個花園位於不列顛哥倫比亞省的維多利亞市，以其壯麗的景色和精心維護的花園而聞名。我的創作理念是要捕捉並表達查德花園的自然美和寧靜氛圍。我希望通過水彩的柔和色彩和流動筆觸，將觀者帶入這個花園的迷人世界。

1 運用2B鉛筆將畫面的水面空間以及建築物做適當的佈置,並且用留白膠,把需要的高光處及波光鄰鄰水面亮點留下。

2 使用渲染法,把整體光線及氣氛經營出來,並且利用寒暖色系經營傍晚黃昏的色調。

3 使用重疊法以及縫合法,經營建築物前中後的關係,以及水面船隻的立體光影。

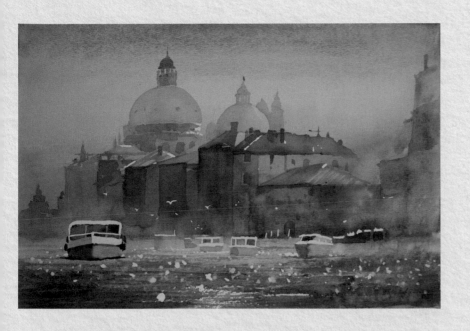

4 擦掉留白膠，進行整體
細節的調整及加強。

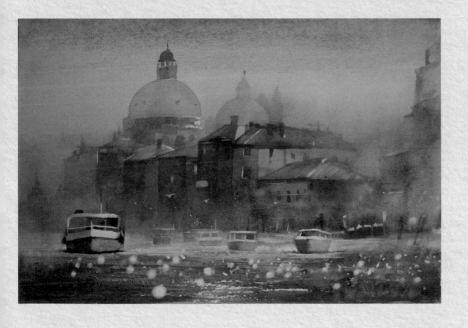

5 作品完成。

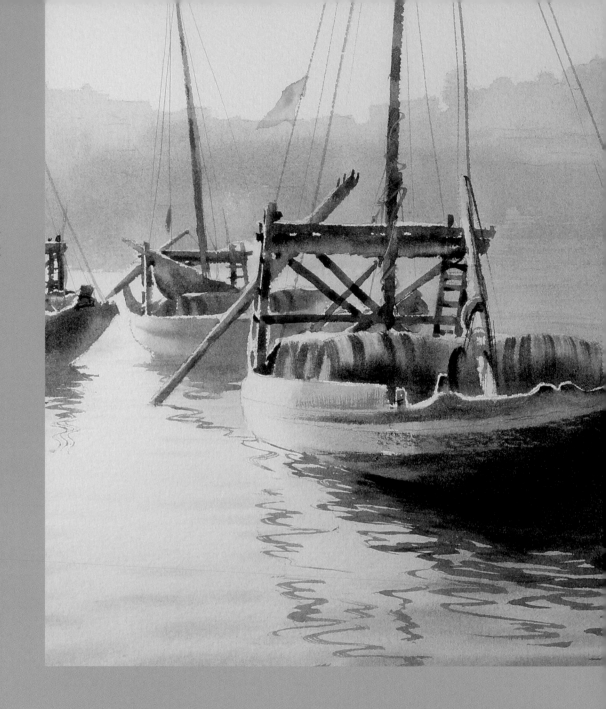

薦選藝術家—成志偉

Chen Zhi-Wei

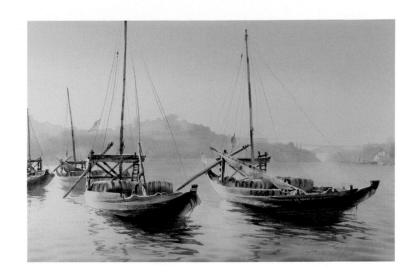

成志偉 /CHEN ZHI-WEI

　　自小嚮往與自然為伍,悠遊於天地之間的恬靜生活,「自然風景」便成為我主要的創作題材。不只借景抒情,期待作品能蘊含強韌的生命力,可以療癒人心充滿正面能量,因此我特別重視色彩與光。以透明水彩為媒材,展現古典繪畫精神與印象派科學的理解,實踐藝術。用色真實典雅,以三原色調出千變萬化的色彩和豐富的中間色調,創造出寧靜舒適的色溫。以寒暖色的互藏共融,營造明度與彩度變化的自然色彩與光,在流暢淋漓的水、彩交融中創造空間與空氣感,質感與體感。水彩始終是充滿各種挑戰的繪畫形式,如何精準的控制畫面,讓光影、色彩、結構都能恰如其分的展現,以構築我心中美的境地,是我所追求的。

　　世界是本書,這次「異域」主題展所收錄的作品,記錄我多年旅行的足跡,包括:義大利、匈牙利、德國、法國、斯洛維尼亞、奧地利、日本、西班牙、葡萄牙。在投入創作時彷彿又回到了當時的情境,那些在旅途中的點滴、筋疲力盡後的喜悅深刻又長久,這些遇見豐富了我的視野,成為我創作的養份。曾經走過的風景凝結成美的印記,帶著故事歸來。希望觀畫者能從我的筆下靜靜感受每一個城市氛圍、每一道光、每一個視角、每一個街道行走,也許它也有你的故事,不經意喚起了你人生中的某個片段回憶,那又會是什麼樣的感動。又或者你還未曾親訪,正計劃著一趟旅行,這些地方正好是你的旅遊清單。到了那時,當你來到我筆下的城市,與我看到一樣的風景,希望你也會由衷地會心一笑。

中華亞太水彩藝術協會 理事、臺灣水彩畫協會 常務理事
臺日美術協會 理事、全日本美術協會會員
日本第55回全展獲獎,東京都美術館
日本第49回全展獲「新人賞」,上野之森美術館
著作:《亞太水彩論壇-風景創作裡的可「述」性》、《水彩解密2-名家創作的赤裸告白》
2023　「水彩經典臺北雙年展」臺北市藝文推廣處
　　　「日臺交流‧第42回九州全展」日本北九州市立美術館
2022　「2022水彩的可能一桃園水彩藝術展」獲選參展,桃園市政府文化局
　　　「傳統與變革2:2020臺灣澳洲國際水彩交流展」澳洲雪梨Juniper

2021　「光與四季一成志偉2021創作個展」臺北行天宮附設玄空圖書館敦化本館
　　　「第二屆扶幼藝術慈善義賣畫展」國父紀念館
2020　「拾光如詩一成志偉2020創作個展」新北市新莊文化藝術中心
2019－2018　「義大利一烏爾比諾 Urbino國際水彩節」臺灣區獲選參展藝術家
2018　「水色」香港臺灣水彩精品展於香港視覺藝術中心
2016　第六屆臺北新藝術博覽會參展暨「臺灣百大名人義賣畫展」
2012 ,2014－2020, 2022　「全日本美術協會年展」東京都美術館
2010　「韓國世界水彩畫大展」

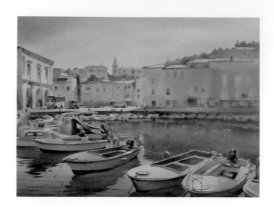

上圖/　旅遊淡季時的皮蘭小鎮,恢復了往常的寧靜。然而晴空朗朗,水面銀光點點,金黃陽光灑下,光影錯落,依舊讓眼前的景緻活耀繽紛。

下圖/　布達佩斯是座迷人的城市,被諭為多瑙河上璀璨的寶石。剛抵達時正值下午,遇上了日落餘暉的霞光,金黃色轉換成橘紅色,暖光渲染著大地,公園裡相伴的二人,靜靜地遙望這座城市,彷彿追憶著似水年華。

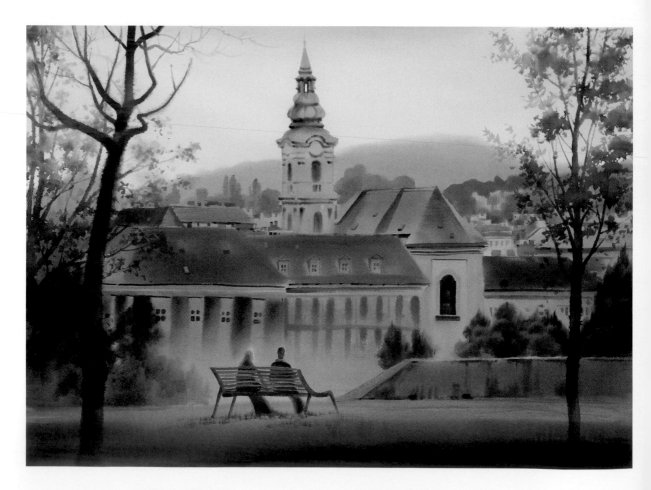

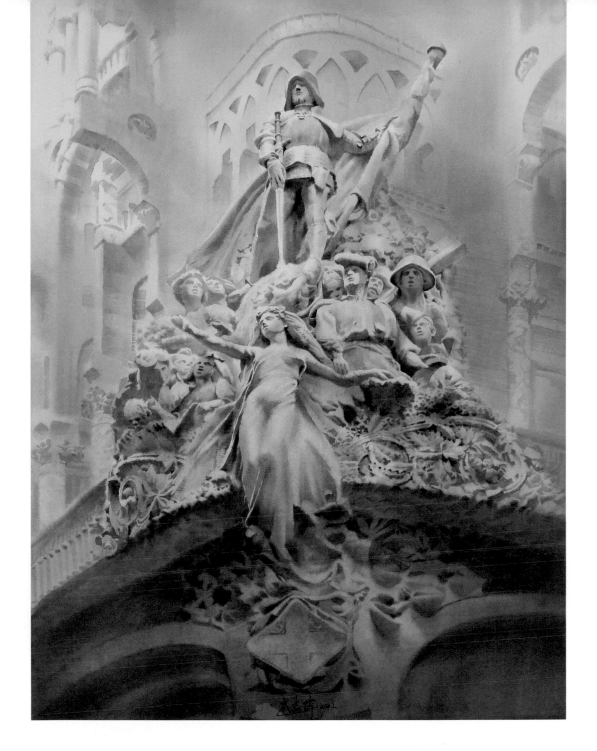

　　加泰隆尼亞音樂宮，是現代主義建築師多明尼克的作品，世界文化遺產之一。它隱身在舊城區的小小巷弄，但外觀典雅華麗，紅磚、馬賽克陶磁、雕塑、彩色玻璃、植物圖騰……風格獨具。作品取材自轉角處的雕塑群，它是西班牙雕塑家 Miguel Blay y Fábrega 的作品，主題為「加泰隆尼亞民歌」。加泰隆尼亞地區的守護神聖喬治，矗立在上方，一手執劍，一手揮著加泰隆尼亞的旗幟，英姿煥發。少女周圍環繞不同職業階層的人物，他們代表了加泰隆尼亞人民，傳統音樂就是由此產生的，同時他們都受到加泰隆尼亞守護神聖喬治的保護。具有引領著希望之寓意。

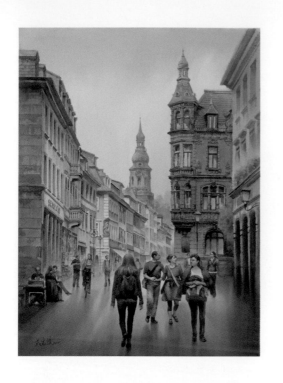

上圖/ 海德堡是一個迷人的地方，歷史與現代感融合，擁有中世紀的美麗城堡，還有全德國最古老的教育機構「海德堡大學」，文藝氣息濃厚。漫步在舊城區的街道上，感受詩人哥德、文學家馬克吐溫筆下的浪漫情懷。

下圖/ 夏日的布拉格人聲鼎沸，最熱門的旅遊景點之一便是查理大橋，克萊門特學院（目前為國家圖書館）是必經之地，它是巴洛克建築的經典代表，與對岸的布拉格城堡相望著。陽光燦爛，迎面照向川流不息的人潮，也照向這座世界上最美麗的圖書館，我以古典的色調來詮釋其建築之美與都市風情。

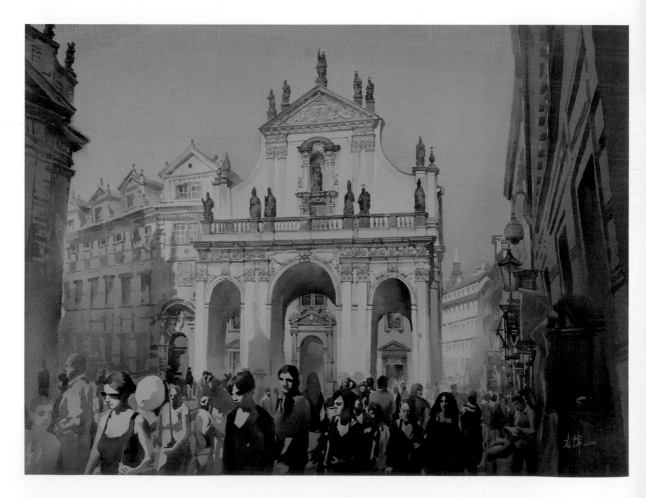

上圖／ 雨後初晴，天空露出淡淡陽光，被雨水浸潤的城市，色彩充滿了戲劇性的變化，維也納國家歌劇院外的大街上積水漸退，洗滌後的天空，與文藝復興的建築街景，共譜澄淨魔幻的風景。

下圖／ 這幅作品，融合了我對威尼斯所有浪漫的想像。若實際走訪，其實並無此景。我重新編排了每一個在威尼斯的美麗遇見，清晨、薄霧、大運河、貢多拉、戀人、船夫的歌聲、漸遠的船身、划過的水紋與倒影、歷史建築……創造出我心中的片刻永恆。

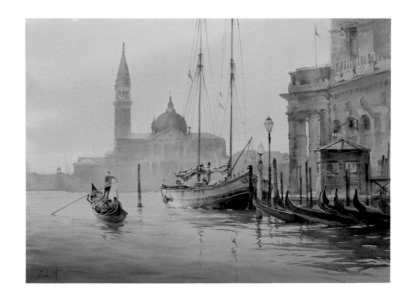

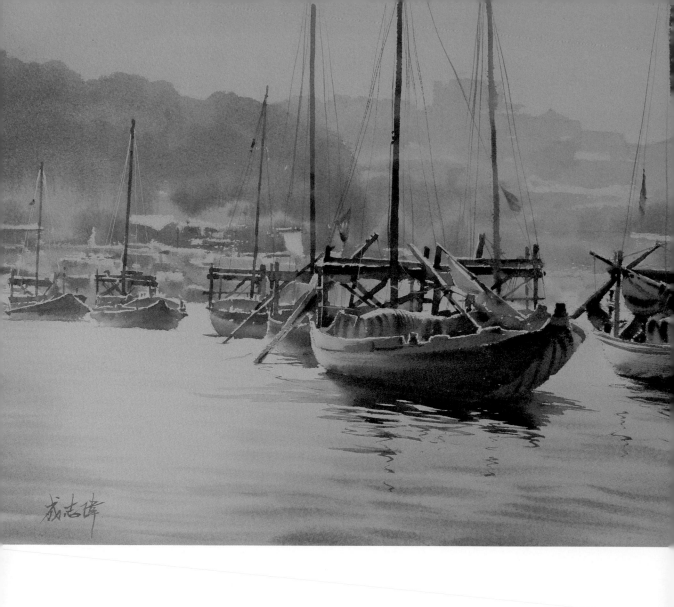

上圖/ 波特酒，被譽為葡萄牙的國粹。是一種「加烈葡萄酒」，在釀造的某個階段加入白蘭地，使其酒精濃度升高，也讓葡萄酒保存更久，口感偏甜。過去酒桶是裝在被稱為Barcos　Rabelos的平底小船上運送，也就是畫作中的木製小船，現在僅為觀光用途。

下圖/ 遠離了最熱鬧的聖馬可廣場，威尼斯還是有像這樣靜謐的地方。吹著風靜靜地安坐在河岸邊，對岸的聖喬治·馬焦雷教堂被午後的太陽照射得金黃耀眼，貢多拉滿載著幸福的旅人，輕輕搖晃在波光粼粼的運河上。

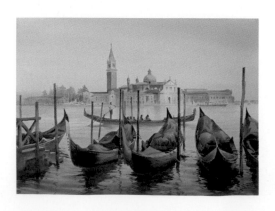

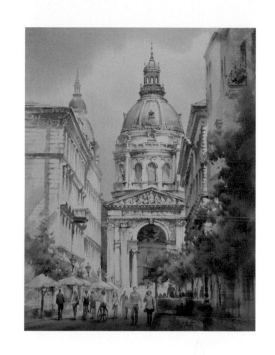

上圖/ 多瑙河將布達佩斯分為兩區，布達區（新城）與佩斯區（舊城），聖史蒂芬大教堂位於布達區，是匈牙利布達佩斯最高最大的教堂，為紀念第一任國王聖史蒂芬 St.I.István 而建。建築融合了新古典主義與新文藝復興的風格，矗立在城市中很是耀眼，四周綠樹成蔭，很適合來場悠閒的散步之旅。

下圖/ 進入七月藝術節的時刻，亞維儂教皇宮的廣場上，就是藝術工作者的表演殿堂，高聳的城牆承載著歷史痕跡，讓人一踏進這座古城，就開始了藝術的盛宴。廣場上傳來吉卜賽樂手的吉他聲，逆光下飽經風霜的容顏、撥弄音符的指尖，讓人沈浸在自由與浪漫的想像裡。

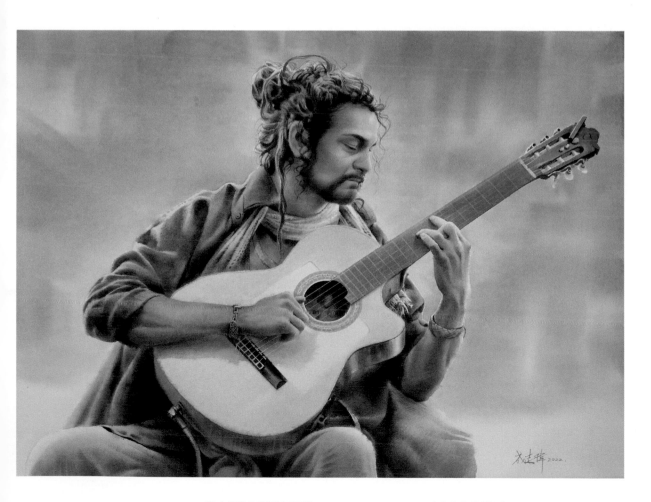

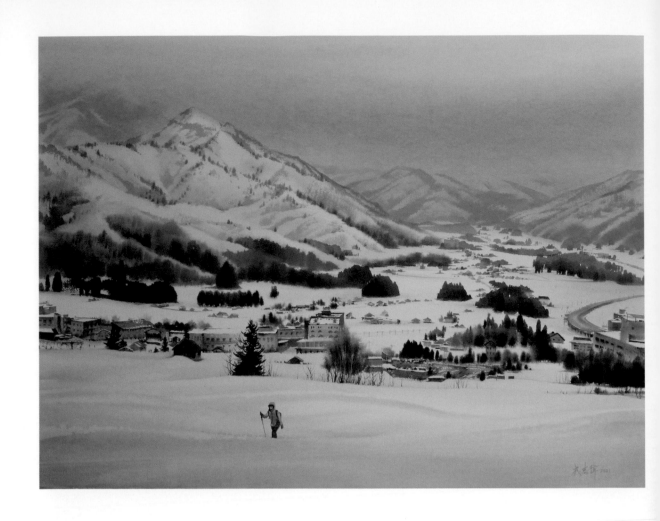

上圖/ 東京近郊著名的雪鄉，便是新潟縣湯澤町。四周被日本阿爾卑斯山脈環繞，景色優美，日本文學家川端康成名作「雪國」更是以此為故事舞台。下榻的飯店在滑雪場旁，壯闊的景緻就在眼前，真想讓時間暫時停止。每一次旅行的時候，我總想著把時間走慢，前進的每一步，都有一種握在手裡的幸福感。偶然回望一路走過的風景，都更期待下次的出發。

下圖/ 往滑雪場的高處徐行，一路上人煙罕至。寂靜的銀白世界，只見大片白樺樹林，枝幹被雪埋得深，儘管樹葉凋零，枝椏卻依舊搖曳生姿。試以渲染技法，表現粉雪輕盈細軟的質地。運用寒暖色的配置，營造空間，引領進入這無瑕之境。

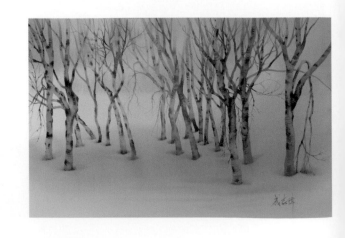

上圖／ 山脈的稜線自成迷人的韻律，純淨又刺骨的寒風迎面而來，天地間雲霧飄渺，陰晴不定，陽光時而穿透，時而雲層罩頂，像是被封印的異世界。

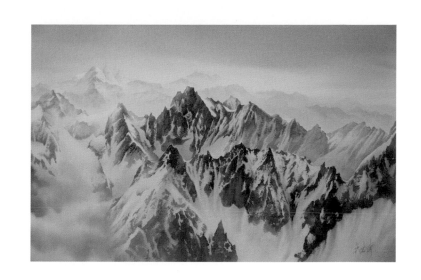

下圖／ 到了冬日，夏日潺潺的溪谷瀑布凝結成冰，形成獨特的冰瀑景觀。春日的陽光灑下，穿透林間，金黃色的光影閃動著，映照在冰瀑上，徒步走在融雪的冰面上必需格外小心，雪地健行可是一場美麗冒險。

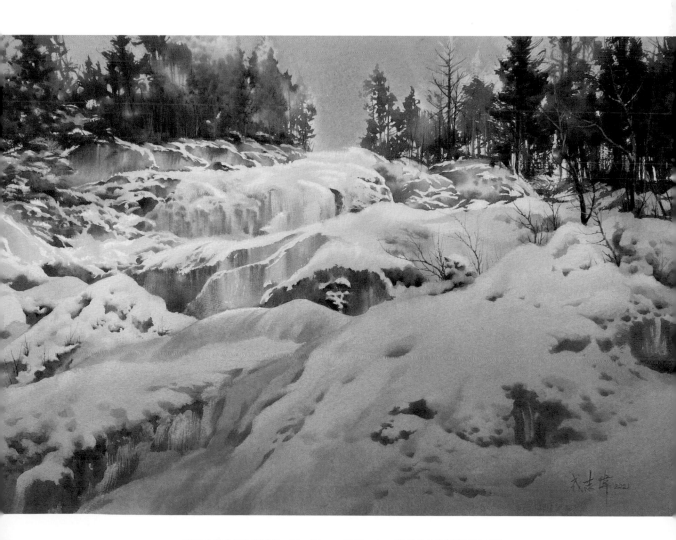

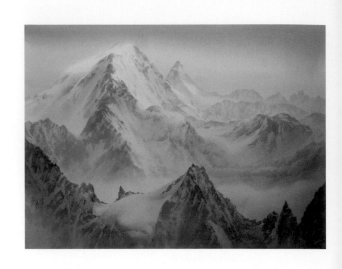

上圖/ 登上阿爾卑斯山後，眼前壯觀的景像始終震撼著我。記得當日天氣不佳，雲層時聚時散。偶然透出的微光，投射在冰冷的山脈上，色調產生了細微的變化，柔和又優美。山的稜線也順勢清晰，層層疊疊、峰峰相連，雄偉的山勢、渾厚的質地，都讓人無法忘懷。這幅作品是我對畫山的細膩追求，運用色彩的明暗與彩度變化呈現維度空間、以寒暖色的變化表現溫度與光。

下圖/ 刻意在清晨醒來，就在下榻飯店的附近散步，沿著屈斜路湖邊走去，漸亮的粉嫩天色伴著刺骨的寒風，把睡意全都趕走，湖面如鏡映著微亮的日光，寒暖交融。

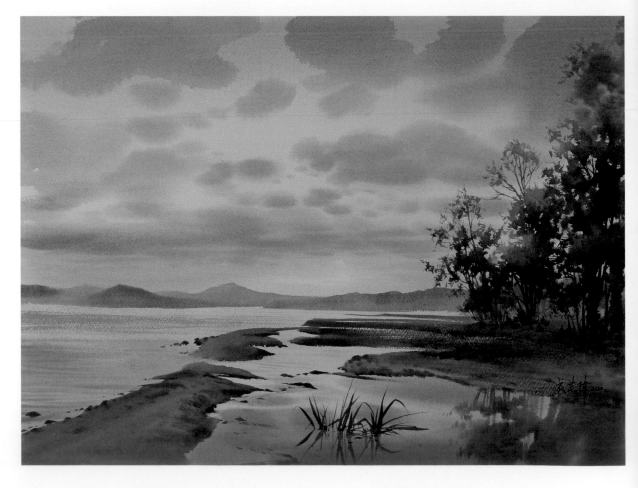

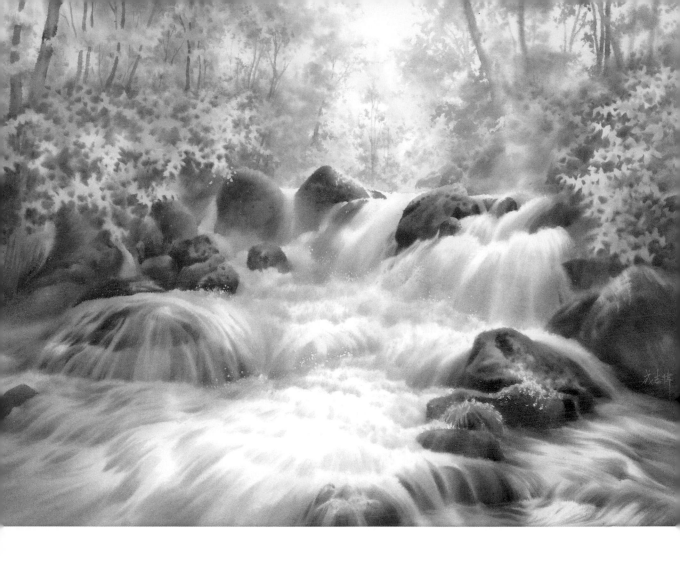

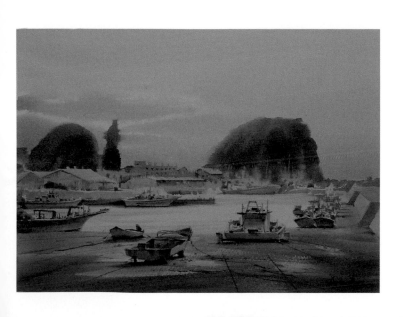

上圖/ 趕在奧入瀨溪最美的金秋時節造訪，沿著溪流沿岸一路健行。溪水湍急，澎湃地打在岩石上穿過樹林間，匯集的水勢往低處奔去，淙淙的流淌聲劃破寧靜，楓紅與銀白色的水花相映，秋的饗宴宛如一曲交響詩，流過心間，洗淨一身的疲累。

下圖/ 這幅作品中，試圖表現寒暖之間隱隱交融的氛圍，冷冽的藍伴著微溫的橙，彷彿畫面充滿溫度，這是北海道知床半島的八景之一，描繪鄂霍次克海彼方的夕陽與交錯的船隻，交織出最動人的美景。

▲ 秋的交響詩(日本)，56×76 cm，2022　/　▼ 橙光下的藍色樂章(日本)，28×38 cm，2020

1 以淡藍、淡紫渲染天空打底，待水份稍乾，馬上畫上遠山，再等水份稍乾，加強遠山的暗面。

2 接著水平面依序染上淡紫、灰藍、淺灰綠，接著船底染上較重的灰紫色調，稍乾馬上加強船身的暗面，最後用藍綠色勾勒出船的倒影。

3 接著勾勒海上的浪，山的倒影處直接整染上灰藍紫，稍乾接著畫遠處的小船，包括它的暗面與倒影，最後以暗紅、暗藍勾勒船身的邊緣、引擎。

前景的船面染上淡藍與淡紫，等乾後局部描寫船的細節，每個塊面可以濕中疊技巧，創造出更多趣味。

4 接著每一艘船的暗面，都先染上底色，在未乾時，勾勒細節即可。

5 繼續加強每艘船的細節，遠山的倒影，可先染灰紫於山與海的交界處，接著勾勒出倒影。最後勾勒遠方的帆船。

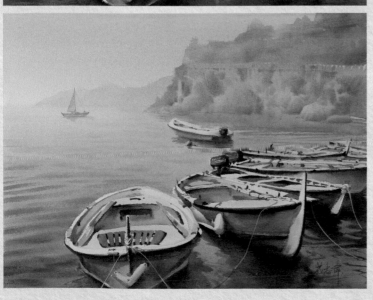

6 完成圖。
蔚藍海灣28×38cm 2023
主要以濕中濕、濕中疊的技巧進行創作，因此過程中，紙張的乾濕觀察很重要。它決定了下筆的時機。同時利用色彩與塊面的配置來創造空間與透視。

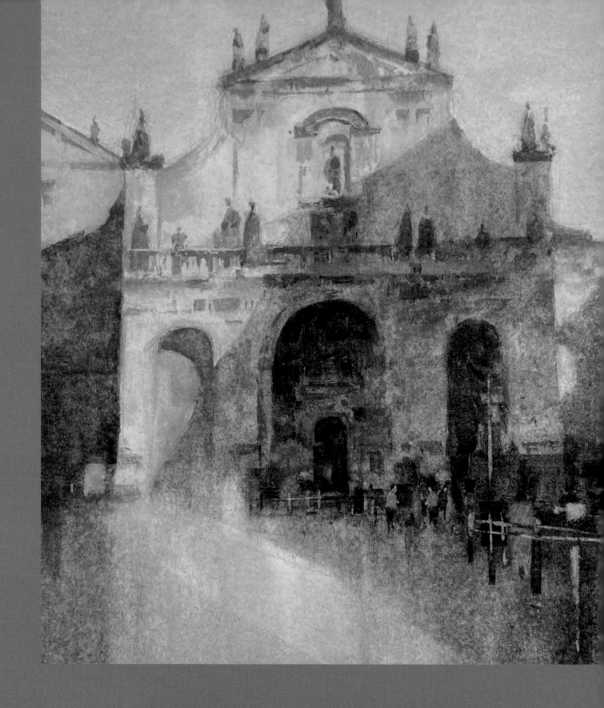

薦選藝術家—宋愷庭

Sung Kai-Ting

右圖／ 陽光灑在古城上，光影的對比讓整個古城充滿了各種抽象的色塊變化，光影的相互對比讓城市的建築彷彿交響曲般的充滿節奏律動。——布拉格

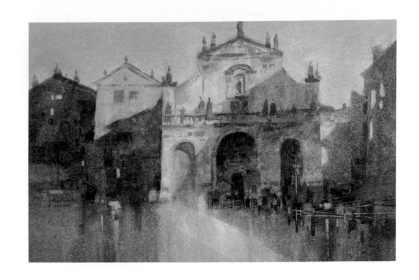

宋愷庭 /SUNG KAI-TING

透過風景的題材表現水彩的美感與趣味，
讓水彩樸實的趣味輕鬆自然的呈現出來，
不浮誇不做作的呈現出優雅耐看的感覺，
遠看時可以是寫實的畫面，
近看時又充滿著水彩抽象的特質，
每一處的細節都是用抽象的繪畫語言拼湊而成，
彼此相互連結呼應，
這種既寫實又抽象的美感氛圍，
讓人可以一看再看，
陶醉其中。

宋愷庭繪畫工作室老師
國立東華大學藝術與設計系畢業
美國水彩畫協會AWS署名會員
美國全國水彩畫協會NWS署名會員
多次受邀登上法國水彩雜誌
(The Art of Watercolor)專訪報導

上圖/ 用灰色調的方式將威尼斯最經典的畫面呈現出來，在統一的色調中尋求變化，呈現出看似單純卻又豐富的畫面細節與層次。—義大利威尼斯

下圖/ 用灰色調的方式將威尼斯黃昏時的氛圍呈現出來，使用大量的重疊技法，在統一的色調中尋求變化，呈現出看似單純卻又豐富的畫面細節與層次。—義大利威尼斯

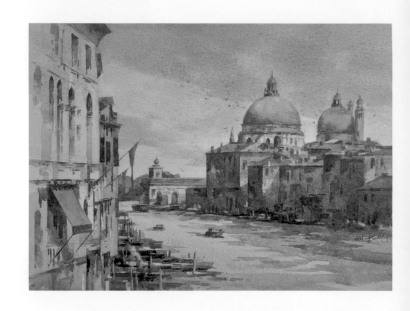

　　在羅馬的西班牙廣場上總能看到人來人往的遊客,古色古香的建築搭配上各式穿著色彩的人們,再搭配上水彩自然的水痕趣味,讓整體既寫實又抽象,也讓古典的景色添上一筆活潑的色彩趣味。—義大利羅馬

上圖/　陽光灑在古蹟上，光影的對比讓整個古城充滿了各種抽象的色塊變化，呈現出羅馬遺址的壯闊氣勢。─羅馬遺址

下圖/　遠眺德勒斯登時可以感覺到這座城市美麗的天際線，古色古香的建築帶著沉穩的深灰色調，充滿德式魅力的一座城市。─德勒斯登

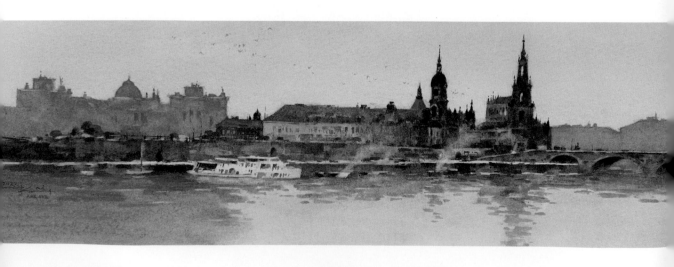

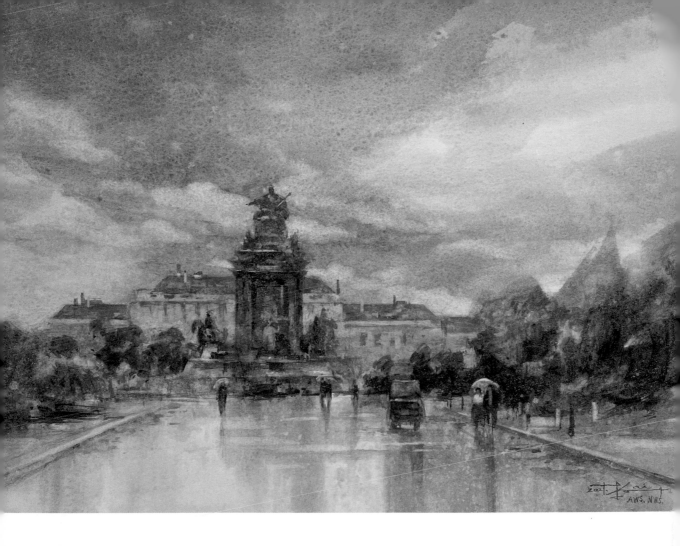

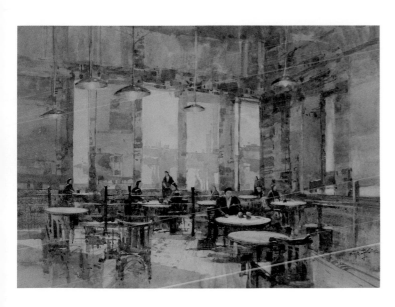

上圖／ 雨天的天空總是伴隨著充滿變化的雲朵，讓空間佈上一層灰色的色彩，在雨中的人們也在訴説著自己的故事。—奧地利維也納

下圖／ 在這陽光燦爛的下午，悠閒的喝杯咖啡配著畫冊，享受著生活中被我們忽視的美好。—歐洲咖啡館

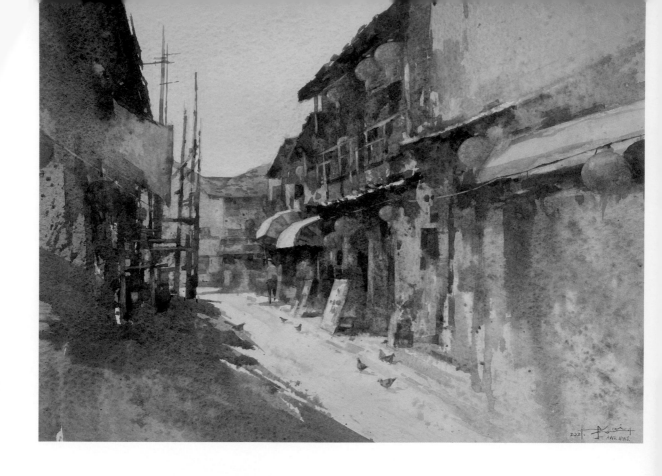

在上海朱家角古鎮裡漫遊，穿梭在無人的巷弄之中，每一個轉角都感覺有很多驚喜，每一個角落都有著歷史歲月的故事，陽光透過建築之間，光影華麗的穿梭在其中，讓這古樸的角落展現出迷人的魅力。—上海朱家角

中圖/ 走在鄉間路上看著落葉飄下，金黃的色彩與涼爽的天氣，彷彿都在告訴著我們秋天的到來。—美國鄉村

下圖/ 用最單純的灰調子，呈現每一筆重疊的色塊與筆觸，古色古香的建築也充滿著美麗的歲月的質感，既樸素又豐富。—上海朱家角

上圖／太陽即將下山路面積著大雪，走在北海道的街上燈光逐漸亮起，在雪地中的燈光也顯得更加溫暖。—北海道

下圖／在寒冷的大雪中，戀人的溫度依舊溫暖。—北海道

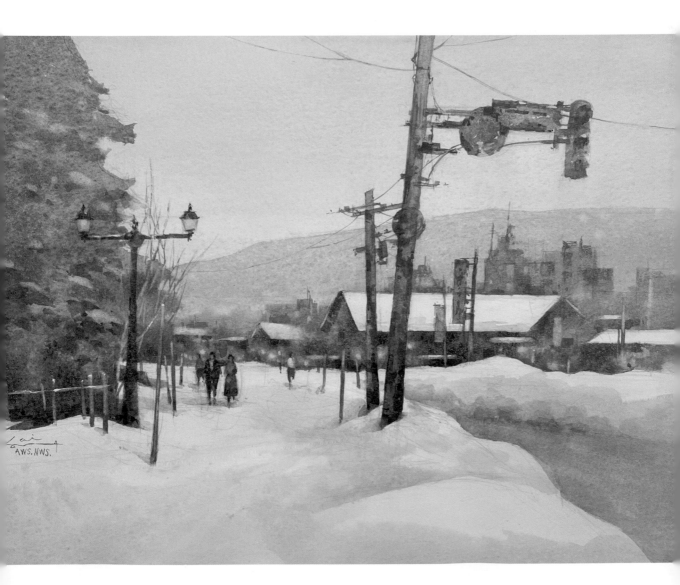

▲北海道交響曲，38×56 cm，2016 ／ ▼北海道戀人，27×38 cm，2021 | 63 |

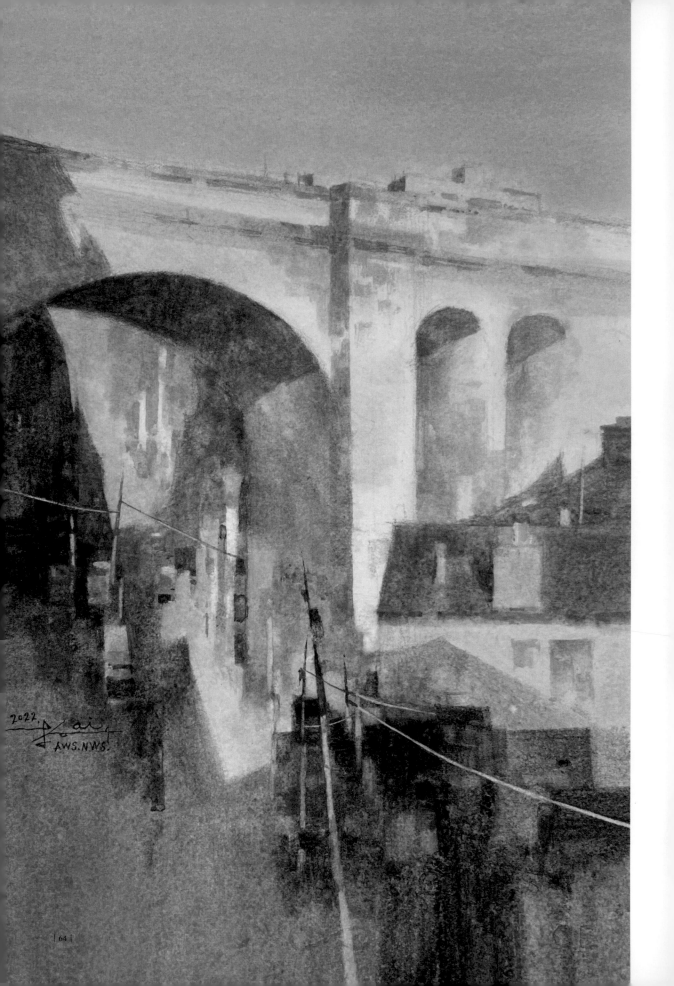

2022. Dai
A.W.S. N.W.S.

左圖／ 陽光灑在古橋上，光影的對比讓整個古城充滿了各種抽象的色塊變化，橋下式現代化的街道，周圍卻依然保留了最古老的建築，古今之間的交錯就好像光與影一般相互襯托。─義大利

上圖／ 夕陽西下，金黃的色彩倒映在水面上波光漣漪，彷彿喧囂都只在遠處，只剩下海水輕拍的聲音。─義大利威尼斯

下圖／ 此座使用較為高彩度色彩表現，細節處用更加抽象的方式表現，保留水彩的水痕趣味特質。─義大利威尼斯

古今交錯的城市，38×27 cm，2022 ／ ▲**黃昏威尼斯**，27×38 cm，2022 ／ ▼**威尼斯之歌**，17.5×56 cm，2022 ｜ 65 ｜

上圖／ 從一開始的大筆揮灑到後面一筆一筆溫潤的經營，過程中我腦子裡就是一直想要一個雨後溫和的氛圍，慢慢的讓每一層溫潤的力量慢慢展現出來。—布拉格

下圖／ 雨後的城市充滿浪漫的變化，地面的倒影天空的雲霧都是讓整個畫面最好的舞台，人群、汽車、燈光交錯在其中，呈現出於交響曲般的節奏律動。—瑞士盧森

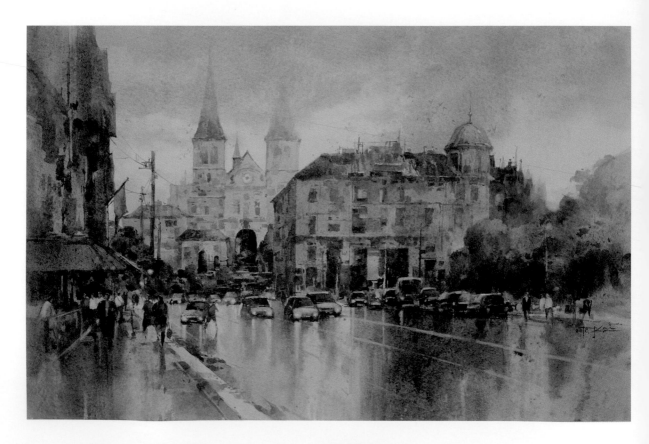

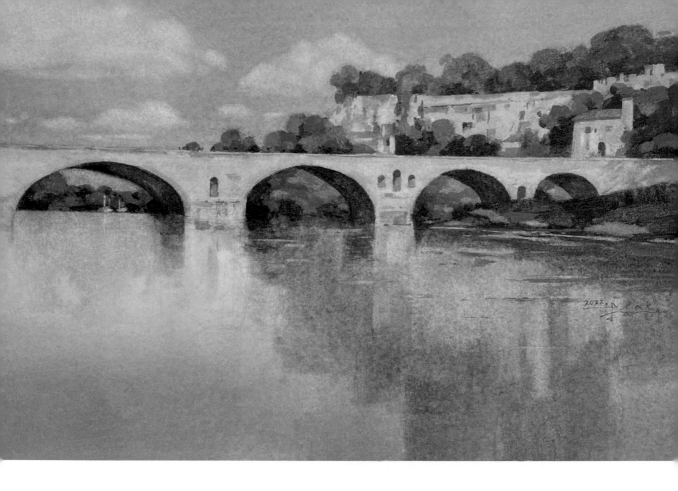

上圖/ 湖光水色藍天白雲，可以很簡單很清澈。—法國

下圖/ 陽光灑在建築上，光影的對比讓整個古城充滿了各種抽象的色塊變化，水面的倒映讓畫面形成了豐富的對比趣味，光與影、黑與白、暖與寒，彼此相互交錯在整個畫面之中。—義大利威尼斯

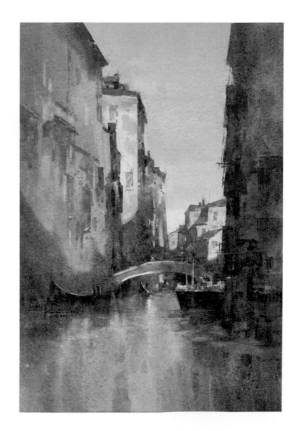

1 打完底稿後在燈光處蓋上留白膠，然後用大筆先將
白色雪的部分刷上一層淺淺的灰藍。

2 從背景的天空開始大面積染出淺灰調。待全乾後
再把房子區整塊的中明度飽滿灰壓上去，這個階
段必須整體大塊的做，細節不需要太在意。

3 開始從焦點補上細節，重點在於聯繫底層色塊和
豐富性。

4 最後觀看大局做最後修飾，用點線面從焦點區開
始豐富連結整個畫面，大功告成。

薦選藝術家—林俐萍

Lin Li-Ping

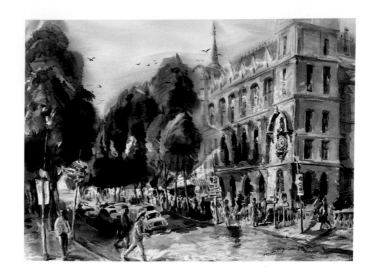

右圖/ 十九世紀中葉，奧斯曼男爵拆除大半舊城，大刀闊斧重整巴黎，整合綠地公園、規劃暢通的下水道、交通系統，建築外牆一律採精緻切割的石材砌築，樓層不得超過6層、預留陽台位置、屋頂斜角45度等等，都得合乎規範，因此形成今日巴黎特有的奧斯曼建築風格，成為陽光充足、空氣自然流通的明媚首都；夏日造訪巴黎，下午9點日落前，街道依然沐浴在柔光燦爛裡，用一抹水與彩紀錄不朽的時尚藝術之都。

林俐萍 /LIN LI-PING

　　風景寫生是父親經常為姐弟安排的休閒活動，還記得夏日午後小山坡涼亭旁，大小畫架併列，父親指導我們用雙手拇指與食指成景觀方框，在曠野大地搜尋適合入畫的構圖，耐心的說明如何配置遠近透視、表現主題重點、強調光影明暗、控制色彩濃淡、應用乾濕擦染、還要來個有故事性的點景人物……。自孩提時起，這繪畫步驟深刻印在腦海，每當完成父親點頭稱許的畫作，喜悅與成就便盈滿心房，那是盪漾不止息的藝海波浪，溫柔又堅定地推著一葉小舟，快樂繪畫逍遙向前航！

　　教學閒暇和先生與親友遊歷世界各地，2018年歐洲旅行六十天，看德國鷹堡山巔積雪、曬坎城棕櫚沙灘太陽、迷戀摩納哥王妃的風采、讚嘆遊艇主人擁有快意人生……。這樣被薰風圍繞的「異域旅程」豐美精彩，而父親為我設定好的水彩寫生魂，正適合紀錄這一路美景，為繽紛季節留下美麗註記！

　　水彩畫以水為媒介，調和透明水性顏料，在紙本上作畫，素材輕量簡潔，適合小品隨身速寫，返回畫室後，再延伸創作成二開或全開的作品，為畫旅添一筆生動註記。透過閱讀異國人文風情，觀察寰宇自然風景，把握當下直覺靈感，嘗試多樣表現手法，這樣的繪畫方式樂趣無窮。感動與挑戰在心靈深處醞釀發酵，流轉於指尖筆梢，水彩紙上渲染一方「異域」風情，鋪陳四時佳境，每幅畫作分享的是感恩與禮讚！

1965年新竹出生
臺灣師範大學美術系畢業
臺灣師範大學美術研究所四十學分
臺灣水彩畫協會理事
臺北北岸藝術學會秘書長
中國渝寧書法學會理事
達觀畫會會員

臺北市東湖國中美術教師
畫會聯展、齊齊哈爾、香港兩岸三地、臺日、中韓、臺澳、新加坡交流展
2023　「走過繽紛的季節個展」內湖公民會館
2001　「遊蹤個展」新竹縣文化局
2000　教育部師鐸獎、臺北市藝術藝能優良教師獎
1997　「林俐萍水彩畫展」新竹縣文化局
1996　「瓷情畫語雙人展」中央圖書館

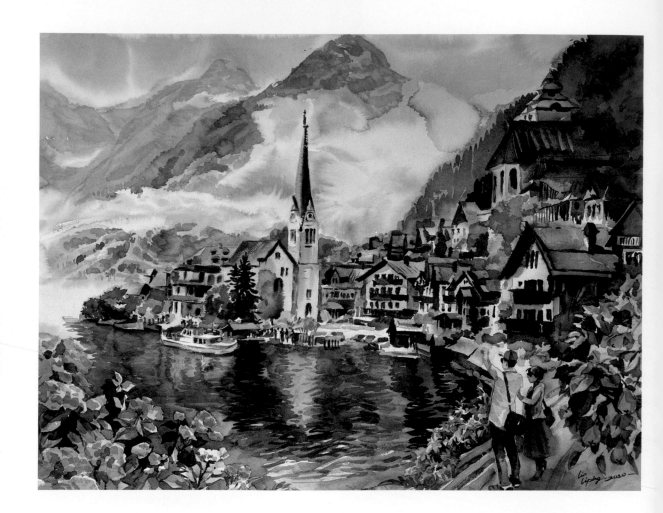

　　奧地利有許多美麗湖泊，處處絕美如仙境；湖畔小鎮哈爾斯塔特有迷人的湖光山色，水質清澈平靜無波，青山攬翠煙雲繚繞，景色映照水面，恰似夢幻童話耶誕卡！

　　「世界最美的小鎮」是曾經營鹽礦致富的古老村莊，因此貼著岩壁建築的房舍特別華麗，花臺庭園種滿薔薇、蜀葵、杏桃、梨樹……精雕細琢地攀牆種植，增添湖岸風情，散步其間，悠然忘我。

施泰因是中世紀童話風情小鎮，進城之前有一座充滿歡樂的Rheinbrücke Bridge 橋，橋邊小屋是泳士們玩耍、泳圈充氣、喝水的前哨站，家庭成員或青春夥伴帶著漂浮棍、充氣船、泳圈跳進萊茵河開始漂浮、或水上野餐，膽量特大的跳水客，就爬上橋墩一躍而下，瘋狂戲水，盡情享受歡樂時光。

春光旖旎(施泰因)，57×77 cm，2020　| 73 |

凡爾賽宮後花園美景遼闊，無數個金銅雕塑噴泉裝飾其中，述說綺麗的希臘羅馬神話故事，映襯了凡爾賽宮的壯麗與對神的讚頌。

　　傳說俊美熱情的太陽神阿波羅，黎明時分駕著金光閃耀的馬車從海中升起，划過天際開始一場驚心的天空之旅；當花園悅耳音樂奏響，阿波羅噴泉便開始水花放射，隨著旋律流動，吹着海螺的信使，簇擁着太陽神和他的座駕，崢嶸奔騰氣勢非凡，傳說中的這一幕，栩栩如生鮮活展現。

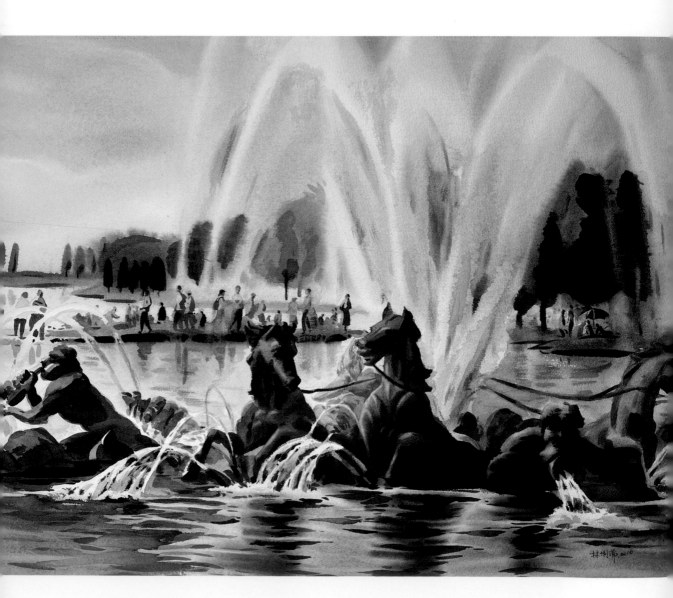

上圖/ 蒙馬特高地是塞納河右岸著名旅遊景點，搭乘纜車抵達山頂，參觀潔白純淨的聖心堂，俯瞰巴黎市區和蜿蜒河景，令人心曠神怡；穿梭起伏崎嶇階梯小巷，探索藝術家群聚的小丘廣場，曾是羅特列克、梵谷、畢卡索名家駐足創作的畫家村，如今仍有許多藝術家在現場揮毫，是認識巴黎文化的絕佳地點。這兒也有舉世聞名的紅磨坊夜總會，是傳統康康舞的發源地，一份美酒點心，欣賞歡樂、性感、調皮、熱情的表演，遊客的心遂粉紅浪漫起來！

下圖/ 優雅的羅浮宮拿破崙廣場中央，彷彿天外落下一座古老又科幻的巨大金字塔、三座小塔，以及七塊三角噴水池，在通透玻璃、水與光影互相輝映下，古典羅浮宮多了份奇幻氣息；它是穿越藝術時空的轉換入口，透過玻璃金字塔窗灑下的陽光，昏暗博物館有了生機。岱赭與群青恣意渲染，虛與實相融沖撞，竄動的人群交頭接耳地探尋博物館的秘密寶藏。

再次拜訪琉森，這回她以乾淨明亮的城市風貌與我會面；快慢車道間規劃了一條單車專用道，騎士似乎安心從容，應是鼓勵市民減碳多運動；湖岸白淨的遊艇，等候客人登船拜訪，鴿子悠閒啄食飼料，整齊列隊；環湖一排專櫃名店，展示瑞士精品手錶，店內有華語服務員殷勤招待，採購氣氛熱絡；湖岸清淨，彷彿一切都在秩序和規矩裡面！

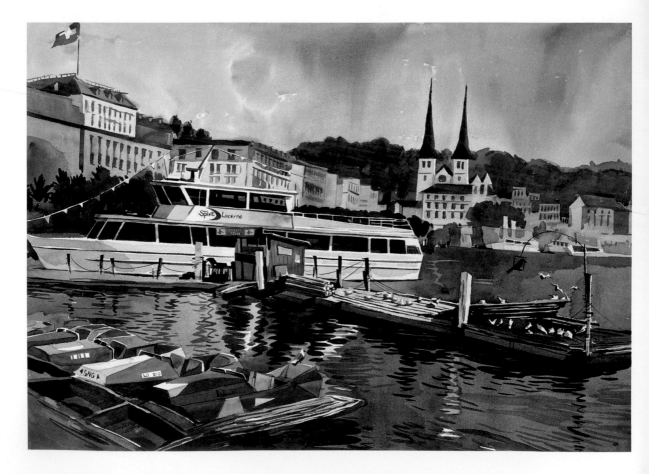

　|湖岸清清(琉森)，57×77 cm，2016

　　摩納哥是個迷你卻富有的城邦國家，僅次於世界最小國梵帝崗；
靠地中海的南部海岸線之外，三面岩壁國土被法國緊緊環抱，人口密
度極高，因經營賭場而晉升為最多億萬富豪的國家；海岸邊一艘艘遊
艇，山城間一座座豪宅，還有令人腎上腺素激升的F1競速賽車，與紙
醉金迷的賭場，都令人熱血澎湃！

　　這一站，我被氣質出眾的葛麗絲王妃和日光璀璨的豪華遊艇碼頭
深深吸引，用渲染、留白畫一份嚮往。

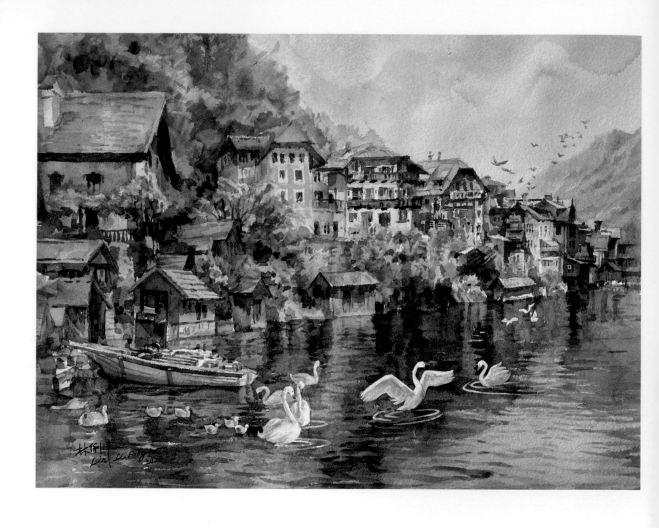

上圖／ 哈爾斯塔特鹽礦導覽女士幽默介紹採礦歷史，帶領當地學童向觀光朋友用各國語言問好；體驗刺激的鹽礦溜滑梯和搭乘採礦小火車後，更理解美麗礦業小鎮背後人們的辛勤與得來不易的成就，值得敬重。回到湖濱餐廳邊享用鱒魚美食，邊欣賞天鵝小鴨起舞弄綠波，一派悠哉，其趣無窮。

下圖／ 晨起乘船探訪國王湖秘境，和藹的船長導遊在迴聲岩壁前吹奏小喇叭，一句樂音，山那邊便回贈一串柔美旋律，意外收穫一段俏皮有趣的即興演出！原來是山谷地形包覆，產生七次共振回聲，餘音繚繞不絕於耳。

中途在矗立紅洋蔥教堂的半島碼頭靠岸，欣賞阿爾貝斯山群壯闊山巒，白牆紅穹頂的聖巴托洛姆禮拜堂，在白雪青山綠地的風景裡，如此出色迷人！

|　▲ 起舞弄綠波(哈爾斯塔特)，39×54 cm，2023　/　▼ 閒情艷陽天(紅洋蔥教堂)，57×77 cm，2020

享受一段風光旖旎的航程後，下了船背包客繼續健行探秘，高低
起伏的崎嶇山徑一路美景相伴，國王湖的盡頭山青水碧，從湖岸拔起
的陡坡牧場有整片綠草地，來一杯小屋濃醇牛奶、喝一口清涼啤酒，
背包裡小麵包一起分享，這一池明鏡湖水映照著幸福難忘！

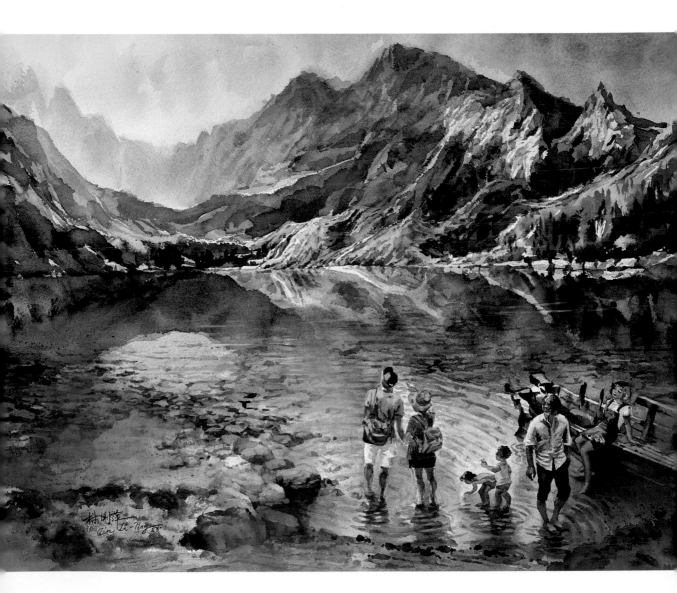

科希策是斯洛伐克第二大城，街區寬闊舒適、純樸悠閒，城中石磚街道頗有質感，隨時有帥哥美人騎著單車擦身而過，街旁咖啡座林立，點一份咖啡點心，或握一杯沁涼啤酒，就可以和鄰座新朋友共賞運動賽事，暢談旅遊見聞，歡樂氣息油然而生！

　　舊城新雨後(斯洛伐克)，57×77 cm，2023

上圖／ 天寬地闊是俄羅斯第一印象，搭乘長途火車，移動在
莫斯科和聖彼得堡間，只見一望無際的天際與蒼茫的丘陵
草原，間或永無止境的白樺森林；少了工業污染，遠離大
城市的金環小鎮賽爾吉耶夫，乾淨無塵，聖三一修道院有
純白壁面，閃亮星星貼在天藍洋蔥穹頂上，應該是迪士尼
童話城堡仿作的原樣，這兒是俄國東正教信仰中心，信徒
平靜虔誠的禱告聲，跟花香一樣，教人心神寧靜。

下圖／ 到訪琉森小鎮時已入夜，只見安靜舊城妝點了迷人櫥
窗，石板階巷鋪灑溫暖燈光，湖岸寧靜，無幾許人煙，放
眼望去，盡是畫卡般無聲美景一幅幅；眯眼歇息片刻，窗
外天色便漸露曙光，小廣場鴿子水鳥成群，或碎步覓食、
或振翅追逐，自在愉悅，揭開一日生機序幕；佇立湖岸水
邊，被這一頁微光低彩、動態飛舞的畫面吸引，遂用單純
的藍與赭，譜一首晨光序曲。

▲ 天堂花園(俄羅斯)，57×77 cm，2018　/　▼ 晨光序曲(琉森)，57×77 cm，2016　| 81 |

1 對開Arches阿契斯300g中粗紋水彩紙，用1.5cm紙膠帶四邊貼實在畫板上，2B鉛筆輕輕構圖，配合建築、山色、天水題材，將適當份量的溫莎牛頓水彩顏料備好。

2 河岸地平線大約安排在畫幅2/3的高度，以凸顯水域開闊的視野，注意建築物的透視比例，維持結構穩定。開始上色前，將畫板微傾斜30度，有利於水份渲染流動，用2寸排筆刷濕將要繪畫的區域，搭配1寸排筆渲染底色，待水份將乾未乾之際，用書畫用毛筆疊染顏色。

3 建物屋頂用淺鎘橙、棕紅渲染，受光牆面適當「留白」，遠處整排房屋「渲染」成淺褐紫色系，八分乾時調出濃度略高一些的類似色，勾畫側牆與門窗、小閣樓陰影，表現光影立體效果；斜坡草地以「縫合法」鋪排土黃、葉綠、橄欖、青紫，再「重疊」點畫小樹叢。

4 近處物件明暗對比強烈
清晰，顏料濃度明顯高
於縹緲淡雅的遠景，地平線
遠方造型簡化、色彩淡化，
讓視覺距離推得更遠。

經營大面積水域，可用2寸半
排筆刷水上色，維持簡潔利
落的個性，水中倒影應注意
色彩明度、彩度略低於實體
且勿過度描繪。

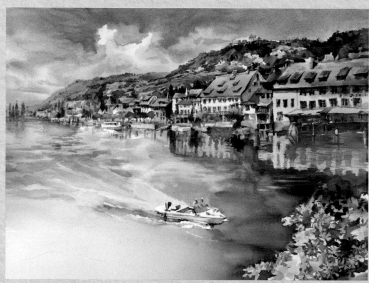

5 下筆前先思考如何佈
局：何處保留天光雲
影、水紋漣漪堆疊多長、
倒影是什麼模樣……？通常
起手無回，能加不易減的水
彩，每一落筆都有形、色、
水、筆的要求，展現其特有
的滋潤相融、優雅詩意感。

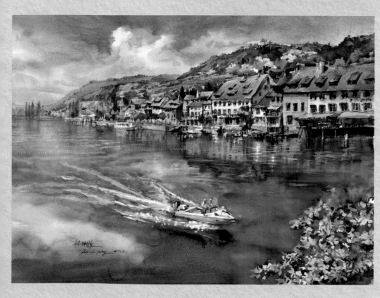

6 完成圖。水彩畫講究控
制「水」的乾濕多寡，
以呈現自然流暢、靈動活潑
的特質；掌握「彩」的調和
對比、確立明度彩度關係，
便能完成豐盈秀麗、透明澄
淨的作品。(57×77cm，2023)

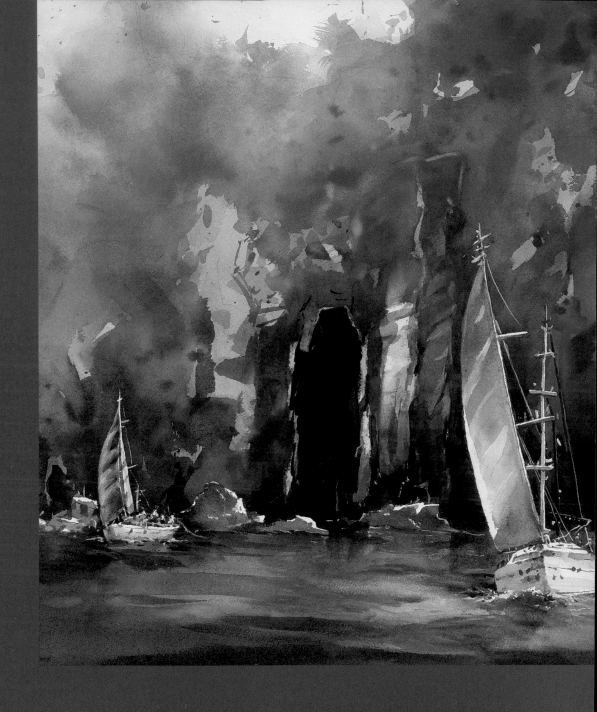

薦選藝術家—洪啓元

Hung Chi-Yuan

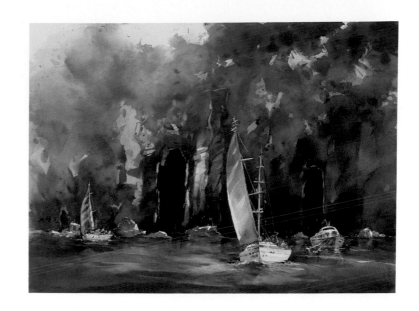

右圖／ 義大利南部卡布里島的藍洞是有名的觀光景點，每年吸引很多遊客造訪，各式遊艇、帆船和湛藍海水構築美麗圖騰，讓我留下深刻印象，以畫筆紀錄當下感受。岩壁樹叢以寫意大筆隨興自由刷染，留下陽光灑落的光點，並降低岩壁下方和海水色彩明度，以為呼應主角帆船的受光面，讓視覺焦點投射在帆上。

洪啓元 /HUNG CHI-YUAN

　　藝術本質是以各種媒材、方法去表現人類生活經驗和人文活動，所以每個族群都有其特色，這種特色最容易表現在城市建築上，藝術家要有豐富經驗去發掘。我的創作透過旅遊和城市接觸，發現城市之美，記錄當下感受，用直觀敘述形式表達，以東方美學思想為內涵，是我多年創作架構。

　　「微觀城市詩心化境」：的議題是以慢遊心境，細細品味體認各城市人文藝術、風俗習慣特色。「微觀」意味著悠遊自在卻精闢入理去認識一個城市，將特異及特殊性化作題材，為城市註解營造美感及價值。「寫境」和「造境」二者，是我創作中心思想，西方的陽剛東方的陰柔，虛實相生，蘊含真性情、真感情詩心化境，所以中國詩境內涵，經常會影響我取決題材的因素，從作品畫題命名可見端倪。

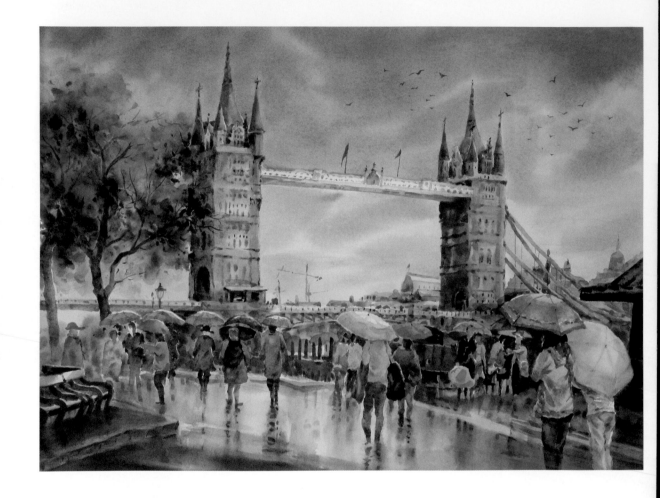

一到訪倫敦，就見識了名不虛傳的雨都，整天陰雨綿綿，人手一把傘，參觀倫敦橋途中，卻見遠處天空放晴，一個天地兩樣情，倫敦橋造型很美，是作畫好題材，雨中撐傘漫步，行人倒影，構築溫馨而有節奏感畫面。

幾次歐洲之旅，到俄羅斯莫斯科，是我最遠最北的行腳。在我的腦海裡，教科書給我對共產國家的印象，是既窮又落後的地方。當我站在紅場，環伺四周巴索教堂、克林姆林宮、歷史博物館時，其建築之美，讓我嘖嘖稱奇讚嘆不已，地鐵建築既深遂又富藝術宮殿的豪華美感，誰說它是貧窮又沒文化術的國度呢？我很喜歡到處林立的洋蔥式教堂，金碧輝煌，造型極美，為此畫了許多有關東正教堂作品，也算不虛此行。天空、遠景施以重彩，留下白牆，以簡潔筆法描繪建築結構和光影，創造更多的意境和可能性。

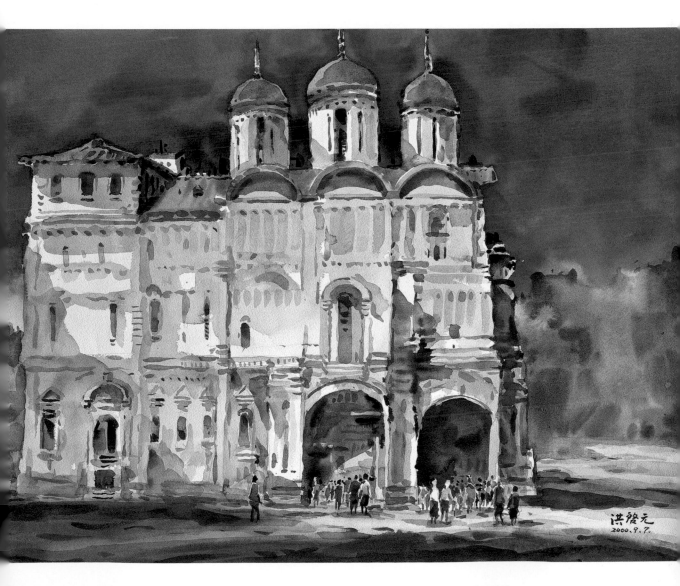

東正教堂，56×76 cm，2000

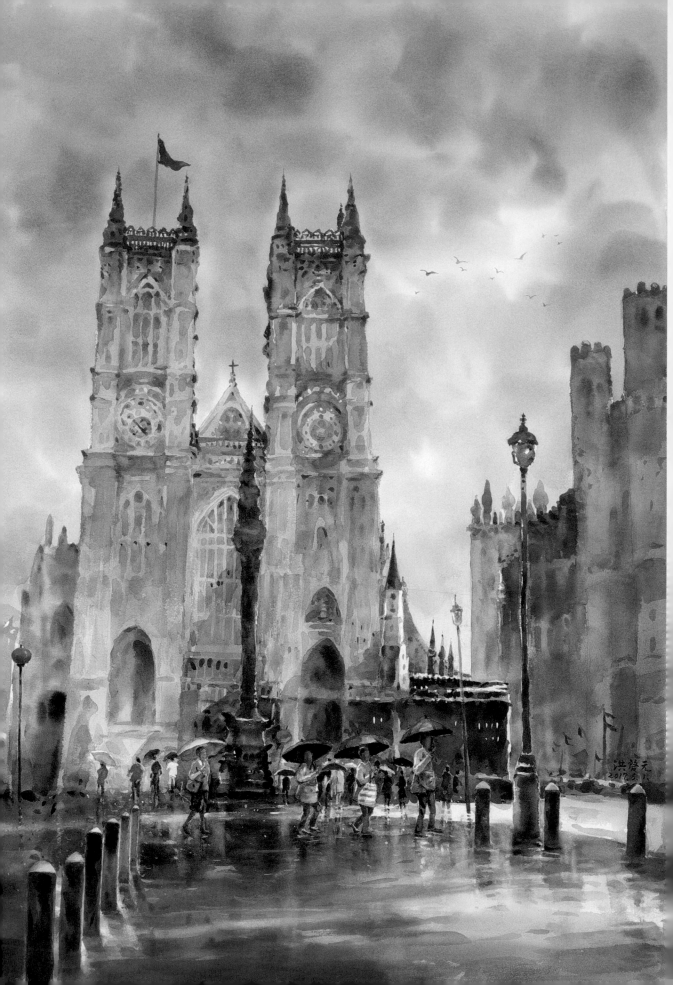

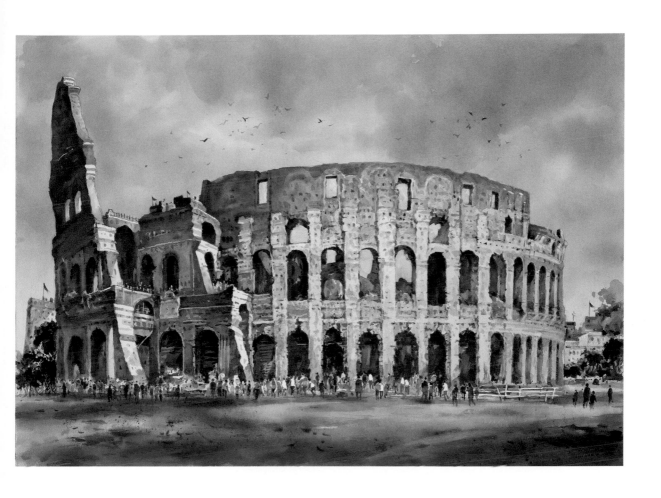

左圖/ 2017年參展臺南奇美博物館－臺日水彩畫會交流展的作品，全開直幅，創作動機源自於來到西敏寺前瞻禮，當下陰雨綿綿，巍峨高聳西敏寺，高挺壯碩，拔地而起矗立眼前，震撼我心久久不已，回臺後創作此作品，以記錄當時心境。色彩全部以咖啡色為主調，只加了些許灰藍，和點綴幾處紅色，遵循統一中求變化的法則。

右圖/ 永恆之城，羅馬競技場建於西元72年，完成於西元80年，其工程是一項偉大成就，歷時二千年巍然屹立。精細建築是完美典範。採拱形結構和輔助拱，使整個結構達到平衡，巨大建築可容納六萬觀眾，同一時間進出疏散眾人，其周詳而嚴謹設計，令人敬佩。本作品為全開之作，設色以咖啡色為主調，取其穩重而壯觀之意，視覺焦點放在建築左側，右邊則略為放鬆，避免全圖壅塞而窒息。

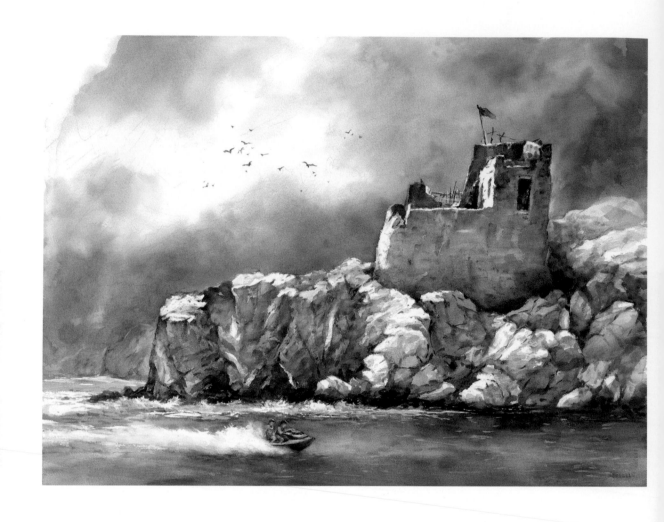

　　山在虛無飄渺間，是本作品的寫照；坐船去藍洞半途中，在海面上捕捉到的一幅景色。構圖大膽採取上下二半對切，上虛下實，上虛大片渲染，不留筆觸，重在雲霧流動，點綴飛鳥和飄揚旗幟，空而不空；下實則以寫實手法描繪古堡和岩石，強調二者肌理紋路，灑落下來的陽光，更將凹凸起伏有致的岩塊之美表露無遺。急駛而過的快艇，馬達聲畫破了這個寧靜的場景，也掀起大片漣漪，此片漣漪先以留白膠遮蓋，待海水上完色後再加以處理。利用上虛下實相互抑讓，創造詩心化境的場域。

晴空碧海，水波不興，正值夏日戲水的好光景，這是在等待進義大利卡布利島的藍洞參觀美景時，捕捉到的一幅悠閒情景。整個畫面以明亮色彩來表現，搭配船上人物的舉止，使全景洋溢著悠游自在無拘無束的氛圍。海水以藍色系分層多次渲染，一來呈現海的深邃，二來表現水面的微微晃動而不是靜止的。遠處山頭和天空，則以虛的手法放空，強化空間深度。

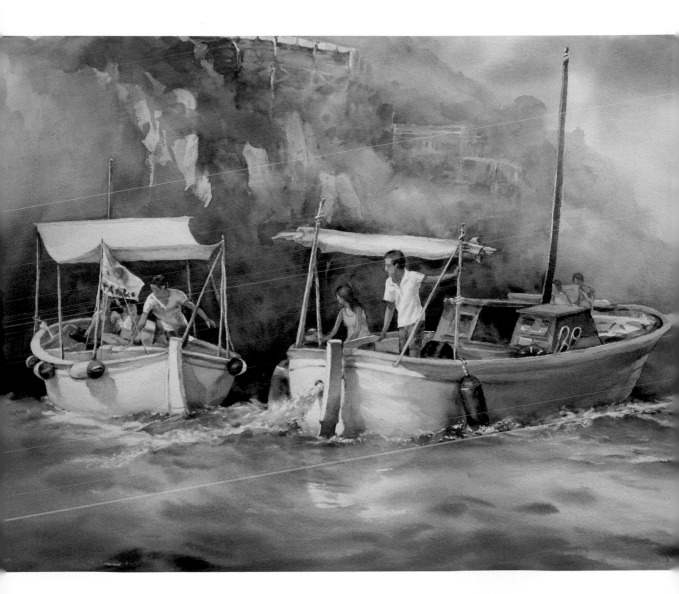

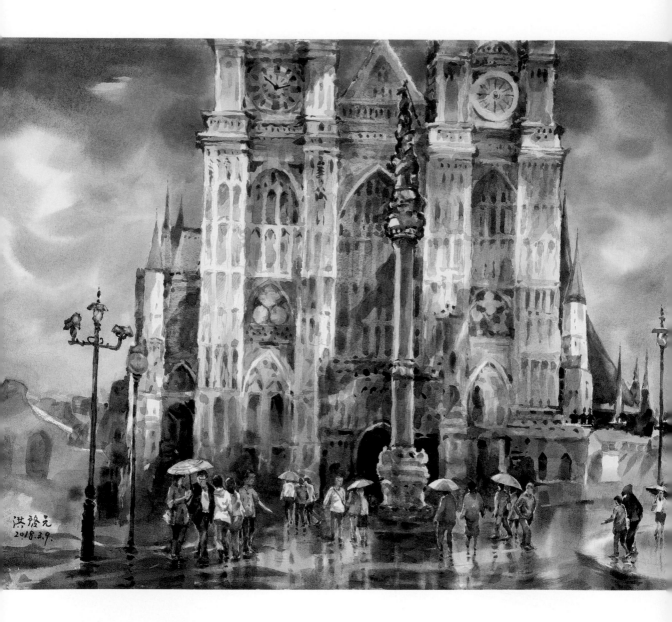

　　頁88的作品《乍晴還雨鎖行人》是西敏寺
全貌，本作品則採取局部寫景圖，西敏寺為英
國王室的重要殿堂，英國女王的安息就在此舉
行。歐洲之旅雖短暫逗留，卻給我深刻印象因
此畫了好幾張西敏寺題材。高光處放在建築中
間，下方施以暗調子，染一片倒影，營造人來
人往繁忙的光景。

上圖/ 造訪龐貝古城是有一股莫名震撼，因當年火山爆發而瞬間被滅跡，埋藏多年的城鎮，是如此壯觀，從遺跡中顯示久遠年代，就有如此進步和科學的建築規劃，令人難以想像，沒有現代的科技機械，光靠人力是如何完成既精且細的高大建築體？因而特別取景此一代表性的建築，作為此趟行旅的巡禮。

下圖/ 人山人海絡繹不絕的拜訪人潮，壅塞整個廣場，搭配許多遺留下來的圓柱體，人和柱子對話，遙想當年火山爆發瞬間毀城悲劇，令人不勝噓唏。

你能想像沒有現代科技機具的幫忙，是如何堆疊一塊塊龐然大物的石頭嗎？人們站在前面，顯得渺小而不足輕重，當天艷陽高照，晴空萬里的藍天，更襯托雄壯威武建築，彷如一首圓柱交響曲，鳴鼓而擊震撼人心。

　| 龐貝古城系列3，56×76 cm，2022

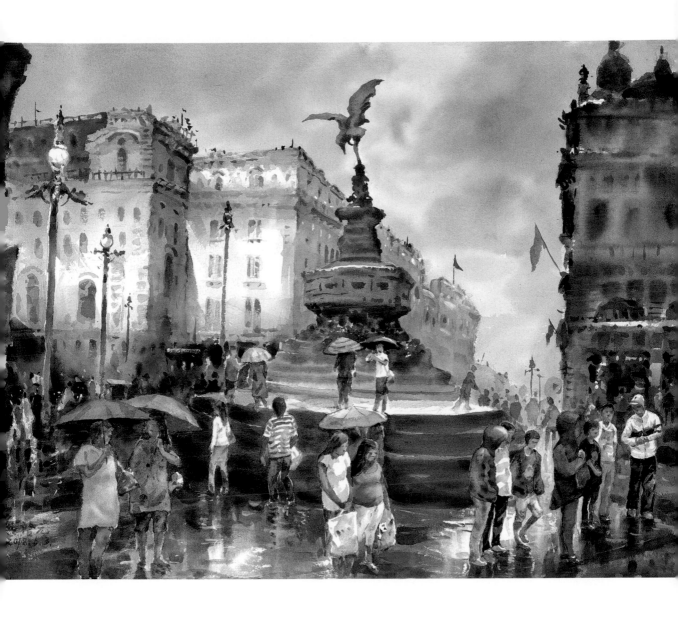

　　皮可地利廣場位於英國倫敦，是一個熱門的旅遊景點，每天來往遊客絡繹不絕。本作品採居高臨下構圖，加強景深；中間圓環是視覺焦點，高聳紀念碑其造形結構，對應旁邊建築體，形成畫面的趣味和重心；整張以灰階中明度色彩，呈現柔和協調的氛圍；地上積水的反光倒影，穿透、游走在行人之間，空間深度巧妙形成，或聚或散旅人，圍繞在圓環四周，暗示視覺的動力路徑，這種律動節奏，使作品增加無限的可讀性和可看性。

1 鉛筆起稿構圖，力求畫面結構嚴謹，略施陰影，掌握主賓、立體和空間關係，巧思人物位置的安排，作為完成後的視覺焦點。

2 天空以渲染施以淡淡黃土色系，建築體局部也染些許黃土色，彼此呼應色調，遠處樹木則略施綠色調，藉此製造初步的遠近空間。

3 近景主建築體塗上暖色系以求變化，同時著重在建築結構和光影明暗的描繪，局部強化暗處，以統整畫面和視覺焦點。

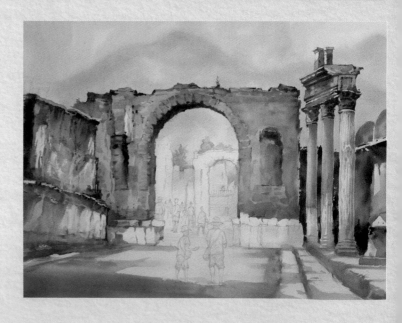

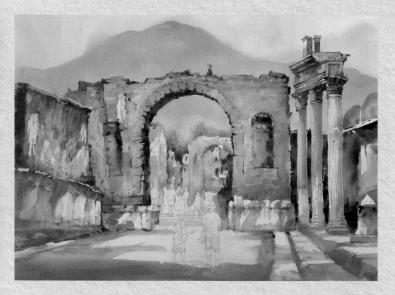

4 遠景蘇威蘇火山以灰紫重新施染一次，推開和天空距離，中景建築則用來連接溝通主建築和遠山的橋樑，所以放掉許多細節部分，以塊面處理。從完成圖中，就可以了解這一小塊面積所扮演角色是很重要的。

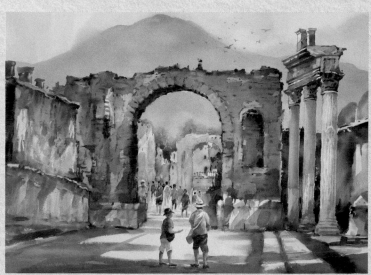

5 近景、中景人物描繪，天空飛鳥點綴，讓畫面增添許多生氣和趣味。

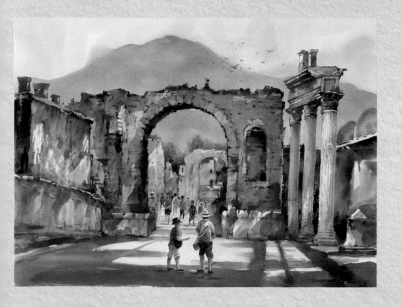

6 微調色彩，加強明暗對比。完成圖。

Kuo Tsung-Cheng

郭宗正 /KUO TSUNG-CHENG

　　自幼對繪畫有著濃厚興趣，五歲開始努力習畫，師事名畫家沈哲哉老師，不論求學階段
或行醫期間，在彩繪之路一直擁有藝術熱忱。起初因為行程緊湊、時間有限，短短40分鐘就
能完成一幅水彩寫生畫，早期風格是先以粗細簽字筆作線條架構，再根據記憶填補透明水彩
配色，形成郭式獨有的特色和畫風。2011年起，因醫務工作繁忙，在偶然機會下，想到以水
彩作為媒材創作，不但能迅速繪畫且可省下許多作畫時間。因水彩的特殊性質，流動性高，
具情感性、渲染性、留白性，在水與彩的交融結合下，激發出奇妙清新的生動效果，從此讓
我走進綺麗的水彩世界。現在回想，開始進入水彩畫領域，跟當代藝術家有點不同，我想應
該和職業是婦產科醫師有所關連。出國參加學會或是研討會，礙於時間短暫為了方便作畫，
能隨身攜帶的就是水彩，利用半個小時或是一個小時，就能順利完成。名畫家陳輝東老師的
人物油畫，在彩繪層次上是相當具深厚功力的，他曾經建議我說，日後要成為稍稍有名的畫
家，就要能完成人物畫，但要利用水彩畫人物是相當具有困難度。

　　由於自身不服輸的個性，聽取後便直接投入水彩人物畫行列，也因婦產科醫師的緣故，
對於女性的肢體美感、神韻姿態以及曼妙舞姿，都能描繪自如，呈現個人獨有的特色。以寫
實手法表現神韻，形神兼備，柔美線條加上女性魅力的細膩畫風，表情神韻更是畫作靈魂，
深情柔和氛圍中，吸引無數觀眾的目光。運用熟練技巧，藝術面向多元，畫作中傳達出濃烈
情感，無論是世界各地極具盛名的建築景點，或是纖麗優雅身著異國華服的名媛佳麗，期許
皆能如行雲流水般，盡情揮灑出屬於個人獨特風格的精彩作品。

　　感謝在繪畫之路上，畫界多位名師的長期不吝教導，得以在畫技上能持續進步，不斷精
進成長。行醫之餘，繪畫不輟，秉持對繪畫熱愛的初衷，堅持創作理念，享受在彩繪世界中
的喜悅與感動。

左圖/ 仲夏之夜，天空明月高掛，思念遠方的親人，細細品味最美的時光，沉浸於寧靜空間，牽動著內心深處，令人沉醉其中。

右圖/ 佳人若有所思凝望遠方，一舉一笑舉止優雅，身著東洋服飾，春櫻綻放紛飛如雪，更顯迷人嬌羞，藉由細膩筆觸描繪，呈現如夢似幻景緻，彷彿置身仙境一般。

繁華熱鬧的俗世，歷
經花開花落，浮沉迷濛，
無常的人生離別，紅塵戀
夢，恍若隔世。剎那間猶
如幻夢般的戲夢人生，終
將化為一縷輕煙，繚繞於
薄霧人世間。

纖麗佳人身著精緻高雅華服，殷切期盼眺望遠方，似乎透露著思鄉離愁，柔弱姿態搖曳生姿，舉手投足間，自然流露出動人憐惜之感。

東洋名媛身著高貴傳統服飾，穿戴亮麗配飾增添點綴，華麗色彩調和鮮明，篤定眼神堅毅舉止展現自信獨立的面向，頓時凝聚一切，令人注目。

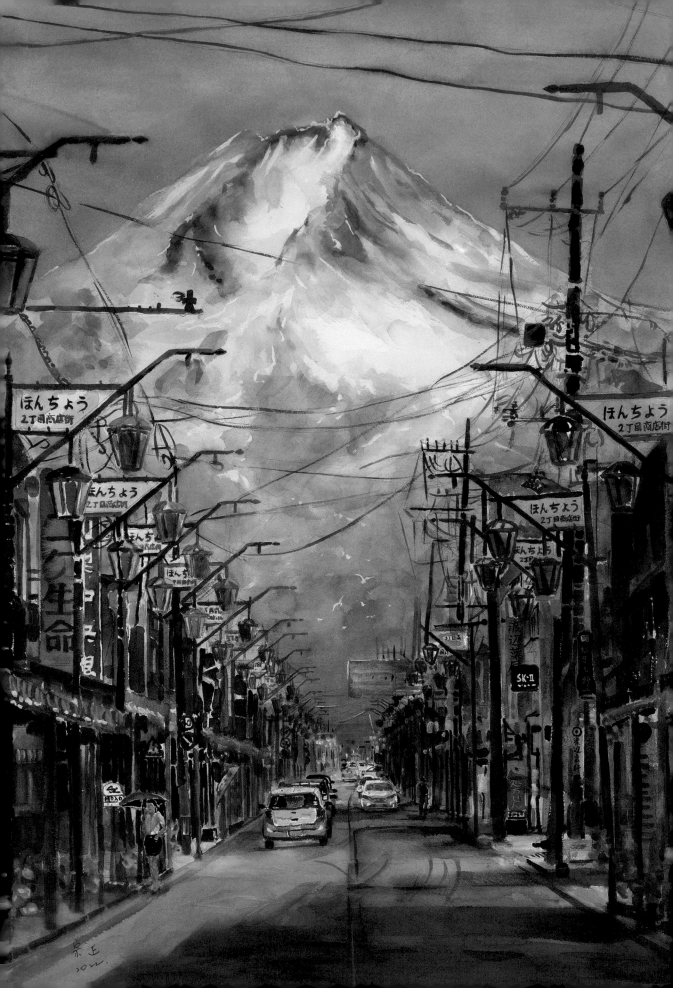

左圖/ 富士吉田本町商店街位於日本山梨縣，兩側懷舊的商店街景吸引眾多遊客佇足。知名富士山高聳矗立遠方，相互映襯，隨時序變換的四季景色，妝點出豐富的自然山巒美妙光影，令人心神嚮往。

右圖/ 銀山溫泉位於日本東北山形縣尾花澤市山谷地區，17世紀時曾作為白銀礦場而繁榮一時，礦山封閉後發展成為溫泉村。沿著銀山川兩岸，古老旅館鱗次櫛比，傍晚溫泉街煤氣燈點亮，更顯迷離，充滿濃厚懷舊氛圍。

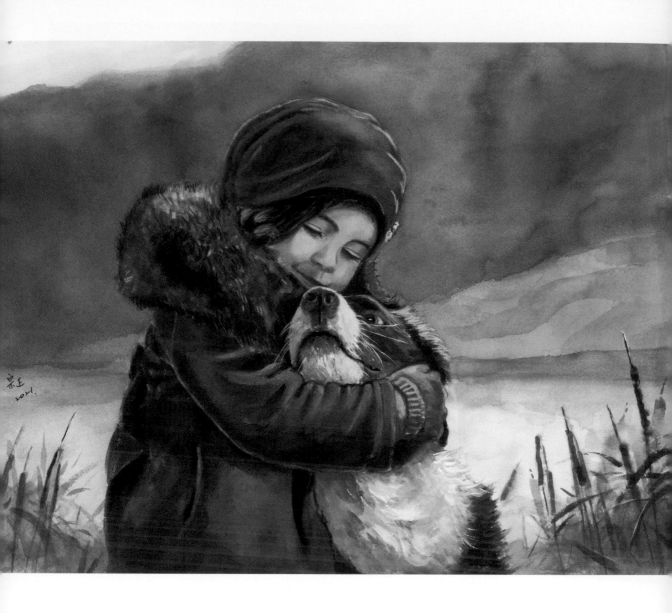

孩童天真無邪的笑容，擁抱心愛的狗兒，彼此依偎，相互取暖。暖暖的橘黃色彩鮮明描繪，有如兒時記憶般絢亮多彩，浮現天真浪漫情景，重回那段美好的童年記憶。

青春少女仰望凝思，稚嫩臉龐透露出淡定
神情，訴說著美好未來，生動神情鮮活了平靜
時空，讓人忘卻世俗的煩惱。

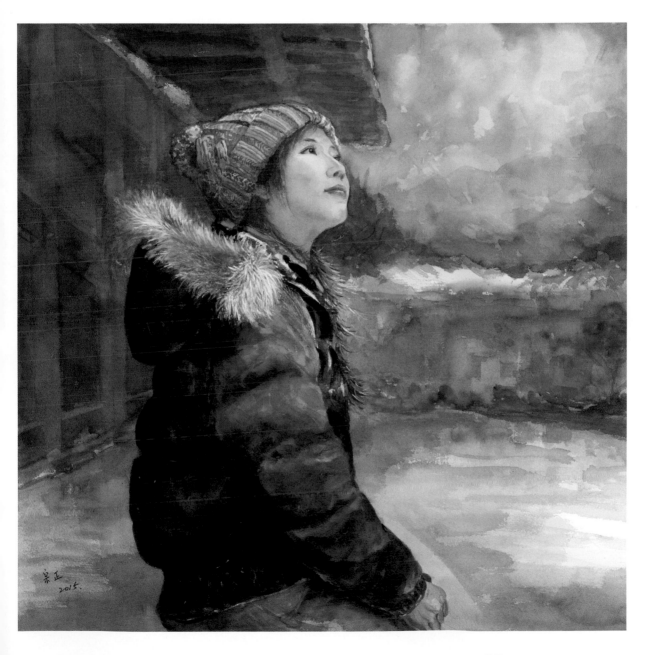

仰望，76×76 cm，2015

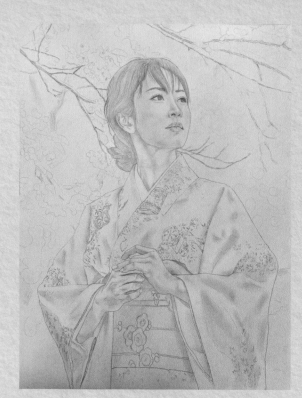

1 進行水彩人物畫，會先以2B鉛筆描繪構圖，細膩的線條將畫作主題清楚勾勒，著重人物的臉部及肢體美感，表情神韻最為重要。

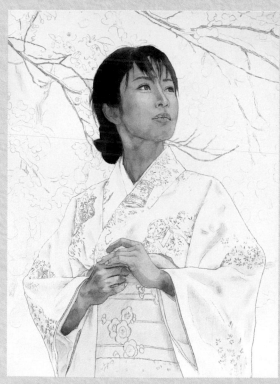

2 先從臉部及手部上色，因水彩顏料具輕透渲染的獨特感，經過初步打底上色，少女神情及手勢線條結構完成，隱約透露出深情面容。

3 接著進行東洋傳統服飾的部分，以固有色鋪上底色，採用淺黃褐色系色彩堆疊，透過光影層次，古典和服表現立體質感，豐富整體畫面。

6 由於水彩極具情感性、渲染性及高流動性的媒材效果，藉由彩筆柔軟地點綴鋪陳，夢幻櫻花飄飛，完美呈現人物特質，彩繪觸動人心的作品「櫻花樹下的少女」。

4 人物主體完成後，將背景之櫻花樹以粉紫色彩調和，刻畫出春櫻綻放的迷人景緻，前後景象更加鮮明對比，主觀色調明確完整建立。

5 運用修飾技巧，檢視修正處理細節，加強色彩間的調性相融合，增進畫作的柔和感，生動神情鮮活了栩栩如生的畫面。

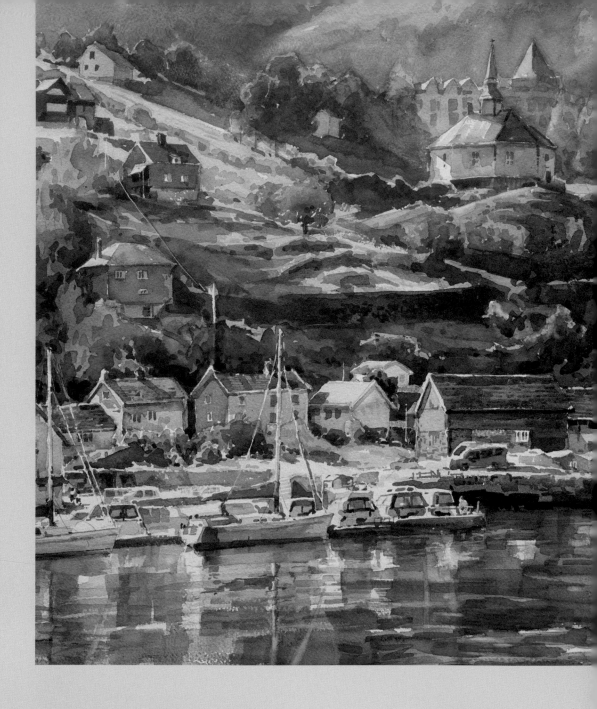

Wen Jui-Ho

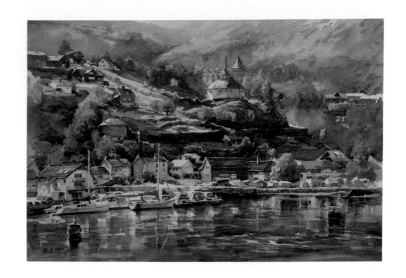

右圖/ 峽灣的源頭通常是山區，這地區風景特別優美，是人們聚集的村落、觀光勝地，有了旅遊業的推波助瀾，這裡的飯店、觀光遊艇甚至郵輪，都帶來觀光人潮，峽灣自然成了熱門觀光景點。真正讓我覺得美的時刻，是在觀光船上回看住宿點，太陽照在山坡，山巒層層疊疊，亮暗分明，山上的住家白牆紅瓦清楚顯現，白色的遊艇陪襯著山巒，倒影清晰可見，峽灣真美。

溫瑞和 /WEN JUI-HO

　　為了作畫，我經常到各地去寫生，走訪了世界各國角落，尋找繪畫題材，讓我意識到許多國家，往往仰賴著舊時代的文物，賺取觀光財，義大利、希臘、埃及……比比皆是。而義大利就是靠古蹟發展的國家，舉凡羅馬、佛羅倫斯、威尼斯等都讓世界各地的旅行者、畫家們愛不釋手。在這些古老城市中寫生，讓我感受到前所未見的異國文化，更體會到早期人類的智慧、美學是何等榮耀，領略祖先們的生活方式，為了生活是如何努力，所以「懷舊」正是我在美學中極力要探討的元素。中華亞太水彩藝術協會以「懷舊」為題的創作，已經發展了幾年，這次以「異域」篇來創作，讓我感到興奮，因為對於愛旅遊的我來說，真是最佳的創作機會了。

　　這幾年因為疫情，停止了去國外寫生、取景的機會，但繪畫不能單靠旅行，不出國反而讓內心思考的地方變多、變豐富。這回展出的作品《港邊即景》、《凡納莎魚村》、《早晨的峽灣》等畫幅較大的作品中，雖仰賴著圖片構稿，但因實際走過，所以上彩時，內心思考的部分是大於圖片眼見的。自後印象派之後，畫家們已經大力鼓吹「畫心裡所想」，也就是要從色彩、肌理、結構、賓主、視覺效果、虛實、強弱……等去探討，這是作畫者必須具備的基本能力。眼睛所見有時候是呆板的、不協調的，要經過內心思考，重新布局，以期達到和諧、統一，表達出「美」的形式及內心真正的感知。

　　近期的畫作，我本著精益求精的精神追求完美。作畫挑選美的題材固然重要，但能做出美的結構、虛實的分野才是好畫。我的寫生不求美的題材，較注重的是結構的安排，只要找到好的主角，其他非主角都可虛化。三十多年前我為了作畫，毅然辭了軍中重要職務，正式投入繪畫之路，上山、下海、寫生、創作，足跡遍佈世界各地，多年的努力累積出了一些成績，我也將興趣投入作育學子，教學相長，豐富了我的繪畫生涯，我很慶幸自己選擇了它。

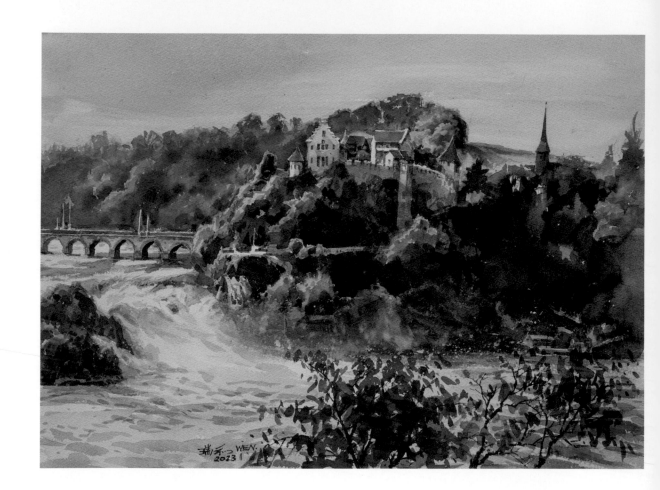

在瑞士這一段萊茵河中,有個地方落差較大,形成一個河上的瀑布,極為壯觀。因為它的地段處在山谷之中,山谷上又是一個城鎮,由河的這一方瞭望,瀑布的水花濺起,形成白色雲湧的畫面,讓瀑布顯得極為顯眼。

山頭上,隱約可見白色的城堡、房舍等,沿著山坡可見人們行走的圍欄小徑,讓平靜的萊茵河增添了人文的氣息,隱約中似乎可聽見嘩啦啦的流水聲……。

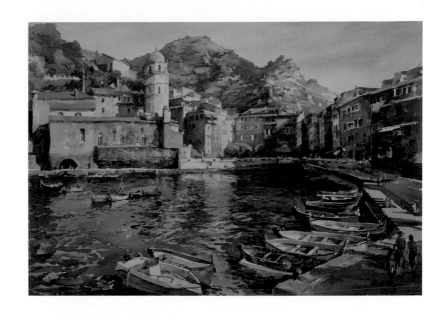

上圖/ 五漁村是美麗又有層次的景點，尤其凡納莎是我最喜愛的地點，環山而建的房舍，讓這兒成了美麗的山城，有堤防圍繞的小漁港，更成了小村的特色。

走進村莊到達海邊，眼前所見的是小而美的港灣，停泊的數艘漁船隨風蕩漾，感覺悠閒。黃色小教堂矗立在小村的邊緣，顯得格外醒目。清風徐來，水影彎彎曲曲，格外好看，青綠的山頭，更襯出村莊橙黃、白藍、紫的色彩，倒映在水中更顯得格外美麗。

下圖/ 來到義大利，威尼斯一定是必遊景點，整座城市座落水中，來往靠貢多拉船，遊人沿著河道聽著優美的旋律穿梭在五顏六色建築中，整個人徜徉在異國風情畫中，時而疑無路，時而又一村，此情此景只應天上人間，畫家們喜歡畫威尼斯，用各自不同的角度去詮釋它的特質，我也喜歡威尼斯獨特的藝術氣息，水道上一點點亮光讓光影顯得特別美，我就是要畫出這種氛圍！

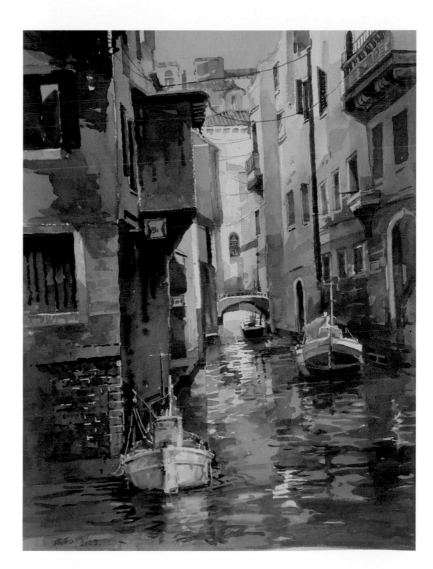

上圖／ 克羅埃西亞古鎮：杜布羅夫尼克，是座美麗的城市，我以紅橙色為主，對於房舍的大小、透視、明暗、虛實，都細心規劃，主角區仔細描寫。港口邊突出的城堡、尖塔是城市的盡頭，與大海接連處更是視覺的焦點。大海的藍與城市的紅橙色，恰好是兩大對比色，也是畫面極耀眼的兩大色塊。整片海域偏藍，也有反光偏黃的色調陪襯，讓大海顯得更加遼闊。安靜的城市、大海中穿梭的船隻、城市中走動的遊客，一動一靜之間使得城市活躍起來。

中圖／ 這是在歐洲某個公園所見，一片林木中矗立一戶人家，紅瓦白牆的屋前是一片綠地，在和煦的陽光照耀下，顯得格外亮麗溫暖，我以透明水彩來表現森林、大地、陽光，讓它更接近了巴比松畫派時期的氛圍。這畫的構圖及題材並無特殊之處，所以取景並非絕對重要，如何做好結構，妥善處理色調，安排好賓主，善用筆觸，才是首要的地方，左側林木後方出現的黃綠色，正是這幅作品表現透氣感及空間感的最成功之處。

下圖／ 豔陽高照，平靜的河邊，小橋流水人家，一幅安詳的世界，這是比利時布魯日的一個角落。河的這一邊，樹蔭正涼，過了小橋的另外一邊，卻曝曬在豔陽中，幾棟紅頂的小屋，黃色的牆，在樹叢的前方顯得格外明顯，平靜的倒影，在徐徐的風中微微掀起漣漪，陰影中，天色顯得更加鈷藍，河中的小島上，兩隻白色的天鵝悠閒的徜徉在陽光中，綠草就像毛毯一樣讓人感到舒適，這真是一個美麗的世界。

　　聖馬可廣場絕對是作畫的首選。我的取景是總督府與大教堂之間的大樓，下午的陽光正好形成了一個大陰影，與大樓形成明暗大對比，右方的總督府雖處暗面，卻是最精細最有畫味之處。我上色時先打了一層水，輕輕鋪上一層土黃色的底，大膽的用灰藍色大筆刷上陰影，待水分乾了後，大致的鋪上灰紫、藍的第二層色彩，天空的藍及地面的咖啡色刷完，最後我用了不少鈷藍去疊染，精細描寫。我畫過不少威尼斯，廣場的陰影卻是第一次這麼處理，感覺有些驚喜。

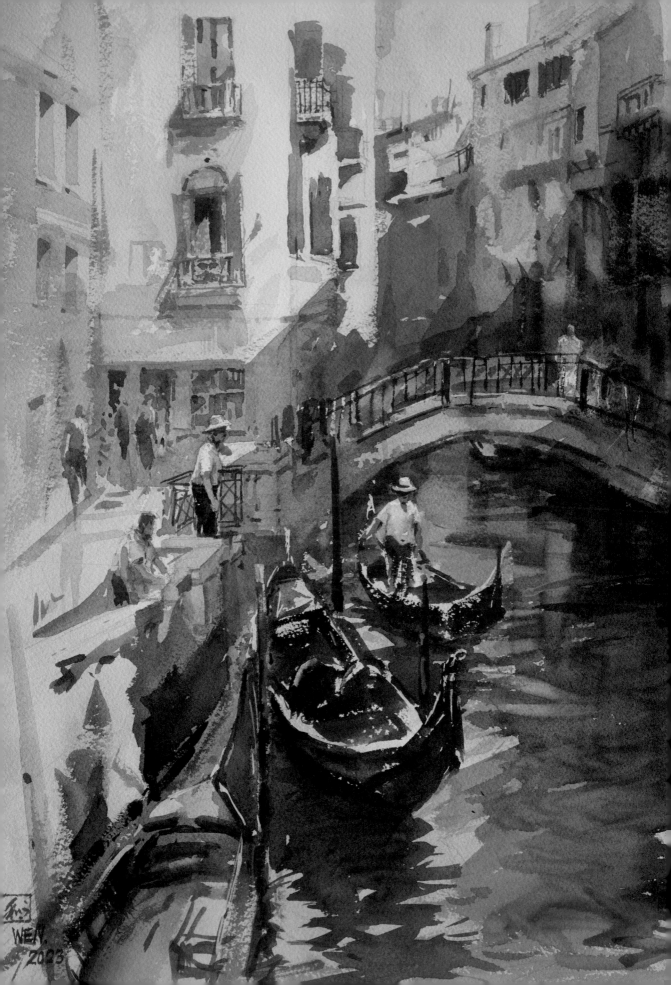

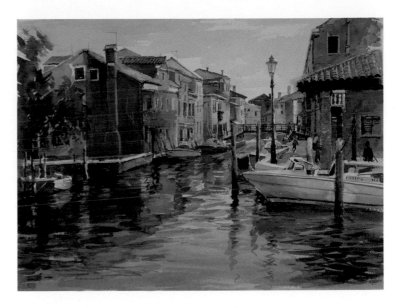

左圖/ 畫威尼斯，任何一個角落都容易入手，但畫面的色彩明朗與否都與天氣息息相關。這幅畫是中午前後的水巷，強烈的陽光將畫面分成了明與暗，且色彩冷暖對比，如何將畫面畫得夠明亮，又不失色彩的重量感，是值得探討的。

畫面是直式構圖，強調大樓的高聳，光線強烈對比，我將拱橋放在畫面中間略偏上方的位置，走動的貢多拉船是重點，我用極簡化，大色塊筆觸揮灑，橋後方的橙紅色房舍及藍色的水影，將整個畫面襯托的活潑且穩定，畫面的主角是貢多拉船，但也是聊聊數筆，整幅畫無一細節，卻是我滿意的作品。

上圖/ 這種經常出現在歐洲鄉下的尖頂古堡，的確是我們最喜愛的場景，宛如童話般的建築，會將我們帶入童話般的思維，讓腦中充滿古老的故事。在一片花園林木中，突然出現紅屋頂、暖黃色牆的古堡，的確會讓我們眼睛一亮，甚至直呼太神奇了。畫中的內容不見得要有太多的說明性，但好的作品的確會有許多的故事出現，不用作者說明，畫面自然會帶觀者進入場景之中，甚至神遊在畫中。

下圖/ 我們搭乘遊艇來到這個名聞遐邇的漁村，從這個入口的角度，就可一窺彩色島迷人的身影，房子顏色斑斕，將水面染成了五顏六色，這幅畫藉由嚴謹的構圖，活潑的色彩，層疊濕染畫法，去表現房舍的排列及波動的倒影，燈、綁船的桅桿，穿插其中，讓畫面平衡，寫實、寫意兩相宜。

上圖/ 那年坐著大油輪，走在偌大的峽灣，沿途盡是度假小屋，屋前緊臨河岸，既能享受海風吹拂，又能遠離塵囂，旅遊時我最喜愛寫生，坐在船邊速寫心中的美景，那種依山傍水的氛圍躍然紙上，我把背後的山景放鬆，讓焦點集中在近處的木屋與水，讓心中的意象充分展現，也能不負此情此景！

下圖/ 義大利法皮亞諾小鎮給人悠閒自在的氛圍，綠色草坪上的白色餐桌椅顯得潔淨，讓人想坐下來啜飲一杯卡布奇諾，享受生活中的浪漫，我喜歡畫旅行所見的風景，它融入生活中。利用虛實的佈局讓景深無限延伸，柔和的配色突顯幸福的氛圍，也是心境的流淌、生活的漣漪，美哉小鎮風光！

上圖/ 我一向喜愛水彩這個媒材，因為它常常能令我驚艷，這幅風車的作品，天空極大，我利用水彩的特質，讓水份流淌出暢快淋漓的魅力，也讓畫面推得更遠，而風車由近而遠也拉大了視野，浩瀚的畫面，古老的風車佇立，童話故事油然而生，也令人百讀不厭，想像空間無極限！

下圖/ 遊歷歐洲，經常能見到這些有歷史印記的神殿古城牆，它給人神聖又神祕的感覺，我以豐富多層次的灰色調來經營畫面，將肉眼所見轉化成心之所想，也讓觀賞者走進歷史的長廊，感受當時輝煌的建築代表的歷史價值，畫面的張力永留心中！

中國歷史悠久，古蹟也不勝枚舉，傳統的建築有別於歐洲，各自
美好，亭臺樓閣、小橋流水一向是詩人取材的素材，畫家也不例外，
用畫面寫景更雋永。筆力時而細膩、時而豪放。湖波動不大，寧靜而
悠遊，放上幾艘小船點綴，詩意更濃，好一幅人間仙境。若是你到鳳
凰古城來作客，一定會被深深吸引。

上圖／ 我擅長以風景的題材去表現水彩的美感和趣味，無論是古老房舍或是大自然的風景，我都想要以我的觀點去表現它的獨特，義大利的柯摩湖也是絕美的風景，遠山、尖塔、船影、湛藍湖水都是我所鍾愛的，好的佈局將這些元素結合在一起，或輕染或濃抹，或揮灑或細膩刻劃肌理，拿捏之間恰到好處，構成這幅令人心曠神怡的畫面，這也正是我想表達的！

下圖／ 到過蘇州的人都知道，中國園林的典範就是拙政園，當然他也是江南私家花園的代表，全園以水為中心，山水縈繞，廳榭精美，花木繁茂，充滿著詩情畫意，具有濃郁的江南水鄉特色。一幅圖需要「黑、灰、白」具備，這唯一的白就成了畫面的焦點。天空的色彩不以藍色表示，而以暖灰色鋪陳，這與園林安逸平和的氣氛有關，整幅畫面均以柔和的色調來詮釋，不以銳利強烈的色彩表現，讓畫面道出畫者的心境。

1 以一張640克 Arches 54×78 公分粗紋紙，用2B鉛筆單線流暢起稿。

2 將遠山、天空以清水打濕（白色房屋暫先留白），先畫天空後再畫層層遠山，以縫合方式，大筆觸、大色塊去舖色，冷色、暖色盡量一次定型，保持畫面乾淨，自始至終保持濕度不重疊。與白色房屋平行地區的樹林也要保持濕度，趁濕的時候做必要性的疊色，惟層次盡量少以保持色彩的明亮性及透明度。這是早晨的景，遠方保持冷色調為主。

3 中景的近山開始以較暗的色調處理，暗處的大岩石及人工堤岸以大量褐色及藍色處理，大塊岩石雖在暗面，也要注意透明感並做出必要的質感。隨後描繪山上的房舍，雖處於逆光下，因房子是白牆，要以灰色調疊染並注意反光的效果，屋頂的變化較大由明暗到陰影，色彩及明暗層次分明不可馬虎。這一階段的色調及明度變化最大，山坡明暗在此顯現，山景也在此告一段落。

4 重點在處理港邊的房舍、車輛及水中的遊艇等。為處理白色房舍的亮度，必須保留大量的白，至於暗面(其實是灰面)則要慎重用色，我運用暖土黃、暖橘紅、灰紫色、灰藍色去對比，以維持它們的亮度，船隻也是以大色塊平塗，稍後才能處理細節。同時佔畫面三分之一的水面，也要以大筆去塗刷。畫水就是畫倒影，水中的倒影與水面上的景物是相呼應的。大致來說，水上的物體明暗清晰，水中的倒影則是較模糊；水面上暗的，水面下的影子淡一層；水面上光亮的，水中的色彩暗一層，所以水影較模糊。此時的水只可畫大筆，不可畫細節，下筆前不妨先打上一層清水再上色。

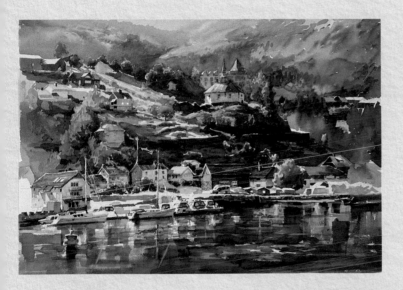

5 重點在整理細節，由畫面的上方開始，將房子的屋簷、窗子等勾畫明確，屋瓦的肌理重點式的添加；船隻的明暗、船身的圖案，均應清楚標示。這時若發現水影的色彩及明度不夠沉重，可以大略噴些清水，以免加筆時產生硬邊。潤濕後，就直接加強水飄動的筆觸，要左右來回運筆，隨著波動的水紋，輕鬆的讓筆隨波起舞。

前段說過畫水就是畫倒影，任何水面上的東西，在水中都化為倒影沉在水中。然而畫水不只畫倒影，也得畫飄在水面上的反光，尤其飄動的水，經常產生反光的漣漪；另外水面上白色的塊面、線條，在水中都有反射的光，必須以留白或擦洗的方式去表達。最後階段的步驟要分出第一、二、三個重點，必須細心加筆，其他非重點處要從簡處理，不可產生太多細節。

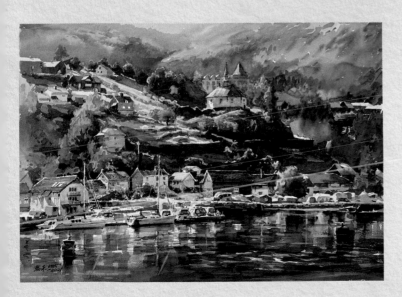

6 完成圖。

HELVETIORUM FIDEI AC

薦選藝術家─楊美女

Yang Mei-Nu

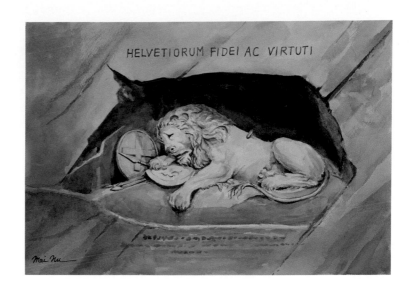

楊美女 /YANG MEI-NU

早期創作國畫、油畫、近年醉心於水彩，水彩獨具的韻味，「水」的難以控制與趣味，更深深的吸引我。水彩的難度高，易學難精。如何讓「水」、「色」交融靈動變化，如何營造「意境」都在不停的考驗我、挑戰我。查爾斯·雷德水彩畫中抑揚頓挫的線條，恣意流淌的水漬，色彩斑斕的造型，卻還奇蹟般地浮現生動自然的景象，構成畫面意境之美是我追尋的目標。進入師大美術研究所進修後，學習到更多元的媒材及創作方式，體會到「簡化形、濃縮意」。以往常在自然界中抓住瞬間的感動，化為永恆的畫面創作方式，有了變化。

「矽谷鋼鐵俠」馬斯克說：跨領域的學習，具有遷移的能力。開始探索不同媒材，嘗試各種的創作方式，讓自己更開放、自由的發揮，建構新的領域，新的體驗。

從意念的醞釀，琢磨、沈澱，精簡，到作品完成的創作歷程，無論使用何種媒材，大致相同。但是畫面的統整，脫離不了素描的基礎及美的原則。未來保持終身學習，閱讀海量的書—期許自己將知識化為更深沉的抽象思維，從內心的思維，去詮釋外界的現象，創造出一種屬於個人深層世界。

左圖/ 東望洋山頂上的燈塔、砲台與聖母雪地殿是澳門世界遺產，是澳門最高的山丘，更是澳門八景之一。屹立在山頂的砲台，可以俯瞰整個澳門半島，有效掌握整個海域的安全和監控外來入侵者行蹤。

右圖/ 聖米歇爾廣場是法國巴黎第六區拉丁區一個十字路口處的廣場。其知名度來自聖米歇爾噴泉，由加布里埃爾Davioud建於1855年，原擬獻給拿破崙一世，但是最後決定獻給天使聖米歇爾 Saint Michel，米歇爾青銅雕塑仗劍伏龍，龍口吐水入噴泉。

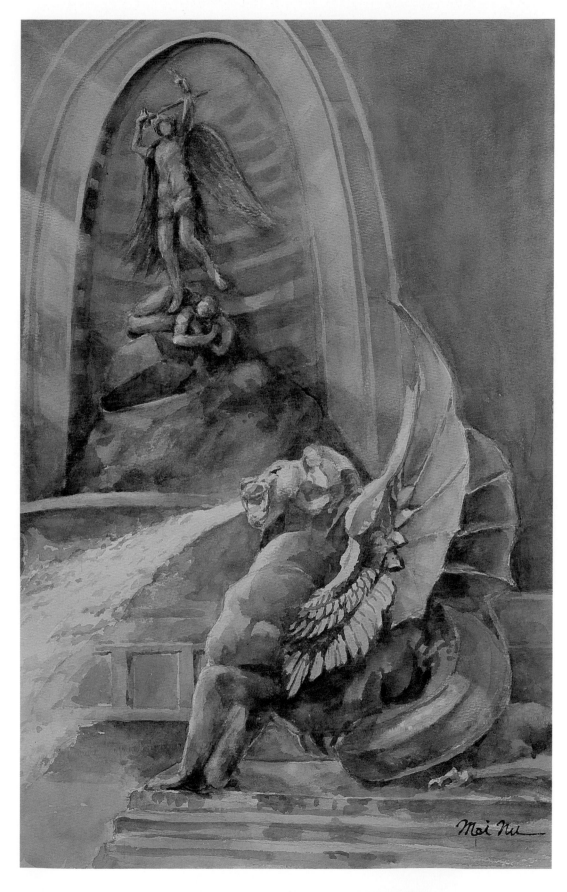

聖米歇爾廣場噴泉，56×38 cm，2023

　　夏威夷木製ki'i圖像守衛重建的寺廟 Hale O Keawe 黑爾·奧基威是一個古老的夏威夷,最初建於大約公元1650年是夏威夷島上執政的君主的墓地。目前仍然是一個功能正常的宗教場所,雖然國家公園管理局保留了的物理結構,原住民繼續作為看護人和文化實踐者延續祖先的傳統。

　　照顧這個聖地是國家公園管理局和夏威夷原住民看護者之間持續的共同努力,黑爾·奧基威的木雕圖騰講述 Hale O Keawe 的故事。這個地方盛產古代偶像崇拜的紀念碑。

「卡布里島」(Capri) 為位在義大利西南方「拿坡里灣」(Golfo di Napoli) 上的一座小島，自羅馬共和國以降就是觀光旅遊的勝地。從海面上望去，島上房屋櫛比鱗次依山而立，在明媚陽光的暈染下顯得更加亮麗，怪不得還有「戀之島」的美譽。以西方文化來講，當看到教堂與鐘樓就知道來到人流的聚集地，就像舊時臺灣廟埕的周遭通常是商業與文化的集散中心。

在歐洲，卡布里島是頗負盛名的渡假勝地，而溫貝多一世廣場等於是島上的市區，自然吸引到許多名牌精品到這兒開店，晚風徐徐吹來，舉目所見廣場上的露天咖啡座滿是高談闊論的人群，一派清靜悠然的度假景象此時正在小島上演。

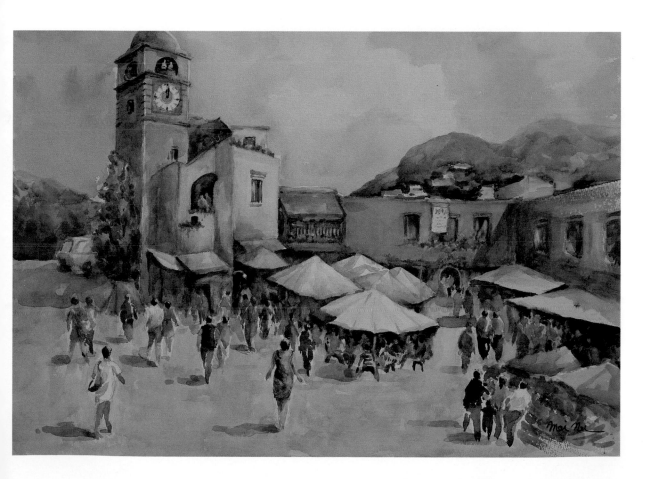

「卡布里島」溫貝多一世廣場，38×56 cm，2023

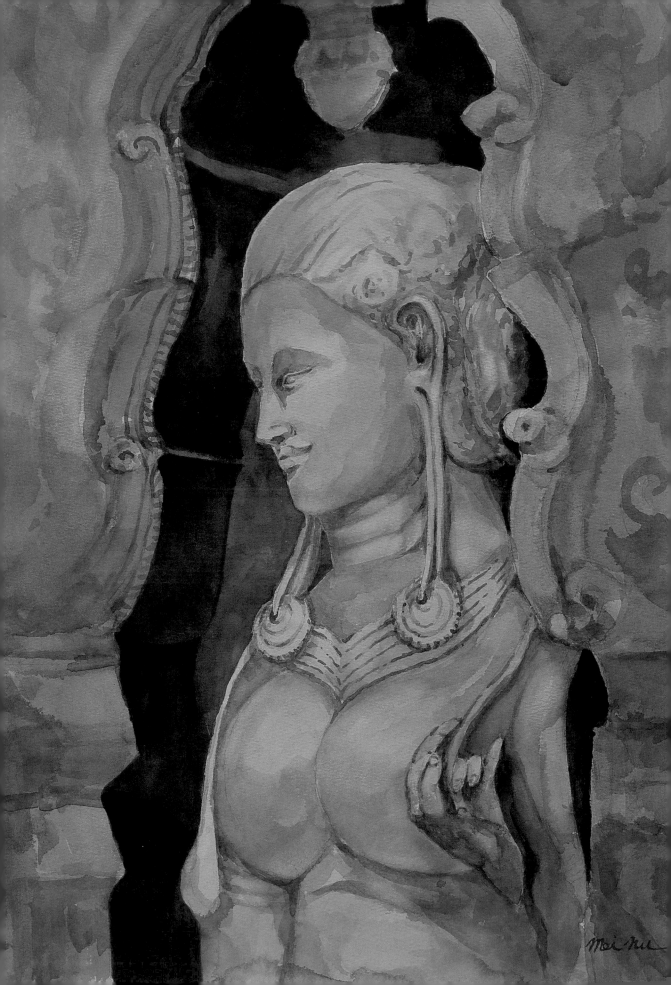

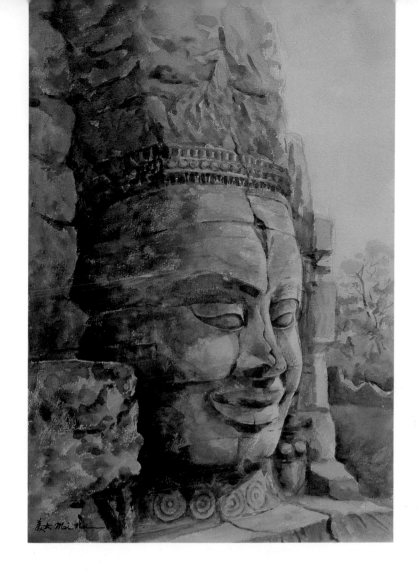

左圖/ 女皇宮（班蒂斯蕾古剎）此廟寓意庇護女性，是獻給濕婆神的寺廟，雕刻在中央祠堂中的女神雕像是公認的美術作品，被評價為東方的蒙娜麗莎。寺院最值得參觀的地方就是雕刻在建築物上的浮雕，雕工精緻顯示出吳哥雕刻技術的高深，是吳哥所有寺廟中石雕作品最上乘。不過特別的是女皇宮是由大量紅砂石建造而成的，充滿精緻的浮雕有「吳哥藝術寶石」之稱。使用紅色砂岩作為的建築材料，這種材料可以被像木頭一樣雕刻成栩栩如生的作品。

右圖/ 巴戎廟是吳哥窟遺址重要景點之一，由54座大大小小寶塔構成一座大寶塔的巴戎廟，每一座塔的四面都刻有三公尺高的闍耶跋摩七世的微笑面容，兩百多個微笑浮現在蔥綠的森林中，多變的光線或正或側，軒昂的眉宇，中穩的鼻樑、熱情的厚唇、慈善的氣質，國王的微笑反而勝過建築本身的宏偉，而成為旅客最深的印象，被世人稱為「高棉的微笑」。

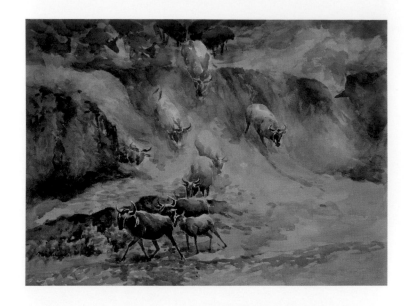

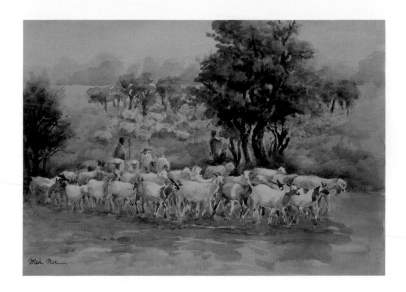

上圖/ 尚尼亞北部的賽倫蓋地國家公園雨季為十一月至次年三、四月。園內孕育數以百萬計的斑馬、牛羚、瞪羚等草食動物，隨著雨水減少，乾旱時賽倫蓋地平原甚至會退化成沙漠，草食動物們隨著降雨量向北移動，六至七月時會經由賽倫蓋地國家公園西部走廊往北方的「馬賽馬拉國家公園的遷徙」四月中至五月底馬賽馬拉的降雨量增加，雨水滋潤草原，到了六、七月份，由斑馬帶頭、牛羚為主的食草動物們本能地度過凶險的馬拉河，抵達馬賽馬拉野生動物保護區覓食，到十月底再回到賽倫蓋地平原，這種周而復始的旅程就稱為「動物大遷徙」，被列為世界八大自然奇觀。

下圖/ 牧羊是人類最古老的經濟來源之一，由牧羊人帶領下尋找新的草場覓食。牧羊人的最重要的職責是讓他們的羊群完整，保護牠們免受狼和其他食肉動物的襲擊；另外也要監督羊群遷移，並確保他們安全。羊群在一起行走的時候，都有一隻羊永遠在前頭，而且這隻羊相對地是固定的，它起一個領頭的作用。放牧時，只要控制好這隻羊，羊群就不會走失。領頭羊一定是其中體格最健壯，跑得最快，聽力最好，眼觀六路，耳聽八方最為敏銳的。

內蒙鄂爾多斯之旅：蒙古語「鄂爾多斯」意為很多宮殿。鄂爾多斯有悠久的歷史和多樣的文化。遊覽沙漠的風景，感受恩格貝沙湖的涼爽，再乘駱駝去探尋蒙古族的民風。

到沙漠旅遊，絕不能錯過騎駱駝！在一望無際的滾滾黃沙中，騎在駱駝背上，跨過無數沙丘，與旅伴一同探索前方未知之處，那將是一生難忘的回憶！迎著風、越過層層沙丘，親自體驗在沙漠旅行的刺激，欣賞日落夕陽染紅眼前整片黃沙美景。會是一次很特別的體驗。

內蒙鄂爾多斯草原，56×76 cm，2022　　| 135 |

梅里雪山位於雲南與西藏交接處，又稱太子雪山，主峰卡瓦格博藏語意為：峽谷中險峻的白色雪峰，海拔6740米，是雲南省第一高峰，相傳為藏傳佛教寧瑪派分支伽居巴的保護神，藏區八大神山之一。其著名的「日照金山」是很多背包客夢寐以求難得一見的勝景。

　|雪山之晨，38×56 cm，2023

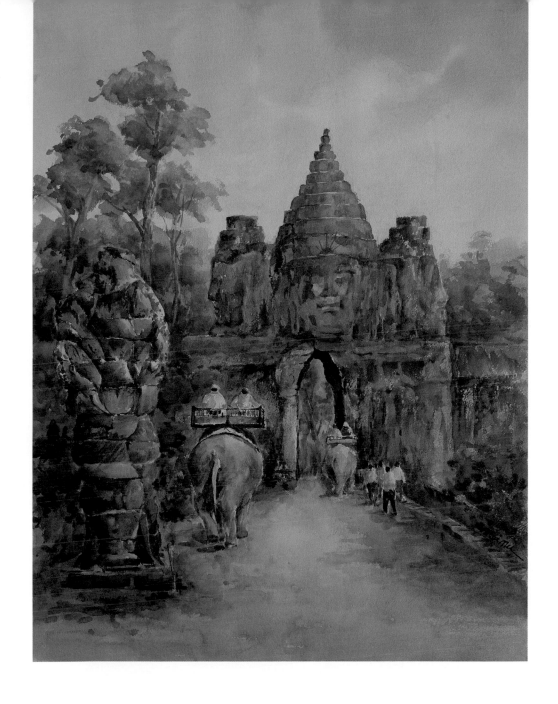

　　吳哥城為「世界文化遺產」被護城河所圍繞的大型古城，有完整的城牆、進城橋樑和五座城門，不過因東、西門損毀較嚴重，多數觀光客以參觀北門、南門和勝利之門為重，一般遊吳哥城通常都選由南門進入，橋側欄杆則為以史詩為主題的「乳海翻騰」(左天神、右阿修羅)左側為善神，右側為阿修羅為惡神。大吳哥城的南門有23公尺高。塔樓以砂巖石建造，呈十字形構造。屋頂的四面佛是以闍耶跋摩七世為藍本雕刻而成的。橋之闌皆石為之，鑿為蛇形，蛇皆九頭。

蛇代表豐產及創造生命的力量。也當做寺廟或神聖地點的強有力守護者。

　　許多遊客會選擇騎上大象環繞遊玩吳哥窟，體驗東南亞風情。不過近年來動物保護觀念越來越受關注，柬埔寨吳哥窟象群委員會正式宣布，自2020年1月開始禁止騎乘大象。遊客再也不能騎象到吳哥窟或者附近的寺廟觀光。不過遊客仍能於大象保護區以及撫育中心觀賞大象。

1. 用鉛筆打稿，天空打濕，以天藍、加上少許紫畫天空，雲朵自然留白。將紙張上半部及左邊打濕，大象及吳哥窟大門留白，用藍灰色調渲染，局部加以淺赭色調染之，左側蛇頭雕塑用較多淺赭色調，建構整體的統調。

2. 用焦赭、凡戴克棕、群青、普魯士藍去營造古城的厚實及滄桑的歲月痕跡。以縫合及重疊的方法處理。

3. 以黃赭、岱赭、鎘橙、凡戴克棕、焦茶及些許胡克綠，運用縫合及重疊法描繪左側蛇頭雕塑，給予堅實而多變化的感覺。

6 最後用鮮藍、群青、胡克綠、青綠、焦茶、岱赭、凡戴克棕、天藍、玫瑰紅、深鎘紅等色加以調色，以素描的概念作最後的修飾，檢視畫面的氛圍，及做最後的調整。

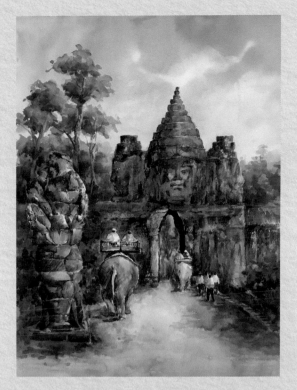

4 用胡克綠、樹綠畫上綠色部份，背景樹幹洗白。吳哥窟城牆的加上更多的細節變化，左右的明暗對比加大。

5 以灰色調畫大象並加上人物點綴。地面用大量水分以黃赭、岱赭、鈷藍染之。右面地面偏冷色調，左邊陽光下較為暖色調。背景樹幹畫出陰影，並加深樹葉較深部份的色調。將左邊的蛇頭雕塑描繪細節，並加強它的明暗對比。

Liou Jer-Juh

右圖/ 燈火斑斕

越夜越美

如同喝不醉的壯士

疲憊不堪卻意猶未盡

豪氣千雲在街邊廝殺

哈！隔天仍需面對

人生不就如此

——2023我在大阪熱鬧的街

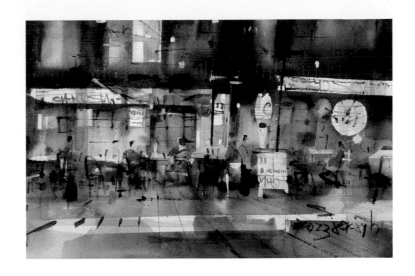

劉哲志 /LIOU JER-JYH

　　水彩是我創作的其中一項，通常是用一種較為理性的思考模式面對。以水為媒介的因素，讓我在過程之中思考的面向變多了，線條、筆觸、彩度、時間的掌握必須精準，畢竟塗改堆疊之後通常會折損掉通透流暢的輕快感，而這點正是我迷戀水彩的最大原因之一。我喜歡將複雜的畫面簡化，在似與不似間得到更多的想像，希望虛實對應代替完整的摹寫，寫意勝過寫實。留白也是我喜歡的手法，透過一種不經意的描寫常常帶出了更多的可能，畫如其人隨性、自在、浪漫，不囉嗦是我的個性，正如同畫作一般。

　　要我說「創作過程」實在是有夠困難，因為自己無法預測創作的下一步。沒有預設、沒有公式、沒有流程，其實我也不太認識創作時候的那個不受控的自己，只能自由的筆隨意走。過往的積累是我創作的養份來源，感性的陳述，建立在無數次失敗之後，僥倖取得些微燦爛，這是在無數次孤寂的夜與自我對話後所堆疊出來的，期待我的水彩作品可以讓觀賞者感到愉快、舒暢，沒有壓力。

第七屆太平洋文教基金會藝術新秀獎
國內外個展35回、聯展百餘回
2022 「獨一無二」劉哲志西畫創作個展—臺中市大墩文化中心大墩藝廊 (一)
2019 「光-來自東方」劉哲志西畫個展—國父紀念館逸仙畫廊
 「光-來自東方」劉哲志西畫個展—臺中市美術家第九屆接力展 葫蘆墩文化中心

「廈門藝術博覽會」參展
2011 「筆隨意走」劉哲志油畫創作個展—臺中市大墩文化中心大墩藝廊 (二)
2006 「臺灣印象劉哲志油畫展」邀請展—香港光華新聞文化中心(第一位全額補
2005 「劉哲志油畫個展」—臺中市文化中心大墩藝廊 (一)
1999 「劉哲志油畫首展」—臺中市文化中心大墩藝廊 (一)

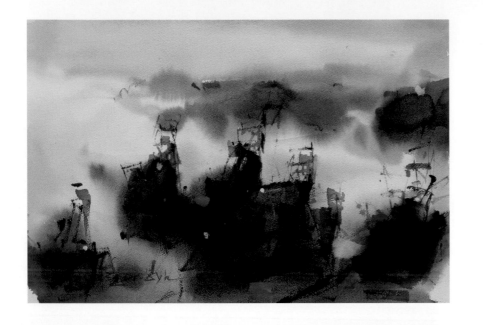

渺小天地間 很多的無法掌控
無需 也沒必要 一切隨緣
多了 只是煩惱
記得是疫情前
那個美麗的張家界
—2019登上張家界

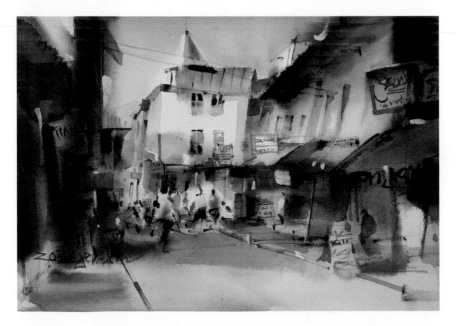

常常覺得創作如同生命一般
很多變數無法掌握
旅行也是
總是充滿了一連串的驚喜
無法精準才更有樂趣
—2018薩拉耶佛小鎮

喜歡用畫筆記錄我的旅行
像是一種生命的印記
雅典 充滿了神祕與浪漫
歲月刻畫出一絲惆悵
有些慵懶 沒很乾淨
—2017希臘自由行

走著走著 就快失去耐心的正午
勉強勾勒出兒時對攤販的美好回憶
找尋著那個渴望擁有的確幸
曾幾何時這些深深印在心底的過往一一浮現
—2017那個很熱的Fira正午

威尼斯旁的小小島嶼
如同彩虹一般美麗耀眼 如詩如畫
孤寂之中卻風情萬種
或許我們也該思考風華褪去之後的華麗轉
無求 無欲 輕鬆自在
—2014悠閒的Burano

沉澱 沉澱 下一個步履 去掉雜亂 留下未知
不安現狀的老靈魂 一點一滴 都是進化
怎麼可能 每次都好
聖托里尼很熱的初夏。 —2017Fira的午後

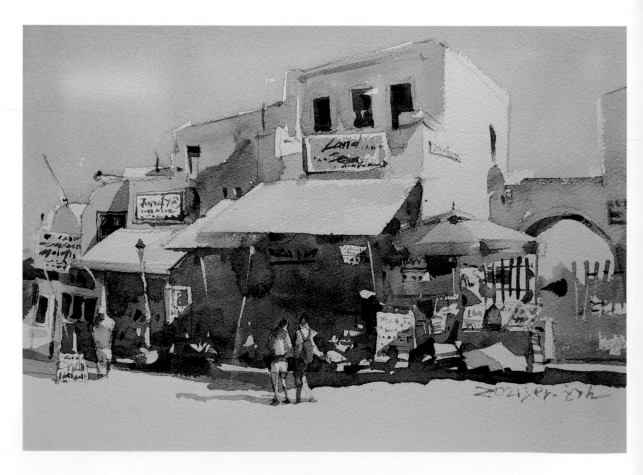

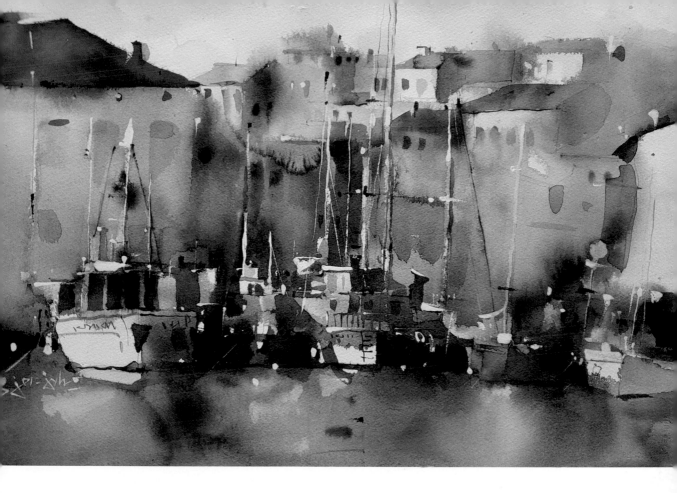

休憩只為再一次的啟程
過多的刻劃總是讓我呼吸困難
於是我總是思考著
如何少畫一些
人生亦是如此 不想太多
—2018杜布羅尼克

一個廢棄的製窯山城
沒了活力只剩過往
無奈中透露出微差的明天
訴說著沒有遠景的未來
隱約傳遞著那份曾經的絢
爛與美麗
—2018山西磧口小塔子村

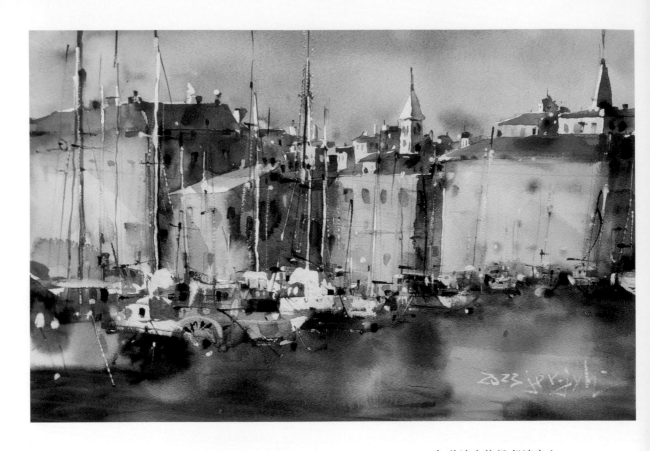

春 秋適合旅行 舒適宜人
很多東西看過才會有感動
不同國度風情各異
歐洲的遊艇 很是悠閒
—2018克羅埃西亞的小小港口

浪漫國度的浪漫街景
詩意的城市隱約透露著古文明的風韻
這是我對義大利的最初印象
沒很乾淨卻一點點規矩
沒很現代卻新奇萬分
—2014第一次造訪歐洲

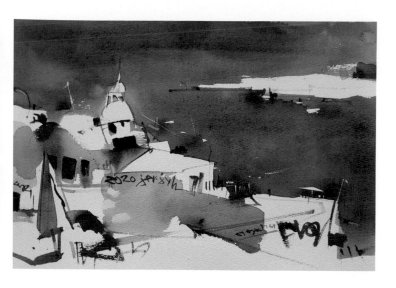

銳利的幾何圖形
劃破地中海的湛藍
記得是聖托里尼
太陽落下前的光
刺眼 卻風情萬種
—2017 Oia的21：00

隨風搖曳的槳
輕快 自在
慵懶之中略帶悠閒
沁涼的初秋午後
—2018杜布羅尼克

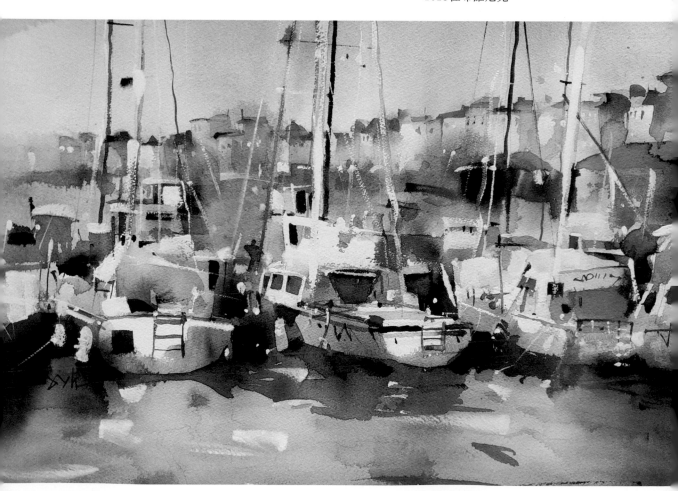

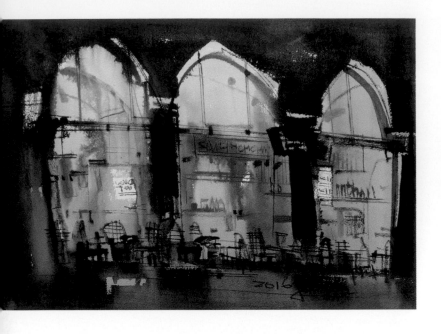

時尚的米蘭很多驚嘆號
明亮的櫥窗 雜亂的腳踏車
有些矛盾卻還協調
亂了我的美感思緒
是誰說魔鬼與天使不能放在一起
—2014秋天 回憶滿滿的義大利

夜晚的夜燈火通明 車水馬龍
高彩度的喧囂 好不精彩
歡愉掩蓋了夜的寂寞
退去了一天的疲憊
笑聲填滿了整座城市
—2018札格瑞布

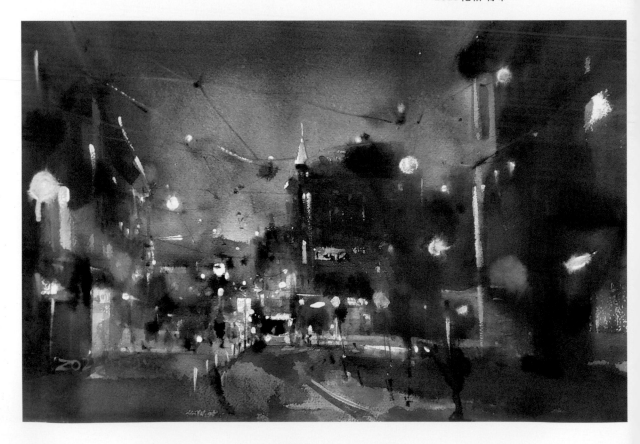

微醺的燈火 在充滿巧思的擺設裡 更顯溫馨
靜待旅人的 雅典餐館
有點慵懶的國度
—2017初夏 我在雅典

晨光輕揉著大地
開啟了一天的忙碌
喧鬧的街 看不到疲憊
都說了 早起的鳥兒會勝利
而我 慵懶的看著
—2018札格瑞布

新加坡小印度區
刺鼻的香味 雜亂的街
亂了譜的城市
卻充滿韻味
難道畫家就是喜歡這一些些無序的章法
—2017新加坡

裡裡外外 虛對實應
初夏的絢麗走在美好的午後
斑斕的記起曾經的過往
輕鬆 美好 自在 慵懶
安靜等待著你的到來
—2015荷蘭的小餐館

有人問我繪畫的過程
我想說 沒有公式
這是一種隨性 一種抒發
無需理性 但求自在 純真 無求
然後管他的 自由呼吸 就醬
記得是那個美美的初夏
—2017我在愛琴海旁邊

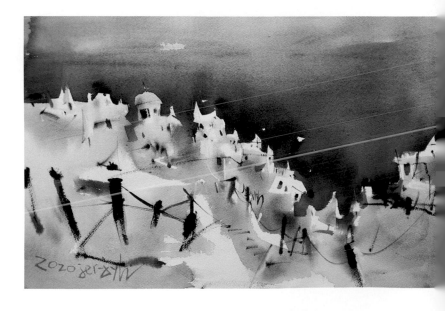

「浪漫伊亞」創作步驟 *by* 劉哲志

1 面對繁瑣的風景，先去除不必要的細節，將要保留的部分簡單的勾勒出來，我習慣用大筆揮灑，這樣無法準確地畫出細節，即便想要刻意經營也容易出現不夠精細的粗曠感，將畫裡最重要的亮點保留下來，因為畫紙的白可以帶出很多意想不到的效果。

2 很多時候「外師造化」不能給我完全滿足，所以我必須用心去體會曾經的感動，這是一個內化的過程，完全的模仿對我而言，已經無法觸動心弦，所以內在的情感敘述成了我創作時的重要依歸。利用渲染背景的時候將前景的形狀刻劃出來，這需要掌握水分乾燥的速度，我不喜歡留下太多筆觸，所以必須快速地進行。

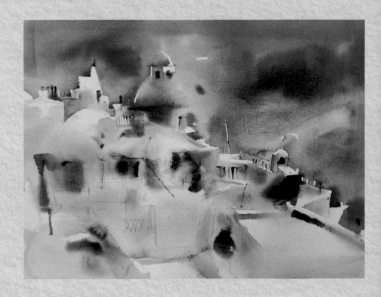

3 形似對我而言不那麼重要，結構、虛實，情感的再現才是真正我所追求的畫面。對我而言，創作很難，因為沒有公式。所以筆隨意走，沒關係的，錯了就再來一次。

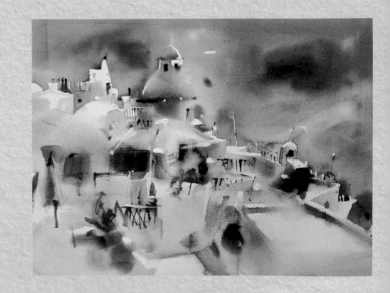

4 東方繪畫的筆墨趣味，是我常常出現在西畫裡重要元素，濃淡乾溼、輕重疾徐，多種樣貌各有表述。輕鬆愉悅的畫面是我一直以來所追求。過多的描寫，會讓畫失去靈動。注意整體不要一直刻細節，一直以來不斷的提醒自己，留給觀眾一些想像的空間吧。

5 一個愛琴海美麗耀眼的午後，光的搓揉讓五月的島嶼更顯嫵媚。熱情、奔放，毫無保留的湛藍愛上無暇的白，烘托出一整個浪漫爆表的風情。這是整張畫作的基調，也是創作之前我的記憶與開端，這是一種記憶，一種腦子裡曾經的美好，所以我看著照片，企圖找回那個曾經的悸動與美好。

6 本來還想說更多細節，看了幾天之後感覺舒暢淋漓，於是用硬筆勾出些許細節後，及簽上代表完成的名字，這是一張對開的作品，很多人應該會覺得不夠完整，但對我而言「逸趣天成」是不可多得的，看似簡單卻勾起我內心深處那美好的過往。

薦選藝術家—錢瓊珠

Chien Chiung-Chu

右圖/ 七月盛暑，羅馬尼亞到處是漫到天際的向日葵花海，在陽光熱情擁抱下，向日葵毫不保留的用力綻放，對比藍天，大地色彩更加飽和鮮明，充滿活力。

愛戀太陽的向日葵，造形洽似光芒四射的太陽，作品取近景處幾朵詳加描繪，凸顯其活力奔放，成為畫面的焦點。

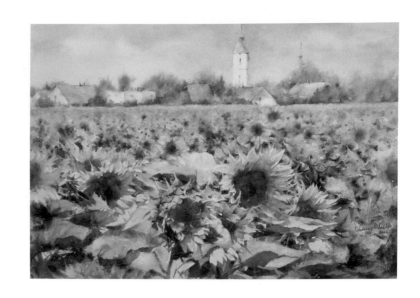

錢瓊珠 /CHIEN CHIUNG-CHU

人生如一趟旅程，不該只停留一處，偶而跳脫熟悉的舒適圈，把生活所需化約為一只17吋的行李箱，拎著它踏向陌生的、新鮮的國度，像個身無長物的流浪者四處漂泊游移，一不小心，闖入了秘境，一不小心，遇見到驚奇，雖然物質減到最低，卻迎來更寬廣更豐富的世界。

當倦鳥歸來時，再用畫筆細細咀嚼旅途中的美好，在邁入暮年～生命的後面階段，這不啻為讓自己維持活力極為理想的生活方式。畫畫，主要是我心靈的安頓與排遣，自娛自適而已，沒高談闊論，不追隨風潮，堅持忠於自己的感受，走自己的路；畫畫，是我對美的感悟與體現，不拘限題材，無固定技法，凡能在我心底激起漣漪的，我就努力把心中的意象表達出來。

我很享受用水彩畫來反芻我的豐富之旅。

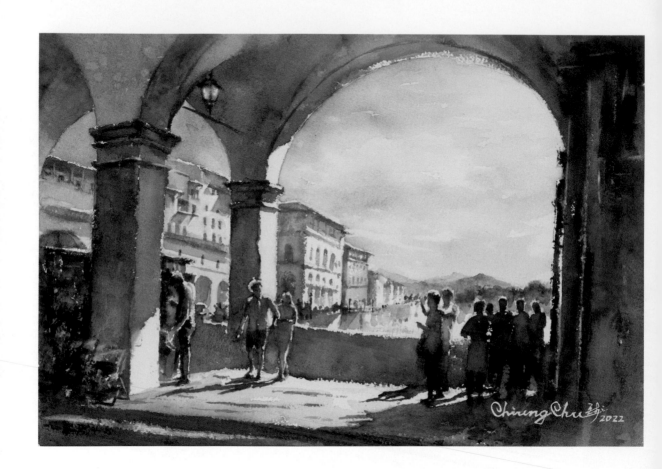

左圖/ 老橋 Ponte Vecchio 是一座中世紀的石造拱橋,造型普通,卻是佛羅倫斯重要地標與必訪景點,外觀像蓋在河面上的房子,不像橋,兩旁一堆賣飾品、紀念品的店家,走在橋上彷彿穿梭於小巷弄,無法感覺出是在河上,只有中段處有穹隆拱柱像露臺的地方可看到阿諾河風光。作品以藍橙互補、冷暖對比、紙上混色為主要表現特點。

右圖/ 是距離產生美感?還是外國的月亮較圓?在威尼斯巷弄間走踏看到一般居家的萬國國旗飄揚,不但不覺得淩亂,反而覺得像音符一樣跳躍、動人,曬衣繩似五線譜,衣服似掛在其上的豆芽菜,加上交織穿插的投影,共譜一首俏皮逗趣的旋律。

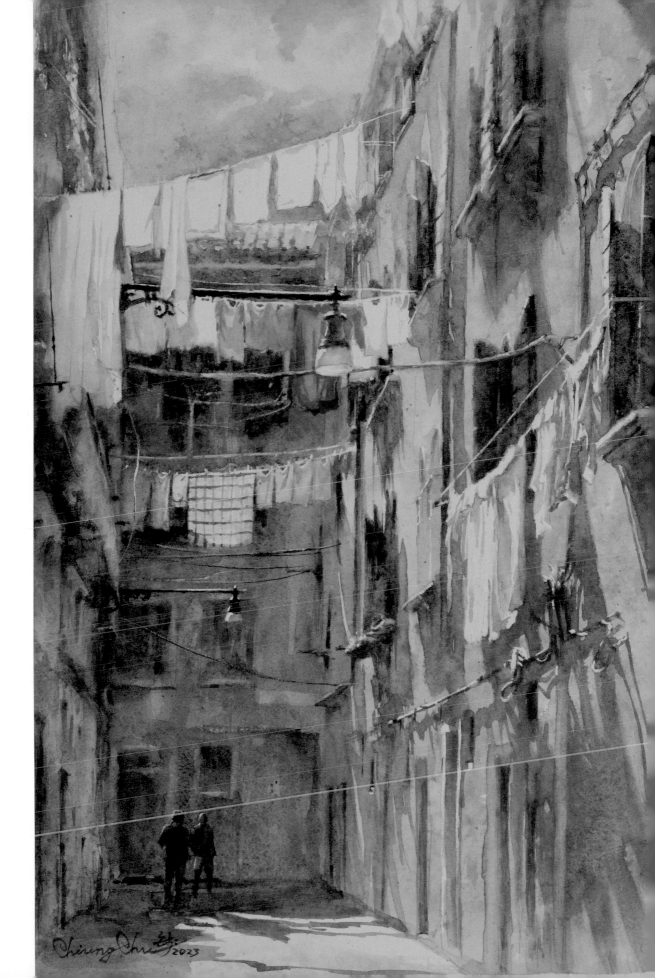

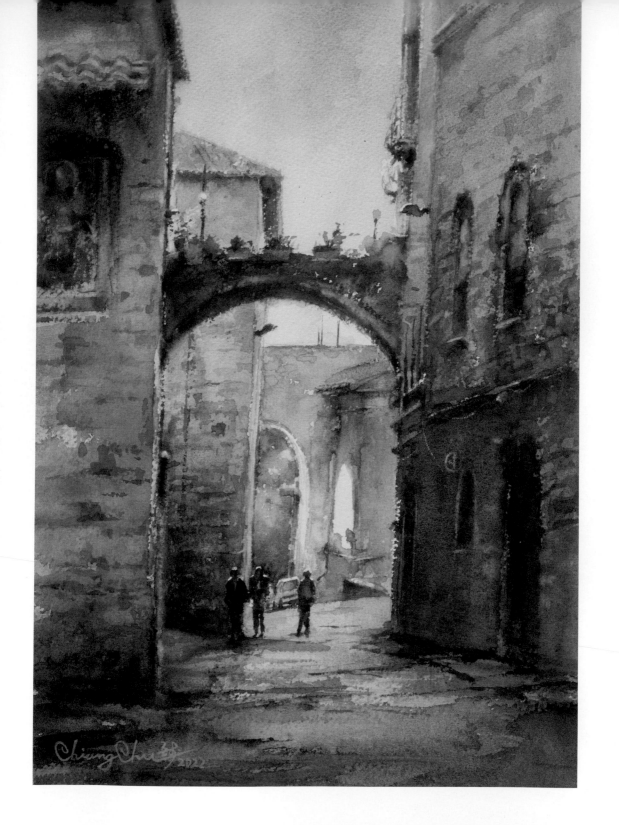

義大利Perugia是個文化氣息濃厚的古城，位處海拔500公尺的山
丘上，周邊被保存完好的中古世紀城牆包圍，由許多拱門進出。城內
的石板路巷弄狹窄曲折，高低起伏，穿梭其間，饒富探奇之樂趣。

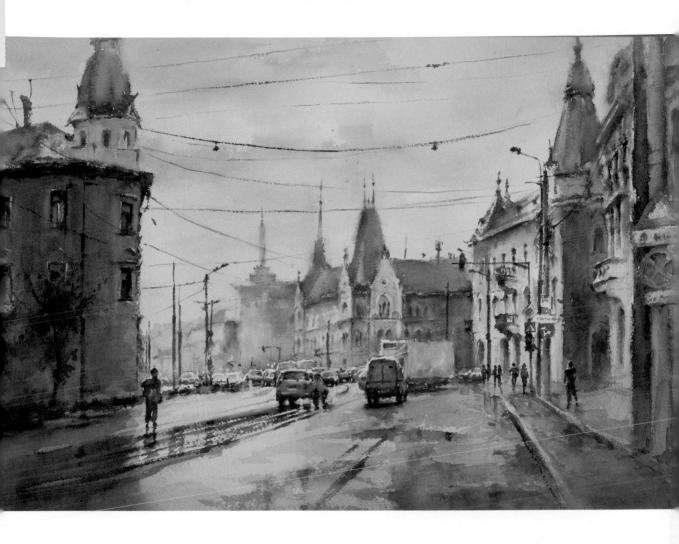

上圖/ 羅馬尼亞老舊城市的天際線很精彩，建物
上面總有各式各樣的塔，令人目不暇給，而綿
密錯綜的電車纜線，也別有趣味。這幅作品是
畫雨後的Cluj-Napoca，老天剛止住涕淚，愛笑
不笑的，陽光若有似無，路面濕答答，偶有水
窪的景象。

下圖/ 夜幕降下，威尼斯靜了、涼了，點點燈光
華麗登場，映照在水面上，隨波盪漾，熠熠生
輝，浪漫水都益顯淒迷、夢幻。畫面以橙、紫
色調表現夜景的璀璨，以很鬆的暗示手法呈現
岸邊繁複的建築、碼頭、舟楫等，以燈光的疏
密、長短、寬窄、清晰模糊等變化交織成視覺
的趣味中心。

▲ 雨後，37×56 cm，2017 ／ ▼ 華燈映水，26×37.5 cm，2022 ｜ 159 ｜

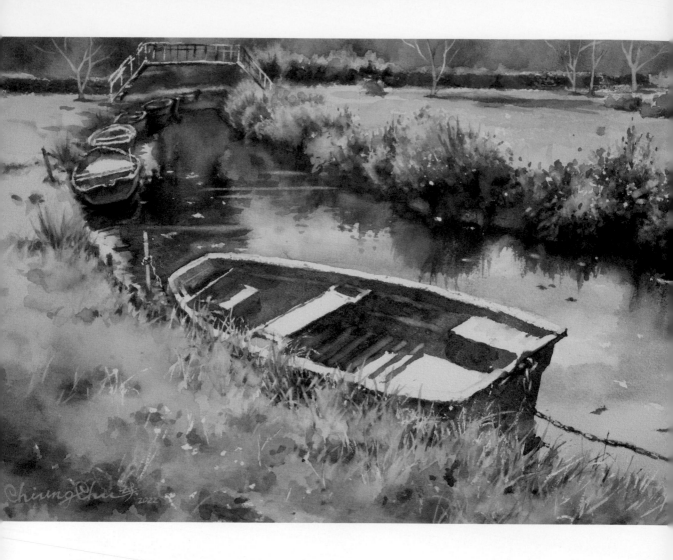

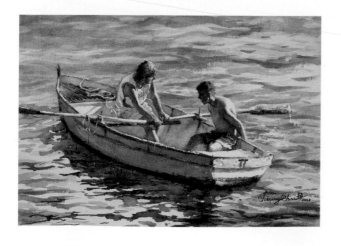

上圖／ 美麗的法國北部城市亞眠Amiens，被譽為「北方威尼斯」，索姆河網狀從城中穿過，隔出數百個肥沃的「小島」，形成了大片天然綠地，這些小島被廣闢為蔬果園區，區內無車輛喧囂，處處是蜿蜒小河，河邊盛開著鮮花，舟楫慵懶的停靠岸邊，一棟棟溫馨玲瓏的小屋，各擁一座獨一無二的特色小橋。漫步其間，好悠閒、好放鬆。

下圖／ 馬其頓的Ohrid湖，湖水清澈蔚藍，浩浩湯湯，美不勝收，寶貴的夏日，遊客愛來此戲水、享受金陽。艷陽下，划船好手舞棹揚波、歡樂洋溢。

上圖/ 義大利Pienza位於風光綺旎的托斯卡尼丘陵區，是很有歷史的小型山城，質樸的紅磚建築、逶迤的石板路，沿著城鎮邊緣城牆步道繞行，處處是絲柏樹、橄欖樹，放眼四周，丘陵盡在腳下，廣袤千里，高低起伏，好一幅無比舒心的田園景緻。畫面以暖色為主，以表現晴朗與溫暖的天候。

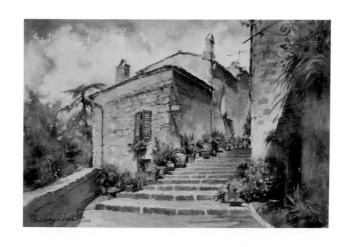

下圖/ 馬其頓Skopje水道橋年齡在500~1000年之間，最遠可能為古羅馬遺跡，長度超過390米，共有55個圓拱，規模大且保存完整，然偏處一隅，僅一條土路導向這雜草叢生的荒地，因此難成旅人的焦點。畫面構圖以明顯的透視暗示古橋的遙遠延伸、仰角呈現古橋的高聳，再安排一些殘破鐵絲圍籬，增加其荒廢的感覺，並打破橋體的量塊感與視覺的單一性。

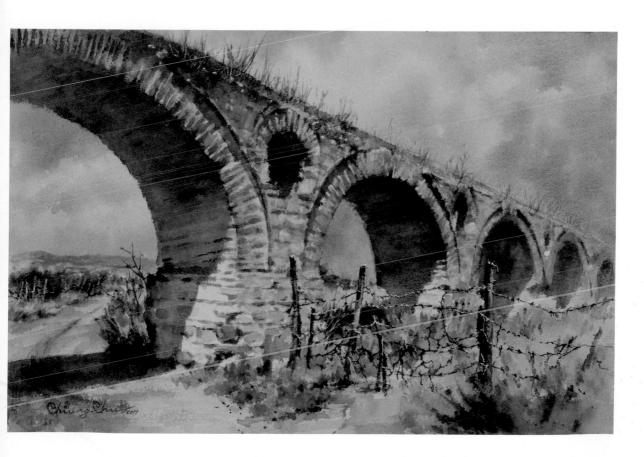

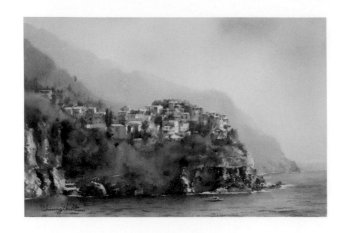

上圖/ 以大渲染呈現海天的蒼茫壯闊，並襯托出山崖上村落的遺世獨立，透過寒色與暖色、寬鬆與緊密、少與多的對比安排，使視覺焦點更凝聚凸顯。

下圖/ 羅馬尼亞Borsa景色秀麗，青翠山巒延著18號公路連綿，山坡上柏樹鬱鬱蒼蒼，屋舍點綴其間，綠林紅瓦，參差錯落，像是一片世外桃源。屋與樹聚散有致，矮籬縱橫變化，優美的節奏韻律渾然天成。

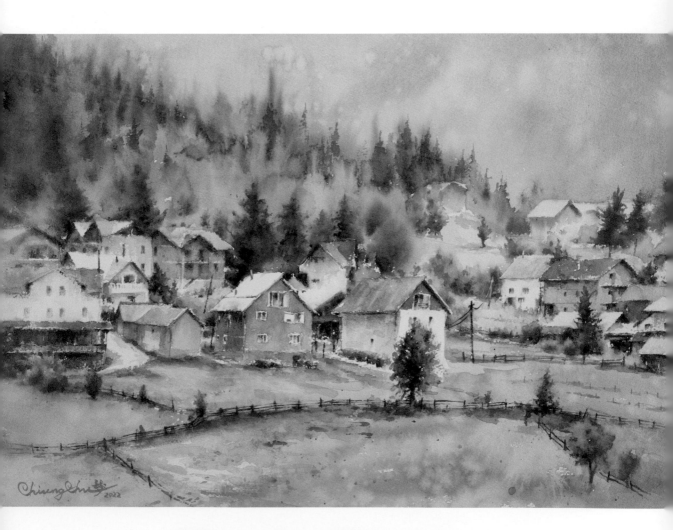

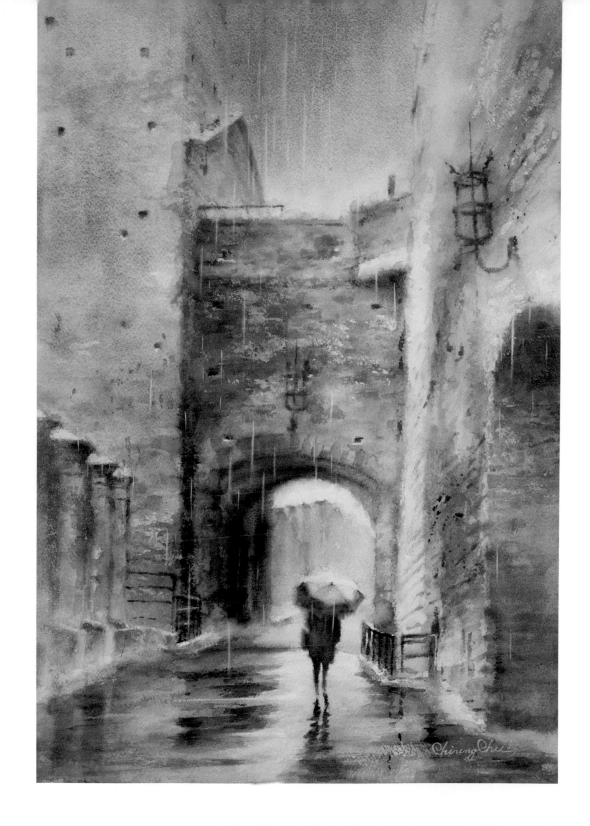

　　紅磚砌築的老城堡橋，屹立了約五百年，二戰時被撤退的德軍炸毀，據說現在的風貌是義大利人把掉在河裡的磚塊一個一個撈出來重建的，橋上有七個塔，煙雨中更顯古意盎然。

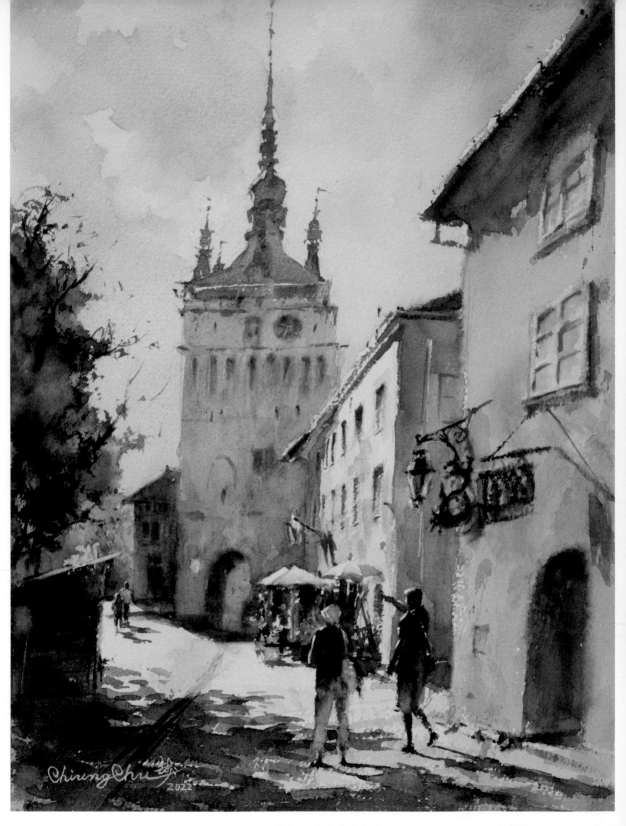

有吸血鬼故鄉之稱的羅馬尼亞Sighisoara，在古雅的石板鋪面廣場上，有許多賣手工藝品的攤位，廣場周邊是粉刷著繽紛柔和色彩的老宅、教堂、碉堡、塔樓、城牆等，64米高的鐘樓拔地而起，是這裡最亮眼的地標，來回漫步其間，彷彿穿梭在中世紀。

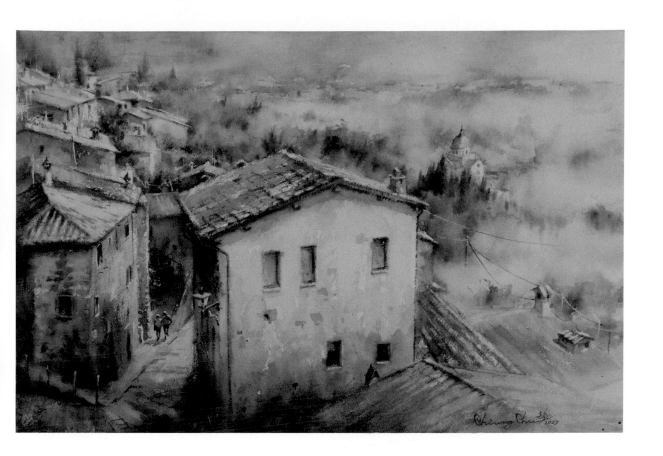

上圖/ 雲霧繚繞，總給人仙氣飄飄的感覺，到義大利的第一站Montepulciano一覺醒來，就幸運看到腳下的托斯卡尼丘陵，像披著一層薄紗，遮遮掩掩，時隱時現，縹緲而朦朧。雲霧在傳統山水畫中，是讓畫面空靈、流動不可或缺的元素，可千變萬化，永無止境，我也在此作品中以雲霧為藉口，任意改變明暗、濃淡、虛實，調節畫面的節奏與均衡。

下圖/ 日本京都西本願寺，雖被車馬喧囂的街市包夾，卻像滾滾紅塵中的一片淨土，莊嚴而寧靜，冬日枝頭繁華落盡，萬籟俱寂，更給人一種煩憂俱滅的平靜感受。

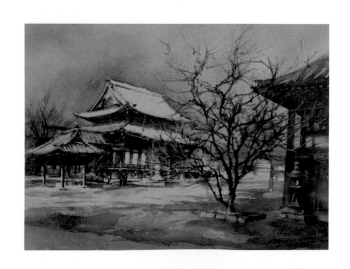

▲ 霧籠托斯卡尼，37×56 cm，2023　/　▼ 京都古剎，26.5×36 cm，2023　| 165 |

1 鉛筆打稿，晾曬的衣物和幾扇前景的窗畫詳細一點，其餘大而化之或忽略。在比較細小的高光部分，塗上遮蓋液，留下珍貴的紙白，以免不小心被顏料塗掉。

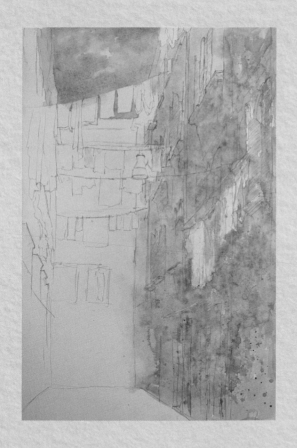

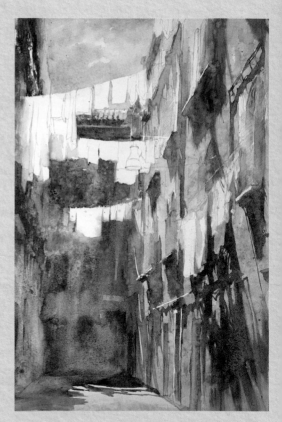

2 先上淺色部分表現光照，以暖色為主，稍微噴濺一些水和顏料製造一點肌理效果。

3 次上中間色調的部分，背光面以寒色為主，間雜一些暖色，光照處的陰影則以暖色為主，投點寒色在裡面。

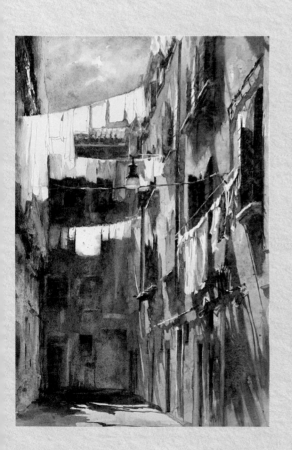

4 畫最暗的部分，整理出門、窗、繩索等具體形象與透視空間，靈活處理輪廓線，避免僵硬的框邊、死板的線條。

5 將部分衣物塗上鮮明的色彩，加畫一些線與點的造形元素，增添畫面的活潑趣味，最後檢視整體的明暗配置，做一些明度的調整，並點上人物，使畫面更均衡並有故事性。（完成圖請見157頁）

IV 徵選藝術家

王怡文	梁文如
江翊民	陳仁山
吳秀瓊	陳明伶
吳尚靜	陳品華
吳昱嫻	陳美莉
李招治	陳顯章
周運順	曾己議
林玉葉	游文志
林勝營	黃翠花
林毓修	楊其芳
洪胤傑	綦宗涵
徐江妹	歐育如
張綺芸	鄭萬福
張綺舫	盧憶雯
	鐘銘誠

王怡文
/WANG YI-WEN

目前創作方式為：觀察，感受當下，尋覓出感動自己的物件，以水彩為主要媒材，加入岩繪具、壓克力顏料、打底劑或拼貼等技法，運用與實驗以達創作之所需，可謂「技巧服務於意念」。

「異域」的創作就是如此，將旅遊當下目光所及、踏出每個腳步的獨特回憶轉換成畫作。藉由畫作，展示了自我觀看外在世界的觀點方式。對我而言，能在他鄉的日常巷弄，感受到迥異於家鄉的在地風情與殊異氛圍，這些驚奇與每一份觸動，就是旅行的意義！

2023 「活水桃園國際水彩雙年展」聯展，桃園文化局
「水彩經典2023臺北雙年展」數位作品聯展，臺北市藝文中心
2022 「心之所向」王怡文創作個展，新北市藝文中心
2021 「情境‧遇合」王怡文創作個展，臺北市藝文中心
2020 「水彩的可能」聯展，桃園文化局

2023 AWS第156屆國際公開賽AWS 156th 入選
112年「璞玉發光-全國藝術行銷活動」決選入選
2022 新北市、宜蘭、礁溪、屏東、玉山、基隆美展優選
桃源、大墩、苗栗美展入選
2021 基隆美展佳作

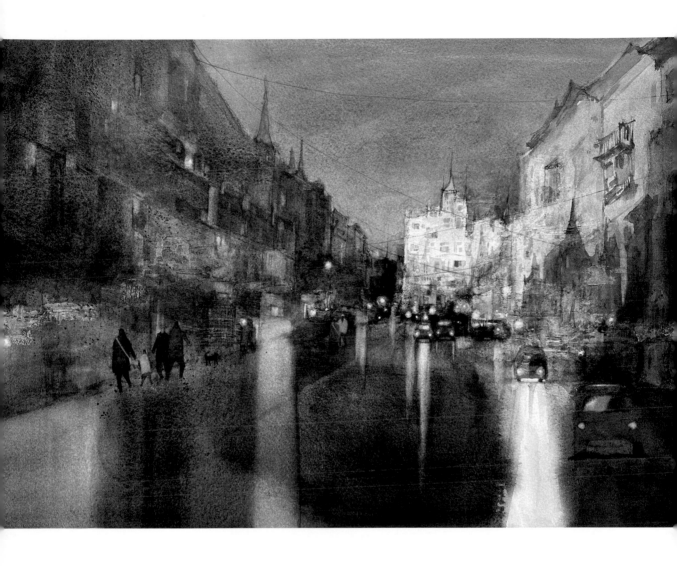

　　2018年夏天，全家到歐洲自助旅遊，薩爾斯堡是我們飛到奧地利的其中一個景點。夜幕低垂，燈火陸續點亮，遠處餘暉迤邐天際。因為是難得的家庭旅遊，特以繪畫留駐當下的氛圍與溫柔感受。

　　2018年夏天參加臺藝大、香港中文大學與重慶大學的寫生交流，
第一個駐足點就是寧廠古鎮，古鎮雖破舊卻予人一種質樸感，頗有古
意。創作時特意在破舊的屋宇上貼箔與燒箔，試圖表現出不同於水彩
顏料的多層次肌理效果。

2019年與臺藝大師長同學們到紐約遊覽，當時一行人走在路上，天氣晴朗陽光耀眼，人們忙碌穿梭在高樓林立的第五大道，路旁煙囪冒著沖天白煙，構築出一種紐約獨有的城市景象，令人不禁駐足，好一幅美妙的畫面！

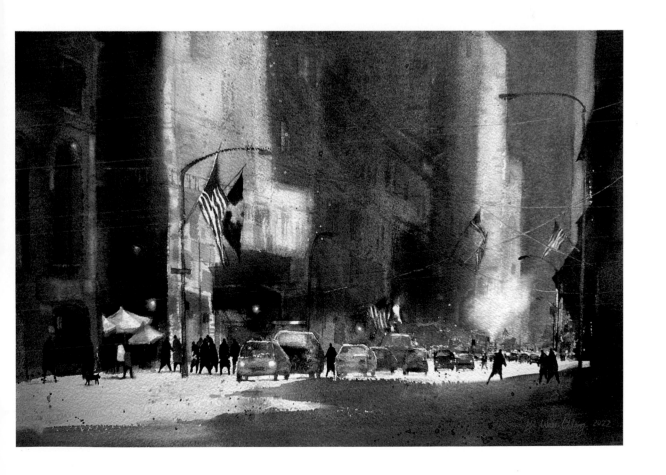

到布拉格旅遊主要慕名查理大橋,「查理大橋等於布拉格」這句話一點都不假,它是東歐現存最古老的石橋之一。圖中描繪的是橋邊的沿岸建築,巴洛克風格建築倒映於伏爾塔瓦河的景象,仿若搭著時光機回到了中古世紀的場景。

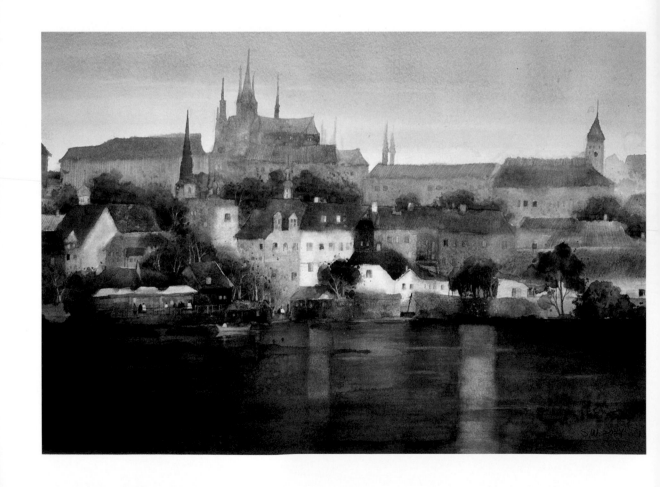

飛向布拉格,50×70 cm,2021

　　紐約有各式各樣的絕妙景象，有高聳入雲的摩天大樓，有奇特的沖天白煙，有絕美的天際線，有曼哈頓綠洲——中央公園，更有電影場景常出現的布魯克林大橋。嘗試將紐約特有的場景以拼圖的方式呈現，特以命名練習曲。

江翊民
/CHIANG I-MING

山是山，水是水，除了描繪出雄偉壯觀的大峽谷、婀娜多姿的山峰、清澈透明的湖泊、蔚藍無垠的海洋外，也一直在思索著如何挖掘隱藏在其中的內涵與精神價值，一種靈魂與自然的溝通狀態，如同臥遊般的靈性旅程，來積累這些感官經驗，達到以心眼的視點描繪內化後的胸中丘壑。

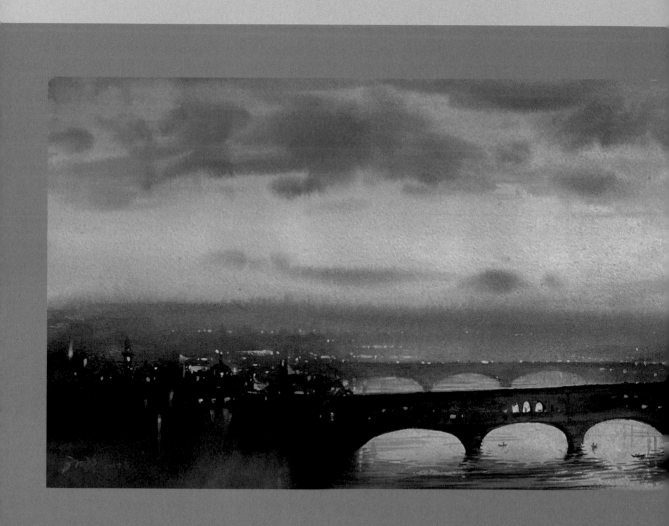

遠行，28×70 cm，2023

國立臺灣藝術大學碩士
藝術工作者
江山工作室負責人
中華亞太水彩藝術協會秘書長

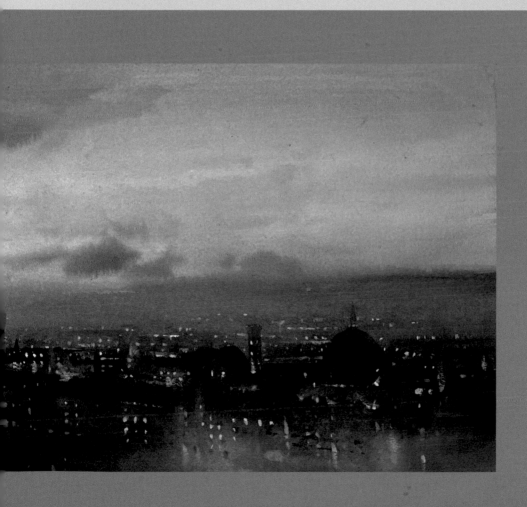

風吹過，細語耳畔，浪濤潮起，心湧澎湃。
悠遠的歷史，書寫著記憶，漫漫長路，我自由馳騁。

吳秀瓊
/WU HSIU-CHIUNG

喜愛水彩特有的流動性,在偏好的寫實畫面之間,利用原畫面的類原色碰撞堆疊出較自然的寫意畫面,是我喜歡的創作模式。第一道顏料的流動紋理通常是我決定畫面豐富與否的動向想法,進而將細節做到最終的畫面希望能感動自己為目的,嘗試多元創作不在乎是風格定調與否。

1972年出生。中華亞太水彩藝術協會、臺灣水彩畫協會會員

2023 中華亞太水彩藝術協會-亞太18會員聯展
府城水彩繪事三大畫會聯展臺灣水彩畫協代表
2022 旅行繪畫水彩個展
中華亞太水彩藝術協會-旅繪臺中會員聯展
臺灣水彩畫會第52屆-寶島風情會員聯展
2020 臺灣水彩畫協會50紀念臺日交流展
2019 臺北新藝術博覽會邀請展
代表臺灣參加義大利烏爾比諾水彩嘉年華聯展
義遊未盡-水彩個展
2018 Joan 的筆下世界-水彩個展

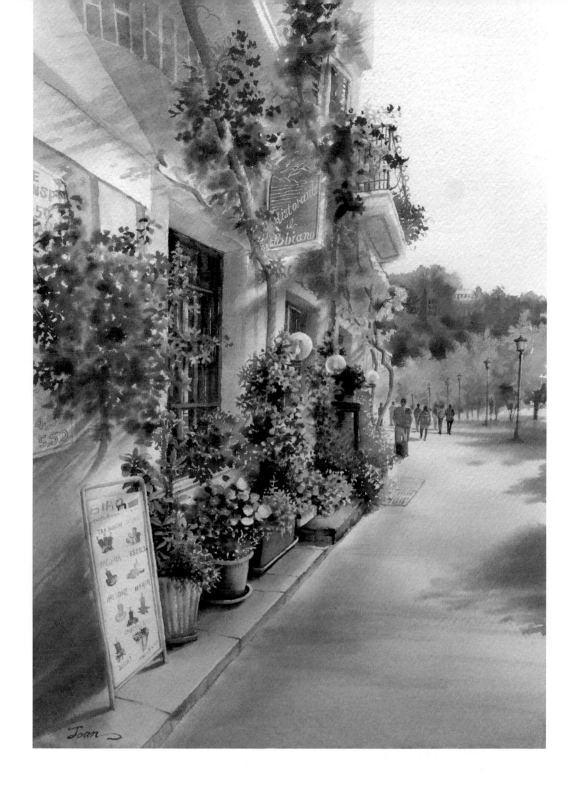

　　將旅行回憶幻化成一幅幅美麗的畫作一直是我的夢想,藉由參加義大利水彩嘉年華展的機會順道安排了一趟旅行,五漁村這一站陽光沙灘非常迷人,岸邊的冰淇淋店更是吸引我的目光,美麗的光影寫實的繪製,已全然記錄了當下的美好。

漁村裡的冰淇淋店,57×38 cm,2023

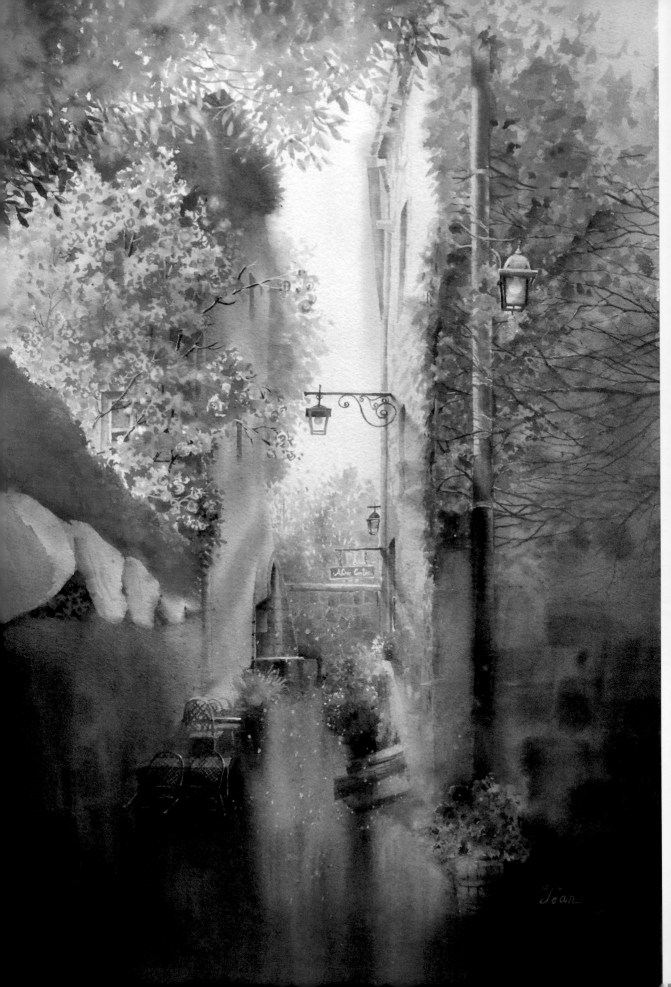

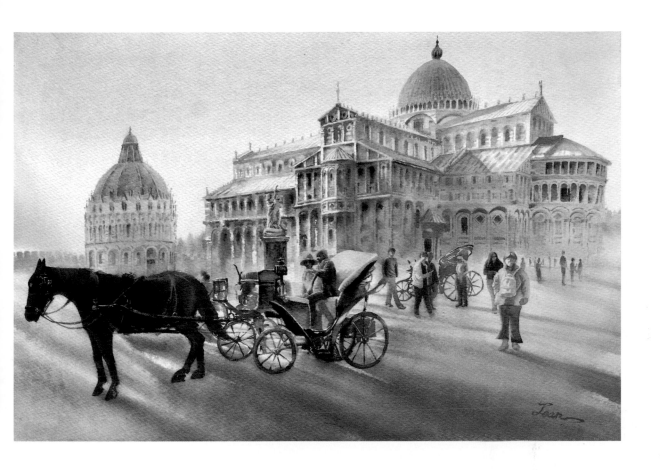

左圖/「巴尼奧雷焦」有著天空之城的美名,舊城內一切都保留的很完整深受遊客的喜愛,城內住宿飯店雖不多但各有特色,喜愛旅店內的這一道花牆,但狹窄空間取景不易,以創作的方式將多角度拍攝的畫面合成為心中美麗的回憶。

右圖/比薩斜塔旁的主教座堂是一座非常莊嚴的白色建築,馬車經過那一刻的畫面彷彿回到幾個世紀前的景像,因此利用水彩中偏暖色調表達出當時所感受到的意境,重溫旅遊的記憶。

吳尚靜
/WU SHANG-CHING

每個人都是天生的藝術家，創作是追隨自己的內心，每種創作形式皆獨特且有價值，無論寫實寫意、具象抽象，順應自己的特質表達，美就是回來做自己。

創作是不斷變為的歷程，它來自內在風景的轉換，作品隨著心境而呈現不同的面貌。持續精進，嚴謹卻不忘遊戲心，追求美卻不執著完美。

2022 第70屆南美展優選
2019 Aburawash Art國際水彩競賽寫實景物類-讚賞獎
IWS MEXICO 舉辦TLALOC國際水彩競賽風景類-卓越獎

臺灣參展：臺北中正紀念堂、國父紀念館、高雄市文化中心、臺南市文化中心、新竹縣文化局、宜蘭縣文化局、臺北中山公民會館
國際參展：水色臺港水彩精品交流展、IWS VIETNAM國際水彩節、義大利烏爾比諾國際水彩節、IWS INDONESIA 國際水彩節、IWS SHARE GALLERY MOSCOW國際水彩節

赤子之心無染，擁抱寵愛著小動物時，享受到最天真最單純的快樂。愛的能量創造了美好世界，愛是最珍貴的寶物，無分國界且眾生平等，給予的同時，自己也加倍得到愛。

吳昱嫻
/WU YU-XIAN

祕魯，這個神秘的國家一直以來都是我心中的迷之地。某次，透過一位朋友的旅行照片，我被瓦馬丘科廣場的壯麗景色所震撼，而那裡獨特的顏色與神秘感深深吸引著我。

我的繪畫作品中，我試圖捕捉瓦馬丘科廣場的魅力。在畫面中，我展現了它的宏偉與古老，山脈延伸至遠方。而瓦馬丘科廣場的神秘之處則體現在那些古代印加文化的建築，它們彷彿是一座通往未知的門戶。然而，我尤其被當地居民的服裝所吸引。我用豐富多彩的顏料和細膩的畫筆勾勒出他們身穿的傳統服飾。那些色彩鮮豔的衣裳似乎融合了祕魯的靈魂，也展現了當地人民熱情和勇氣的一面。

我的繪畫意圖呈現出瓦馬丘科廣場的獨特魅力，那種色彩與神秘的交融，以及人類與自然的共生之美。願這幅作品喚起觀者對瓦馬丘科廣場的好奇和探索之心，同時感受到祕魯文化的深遠影響和無限魅力。

2023 畫遊臺灣-周二畫友北投公民會館聯展
泰納畫室-萬象繪畫創作展入選

　　「秘魯瓦馬丘科廣場」是一幅用水彩創作的作品,以渲染洗刷堆疊的技法呈現。通過層層堆疊的柔和色彩和流動的筆觸,勾勒出當地壯麗的景象。

李招治
/LI ZHAO-ZHI

旅遊,在快速轉變的時空中,可以遠離繁庸的日常,可以沿途走馬觀花,可以放鬆,可以廣見識,可以豐富生活體驗,甚至可以順著靈魂和夢想重新定義生命的真諦!在創作的路上,旅遊更是藝術家尋找靈感,為創作題材添柴加火的良方。

〈異域〉是為這次專題創作蓄意而為的作品。依舊循著個人創作的慣常模式,先有心思,再有畫題,將遊歷過程中入心坎的悸動,經過位移、組織置入畫面。

埃及金字塔神秘的歷史背景和建築場景浩瀚的震撼,豔陽和特殊氣候下的氣息,奧妙的視覺感受,加上必騎的駱駝背上美麗絢目的織毯,在在是引發創作靈感的鎖鑰。

國立臺灣師範大學美術系、國立臺灣師範大學美術系研究所40學分班
中華亞太水彩藝術協會理事、桃園水彩畫協會常務理事

獲獎:2013全國公教美展水彩第三名、2012新北市美展水彩全國組第一名、2010臺北縣美展水彩全國組第三名

展出:2015花漾臺灣–水彩個展、2011大自然的樂章–水彩個展

作品典藏:國父紀念館《國父紀念館一隅》、中正紀念堂《璀燦金黃/玉山龍膽》《均衡》、順益臺灣原住民博物館《在迷霧中…說愛》

　　畫面循著大結構的要求，想呈現浩瀚無垠的視野，營造迷人的視
覺動線，順著動線的軌跡遊歷⋯⋯。

　　期盼賞畫的人能感受豔陽下空氣中的沙味，和駱駝背上美豔細膩
的織毯座騎，那神奇的步履和眩目迷魂的體驗。

周運順
/CHOU YUN-SHUN

羅馬又稱「永恆之城」（拉丁語：Urbs Aeterna），為悠久歷史與眾多古蹟著稱的義大利首都，是古羅馬文明的發源地、羅馬帝國的心臟。作品主要由許多造形各異、大小不同的隨機白點，與平行放射狀的白線所構成之畫面，意欲透過這些規則與不規則的線與點，產生視覺上晃動的光斑、光芒與殘影的印象，讓心靈就像回到午后三點耳邊傳來異國言語，隨著人潮漫步在古城羅馬悠閒自在。子曰：「書不盡言，言不盡意。」我想著繪畫也是吧！

臺灣師範大學美術系與美術系研究所畢業、桃園高中專任美術教師、台灣國際水彩畫協會會員兼理事、臺灣水彩畫協會會員、桃園市水彩畫協會會員兼常務理事、中華亞太水彩藝術協會準會員

《桃園藝術亮點叢書》水彩類獲選藝術家、《桃園之美－藝術家叢書》受邀採訪藝術家、水彩的可能－桃園水彩藝術特展受邀參展藝術家，作品獲選至義大利、中國湖北、香港與臺灣中正紀念堂、國父紀念館、奇美博物館、桃園市展演中心與各縣市文化中心展覽數十次。

作品獲首獎、優選、佳作、入選於中央機關美展、公教人員書畫展、南瀛獎、大墩美展、桃源美展、玉山美術獎、全國美術展、全省美展等。

林玉葉
/LIN YU-YEH

師法自然，追求水彩的流暢與純淨、畫面的書卷氣與空靈，用「心」詮釋萬物生命靈性與精神之美。畫我所見所聞，生活的點點滴滴，以大自然為師，以水為媒介，行筆揮灑時所產生的透明輕快、氣韻生動、意境深遠、空靈的品味，一直以來是我在水墨畫或水彩畫中不變的追求，也是我持續不斷努力的方向。

國立臺灣藝術學院畢業、台灣國際水彩畫協會會員、中華亞太水彩藝術協會準會員

2023　馬來西亞「水韵之美」國際交流展
2022　臺中旅繪聯展
2020　太魯閣峽谷千韻，河海、懷舊專書聯展
2019　女性人物、春華、秋色、水彩解密專書聯展
2017　「水色心緣」土地銀行水彩畫個展
2013　「尋幽覓影」國父紀念館德明藝廊水彩個展

2023、2021、2019　國防部後備指揮部青溪新文藝水彩類銅環獎
2017　中部美展-水彩類第三名
2015　臺陽美展-水彩類銅牌獎
2014　臺陽美展優選·苗栗美展優選

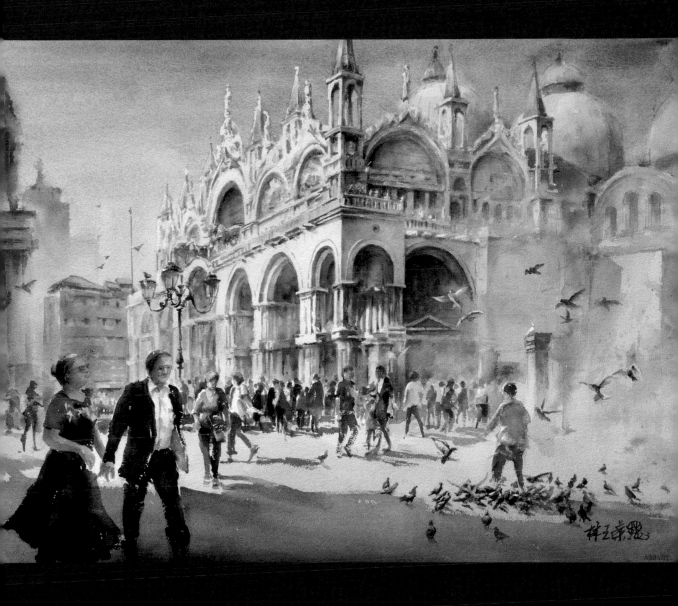

威尼斯聖馬可大教堂富麗堂皇，雄偉的建築，從黎明至黃昏，教堂外牆上的馬賽克在陽光照射下總是閃爍著金色光芒，變化著無窮的視覺效果。在人潮洶湧之際，我以大教堂為主題並與旁邊的建築及人物，用虛實的關係，再做精簡的構成及組合。

林勝營
/LIN SHENG-YING

業餘藝術創作者
台灣國際、中華亞太、蘭陽美術、四季映象畫會多次聯展

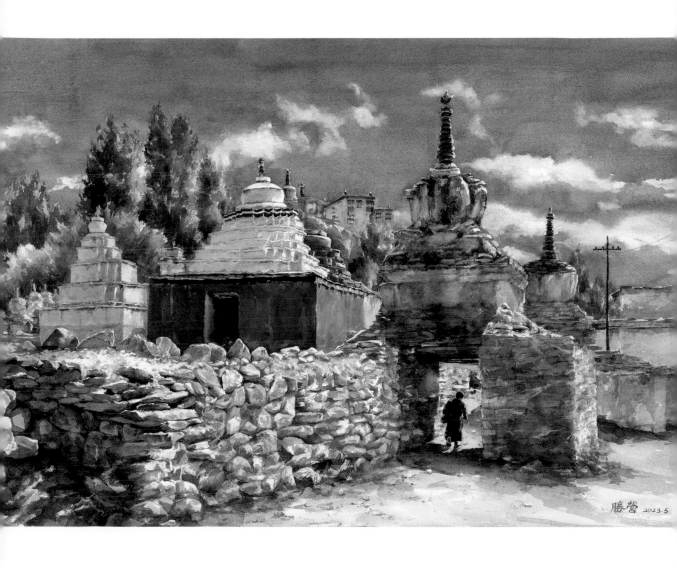

　　印度拉達克位處中國與巴基斯坦邊界是藏族傳統的居住區，其文化和歷史與西藏密切相關，其畫作為小喇嘛於清晨前往寺廟上早課。

林毓修
/LIN YU-HSIU

　　為何喜歡出遊他方？是跳脫環境慣處模式好尋得新穎體驗，或是那份勇於踏上未知以求得紓壓身心靈之療癒。是否異地裡的豐潤人文以及綺美物相，於每次探訪時便悄然注入著生命視野之更新，雖身處空間移置仍次次撥動心弦，才會一而再、再而三地啟程。

　　非常喜歡造訪人文遺址之異域風情，在每個角落裡皆能嗅出人們於過往時空中生息的軌跡，在歲月沙河裡留下淬鍊、磨出亙古。還記得初次踏入吳哥遺址時那股莫名的悸動：是源自宗教氛圍之性靈振動，還是千載風塵後的殘古遺韻，亦或是巧奪天工之藝匠風華……。多年後仍心緒滌蕩，遂藉此主題來書寫觀點；以相遇自有其緣，來開引並思悟人性同質本心之善源，進而窺究自性的心靈過程。

中華亞太水彩藝術協會-理監事
中華民國畫學會-水彩類金爵獎
國立國父紀念館-女性水彩人物大展策展人

國際聯展：美國紐約-文化部辦、墨西哥、泰國、義大利Fabriano……等。
國內重要大展：全球百大水彩名家聯展、臺澳義水彩交流展、臺日水彩畫會交流展、活水一桃園國際水彩雙年展、水彩經典－2023臺北雙年展……等。

異域美學一直存在著極大的吸附量能，讓人在非自體文化之諸般異趣中牽領好奇而探訪。當遊走在充滿歲痕與綺想羅織的遺址中，穿越如時間閘門般重重傾頹的迴廊而與之邂逅；恍若夢裡尋衪，既遙遠卻也透著心靈熟捻之清晰。

左圖／ 吳哥造像的時光遺韻散發著動人的思古幽情；相對其人文藝術之
資產價值或圖語詩篇的創表對象，是否可以是心相投射而明性之述說
者：從風霜蝕刻裡瞧見內心的風霜，從複雜斑駁中理解心性的複雜，
從陰霾幽光中了然人生之陰霾，從殘存造像裡遇見善美之殘存……。

右圖／ 他方因地域而衍生之「異」，同時亦隱含著如鏡射般之同質人文
意涵。如吳哥造像那一抹微笑，刻畫著莊嚴人性之柔軟，其曼妙的嘴
角曲線，牽引出每個人心中無垢的單純淨念，雖於濁世晦昧中仍秉心
源本善之性靈微光而處。

洪胤傑
/ERIC HUNG

　　非美術科班出身的我，在經歷20年金融業工作生涯後，依循內心深處的呼喊，毅然轉而走上藝術學習與創作之路。我目前的創作以水彩為主，油畫為輔，並涉略電繪、水墨、壓克力等其他媒材。我認為「藝術即生活，生活即藝術」，因此我喜歡從生活中找尋各種創作靈感，風景和人物是我喜歡的繪畫主題，我同時會採室內作畫與戶外寫生的方式來創作。

特許財務分析師(CFA)
臺大工商管理學系學士
政大企業管理研究所碩士
師大美術系研究所在職專班研究生(2021~)

2023　第46屆光華盃寫生比賽-大專社會組佳作
2021　謝月明x洪胤傑《素人・玩藝》雙人展
2020　第1屆渲染記憶之城市速寫比賽-優選
　　　第28屆風野盃寫生比賽-大專社會組優選

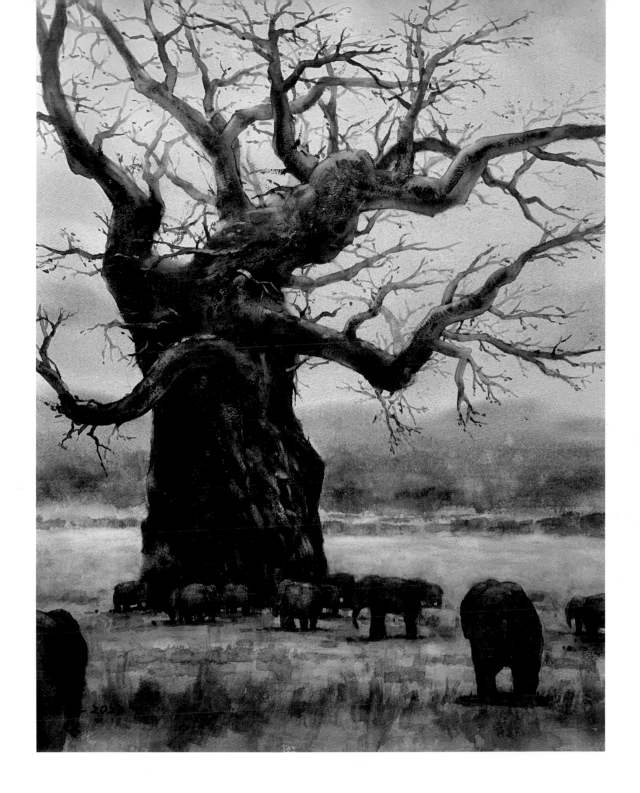

　　我以主題式構圖描繪一顆猴猻木(又名猴麵包樹)，一顆代表非洲的生命之樹。擔任配角的象群在樹下環繞，我刻意放大猴猻木和大象的相對比例，以彰顯猴猻木的巨大。仔細看樹幹上，還可以發現一個人工挖掘用以儲水的洞！

徐江妹
/HSU CHIANG-MEI

將大自然千變萬化的景緻在畫作上呈現出
來，樂在畫中的寧靜，心靈與色彩撞擊後的美
麗，感受當下風、空氣、光影、溫度和空間融
合的美感，希望透過畫作可以引起觀者的共
鳴，願與大家分享我的創作和喜悅，我很享受
且樂在其中。

中華亞太水彩藝術協會準會員
桃園水彩畫協會理事
桃園晨風當代藝術理事
亞太水彩論壇版主
桃園社大、救國團藝術類教師

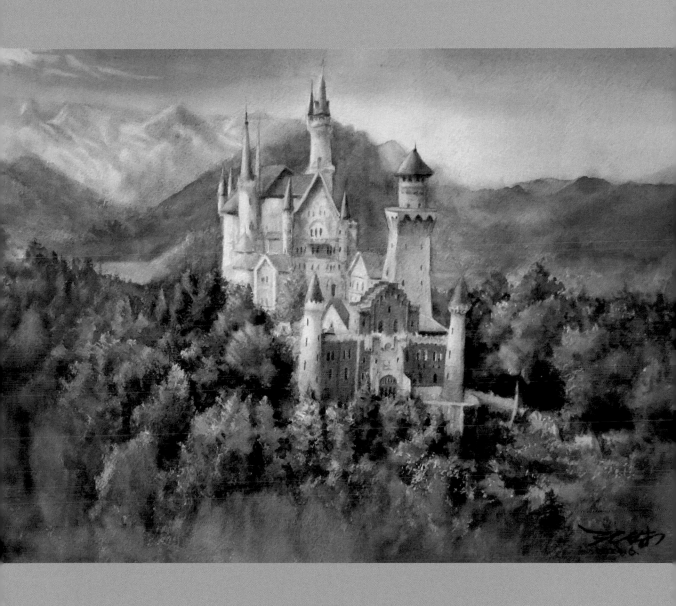

　　位於巴伐利亞阿爾卑斯山腳下的新天鵝堡，聳立在大自然森林中，有如童話故事中的夢幻城堡，風景如畫、綠意盎然，是德國最受歡迎的觀光景點之一，透過畫筆一起沉浸在這座夢幻城堡的美景吧！

張綺芸
/CHANG CHI-YUN

　　雕塑一直是人類文明中投射著信仰和期許的載體。我描繪的主角是歐洲各時期人像雕塑，乘載著的是異國人們的念想－代表某種意識形態。作為不同時空背景下的我們，在觀看這些異域載體的同時，我們是用什麼立場去解讀（或是欣賞）他們？於是我用水性媒材，將異國人們的意識形態與虛幻的氛圍連繫在一起，看似觸手可及，卻又夢幻地無比遙遠⋯⋯正有如我們觀看他國文化，罩著一層美麗朦朧的紗。

國立臺灣師範大學美術學系-美術創作理論組博士生

2023	聯邦25-聯邦美術獎首獎特展，國父紀念館，臺北，臺灣
	法國巴黎蒙娜麗莎藝廊聯展Exqius，巴黎，法國
	府城水彩繪事-臺南400周年前奏曲聯展，臺南，臺灣
2022	水彩之紀-臺澳義國際水彩交流展，師大德群藝廊，臺北，臺灣
2015	「來自未竟」張綺芸油畫創作個展，臺北，臺灣
2023	第22屆全國百號油畫大展-第一名
	南投縣玉山美術獎油畫類-首獎
2021	第19屆聯邦美術印象大獎-首獎
2011	師大美術系100級畢業展-第一名

　　教育者內心的智慧與愛，幻化為青鳥，在心靈中飛舞，宛如對學生的希望和祝福。溫暖明亮的色彩，如同對後輩的愛護與期待。（畫中Giulia Albani為17世紀教皇Clement XI的教育者）

左圖/　女神Iris踏著彩虹，將眾神的訊息傳遞給凡人，與新古典主義雕塑特有的優雅揉合於一體。背後的花朵則是祝福的象徵。

右圖/　由荷蘭雕刻家於巴洛克時期精心雕琢的象牙珍品，透出神秘的銀粉色光輝。深藍色的背景與海洋的意象相連，交織出對波賽頓神話的歌頌，呈現浪漫和奇幻的魅力。

張綺舫
/CHANG CHI-FANG

小時候的夢想就是成為畫家跟醫師，卻成為了一個牙醫師，但還是無法放棄自己的夢想，然而提琴是我的幻想，只能利用畫筆來描繪自己的想像，將這個唯一沒有辦法實現的夢想，藉由手上的畫筆來化為現實。夢想什麼時候完成都不晚，或許會用另一種方式去實現。

在繪畫中所有的想像都可以活靈活現出現在面前，彷彿就是從心裡創造出了一個童話，而繪畫能將那個童話化為了實際。所有的想像在我的手上復活了，在我的音樂裡復活了，在我的想像裡，在我的感覺裡，在我的記憶裡，在我內心深處所有的血液混著我靈魂，觸摸得到所有的幻想，畫就是一種心靈的解放，他超越了文字超越了想像，超越了眼睛視覺所衝擊到的一切。我的畫中看得到音樂，看得到夢想，即使在一個沉靜和優雅的雪景中，都能從中找到一把提琴的痕跡。

高雄醫學大學牙醫系碩士

2022 提琴密碼-張綺舫創作個展
2022 心弦-張綺舫小品展

2023 大墩美術獎優選
2022 大墩美術獎入選、南投玉山美術獎佳作、Makapah美術獎優選
2021 金車繪畫獎優選
2020 第28屆風野盃寫生社會組優選
報導： 網路覺世代——牙醫師的彩繪世界

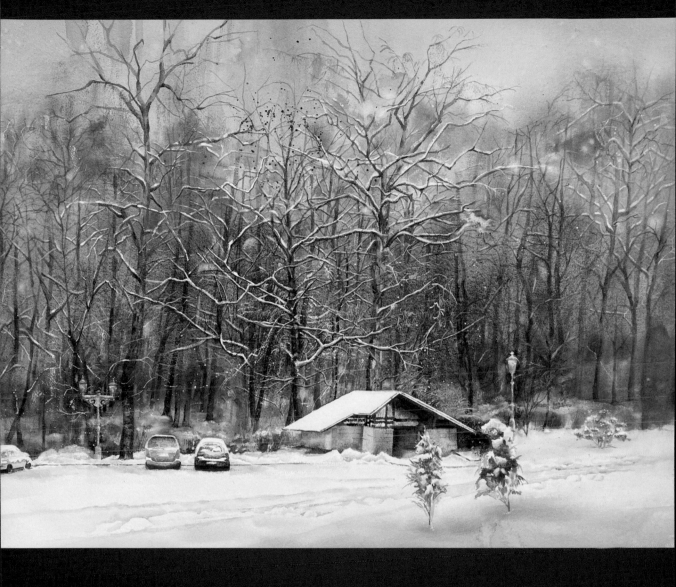

　　捷克的卡羅維瓦利，著名的溫泉小鎮，冬天布滿了靄靄白雪，安靜而優雅，像一個慢板的藍調，娓娓演奏著音符譜出的慢板，雖然是零度的氣溫，但卻沒有刺骨的寒風，空氣中飄著溫泉的氣味，隱約的感覺到一絲絲的溫暖，我在樹叢中藏了一把提琴，在我喜歡的國度中，隱隱約約透露著我幻想的旋律。

梁文如
/LIANG WEN-JU

從生活中所見感受與自身的連結，每一個生命的歷程都是獨一無二，用心體驗並用畫來記錄。

現就讀國立臺灣藝術大學書畫藝術學系碩士

2021　新北美展水墨類-入選
2020　全國大專院校篆刻比賽-樂篆獎
2019　全國學生美術比賽大專美術系水墨類-甲等
　　　第九屆兩岸漢字藝術節-兩岸青少年篆刻展

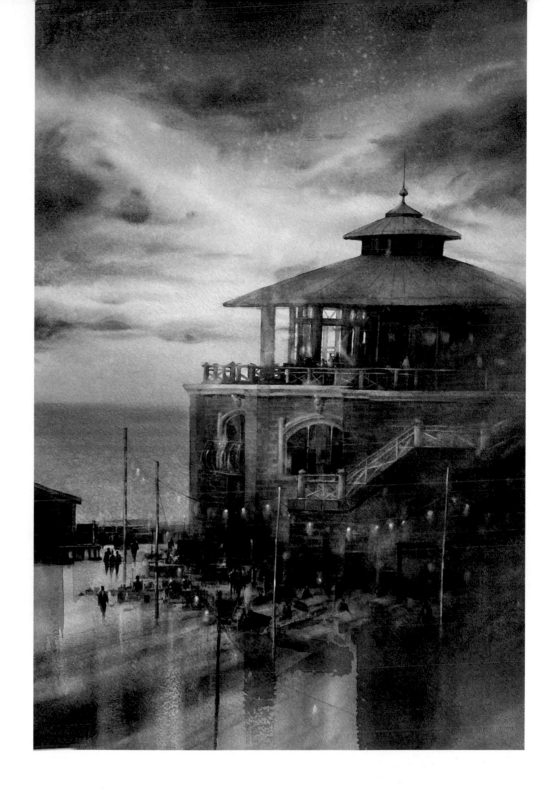

　　嚮往歐洲城市的慢活，英國的布萊頓是一個度假勝地，鄰近於海邊並充滿陽光與活力，因此想要在畫面中呈現燦爛的畫面，帶給大家片刻寧靜的美好。

陳仁山
/CHEN REN-SUN

「上善若水。水善利萬物而不爭!」道德經如是說。水彩亦若是,水善利萬彩而不爭!承載色彩萬行而自乾。

乾濕陰陽之機,即是水彩創作的初發處!水彩的無常和千變萬化是迷人的。瞬間創意的爆發,讓人專注當下,只有現在!

在水彩漸乾的過程裡,看到時間留下的痕跡,心流的隱約走向~這是又一次的生命探索!

1955出生。清華大學化工學士 (Bachelor's degree in Chemical Engineering in Chin-Hwa University, Taiwan)、英國霍爾大學企管碩士 (MBA in Hull University, UK)

2022 義大利Fabiano水彩嘉年華會展
2020-2021 臺澳水彩交流展-澳洲雪梨、臺中
2017 臺日水彩交流展-奇美博物館
多次水彩聯展:國父紀念館、臺北市文藝推廣處、新北市文化中心、臺中市文化中心、中壢文化中心

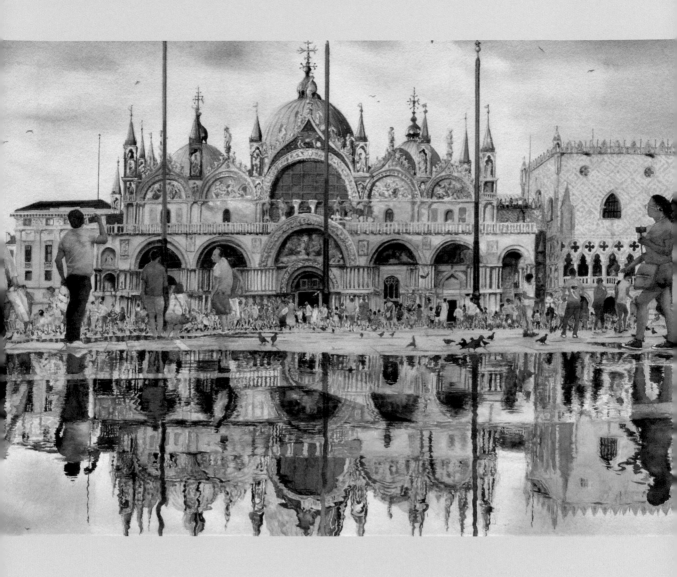

　　威尼斯，是歐洲海上的女王，睥睨人間，風華數百年，氣質魅力依舊。光影的魅力，在威尼斯幾乎隨處可見。印象最深的則是在黃昏燦輝中，轉身一瞥聖馬可廣場。

　　當時正值漲潮，海水經由廣場的排水系統緩緩湧上，在地面上形流成一大片光鏡，反現當下一切色彩的動人華麗。這幅畫，就是想補捉那剎那光影，連帶自己的內心感受，也藉由水和色彩的交融運合，一併地留在畫紙上了。

陳明伶
/CHEN MING- LING

我喜歡旅行，喜歡大自然，也喜歡美好的人事物。在異域中行萬里路，我可以看盡萬里紅塵，賞遍萬里山河。而旅途中一幕幕的風景，使我增廣見聞，開闊心胸，並時時觸動著我的心靈。

所謂「行者無疆」，旅人不僅步伐不受疆界的限制，內心更是感動無限，筆下也隨之自由無限。

藉由水彩的多姿與流動，我想將壯遊時曾映入眼簾的自然風光、人事景物，以及心中的悸動，用彩筆盡情地揮灑於畫面中，記錄美好、呈現情感，為大千世界留下深刻的印記。

現任中國文化大學長春學苑講師
中華亞太水彩藝術協會準會員

2023 四季映象畫會聯展-桃園市政府文化局
2022 陳明伶繪畫創作個展-臺北市政府公務人員訓練處
2021 春之喜悅個展-博仁綜合醫院
2019-2021 掬水話娉婷女性水彩人物大展、春華花卉、秋色篇、藝術的視野水彩教育展、河海篇、峽谷千韻、光陰的故事懷舊篇聯展、府城水彩繪事
2020 四季紀行聯展-宜蘭縣政府文化局
2019 彩·逸國際水彩展-中正紀念堂
2018 大膽島寫生作品金門縣文化局典藏

　　德國楚格峰高大嶙峋，氣勢雄偉，吸引著勇敢的登山者挑戰攀登。山勢雖陡峭奇險，但氣勢磅薄，風景難得；登山者更是明知前路困難重重，卻勇氣堅定，前仆後繼，欲登高一覽造化天工。而人與自然就此合奏了一曲最壯麗的交響曲。

陳品華
/CHEN PIN-HWA

色調與技法：以渾厚豐富多層次的灰調子經營畫面，並以層疊洗染使色調沉穩耐看。

情感：以寧靜樸實的氣氛，表達對土地的深情及生命榮枯的循環體悟。

內涵：將「肉眼所見」轉化為「心眼所現」。畫雖是無聲的語言，但能散發人性的光輝與生命的價值，傳達生活的體悟，表現個人觀看世界的方式與角度、內在的感受與情感。

國立臺灣師範大學美術系畢業、中華亞太水彩藝術協會理事

2017　臺灣50現代畫展-黃金年代，臺日水彩畫會交流展
2015　彩匯國際-全球百大水彩名家聯展，臺灣當代水彩15個面向研究大展
2013　桑梓情深-山水序曲 陳品華水彩、油畫、陶盤彩繪義賣個展
2008　「臺灣水彩一百年大展」
2006　風生水起「國際華人水彩經典大展」

1993　教育部文藝創作獎水彩第一名，北市美展水彩特優
1992　第四十七屆全省美展水彩第一名
1991　第五屆南瀛獎水彩首獎，全省公教美展水彩類第一名

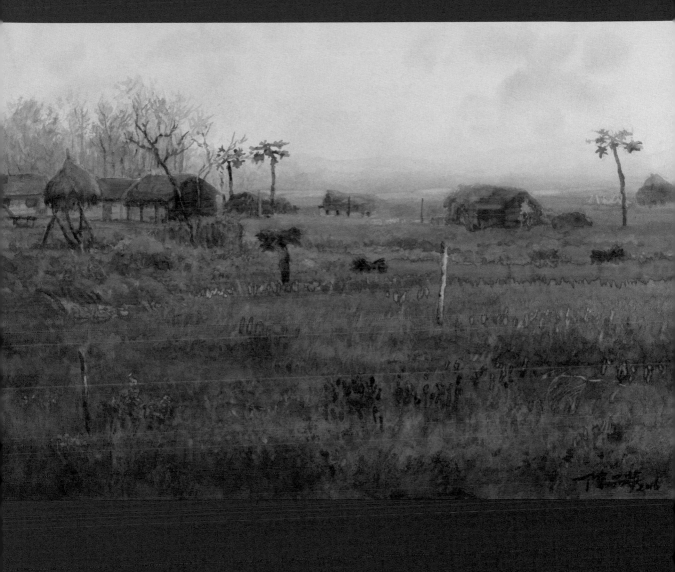

　　取材於尼泊爾奇旺國家公園的村落。傍晚時分打起乾草堆返家的農婦，這是她日常夕做的工作之一，著紅裙的身影在這片純樸的鄉野暮色中顯得格外動人，我想表達村落寧靜安祥的氛圍。

陳美莉
/CHEN MEI-LI

大自然的光影迷離常讓畫者流連忘返，等你去親近它，每個場景述說著不同的故事，我喜歡向大自然學習它的柔軟、包容、沉穩……，水彩迷人之處除了它方便隨身攜帶外，最讓我著迷的莫過於是創作時水份與色彩的變化，從不確定性到完美呈現，雖然不是每次都能盡如人意，但這就是創作的歷程。

繪畫讓我更親近大自然，到處旅遊寫生，讓生活跟藝術緊密結合，從繪畫中我快樂學習、快樂作畫，生命的養分充實而富足。

高雄師範大學畢業

2023　高雄市文化中心至上館水彩聯展
2022　高雄市文化中心至真三館西畫個展
2021　高雄市輕映十九畫廊個展
2018、2015　高雄市文化中心至真三館聯展

2019、2022　榮獲南部美術協會徵畫銅牌獎、優選獎
2018　榮獲第14屆陳中和翁慈善基金會「高雄景物徵畫」特選獎
2018、2016　榮獲竹梅源文藝獎全國油畫比賽入選獎、第三名
2018、2016　榮獲屏東美展西畫類入選獎、優選獎

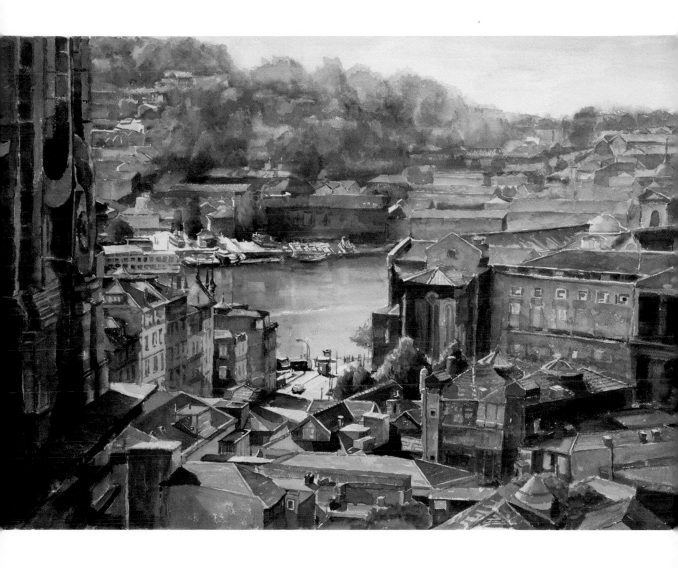

　　畫面上有櫛比鱗次的房舍，波平如鏡的水面，我用色塊舖陳遠近
高低錯落的房舍，以色彩的明暗與彩度呈現空間，中間色調調和畫
面，讓畫面寧靜而有節奏，遠方山巒、房屋虛化，讓房舍及水面，成
為整幅畫作視覺的焦點。

陳顯章
/CHEN HSIEN-CHANG

藝術應該是人的心智情思最超越的創造，是人類精神性的追求，為的是表現創作者對自己人生的感受。藝術作品則必須通過成熟的繪畫技巧與思想情感結合，呈現出個人獨特的繪畫形式，而堅信自己的藝術信念，是建立自我風格最重要的一步。

年份	獎項
2022	第85屆臺陽美展油畫類銅牌獎
2020	逐蹟之旅-新北遺跡繪畫比賽第一名
2019	臺北華陽水彩大獎寫生比賽「畫我臺北」第二名
	全國油畫展金牌獎
2018	新竹美展水彩類竹塹獎
	彰化磺溪美展水彩油畫類全興獎
2017	臺北華陽水彩大獎寫生比賽「畫我臺北」第一名
2016	竹梅源文藝獎全國油畫比賽第一名
2004	第三屆南投縣玉山美術獎水彩類首獎
1992	第47屆全省美展水彩類第二名

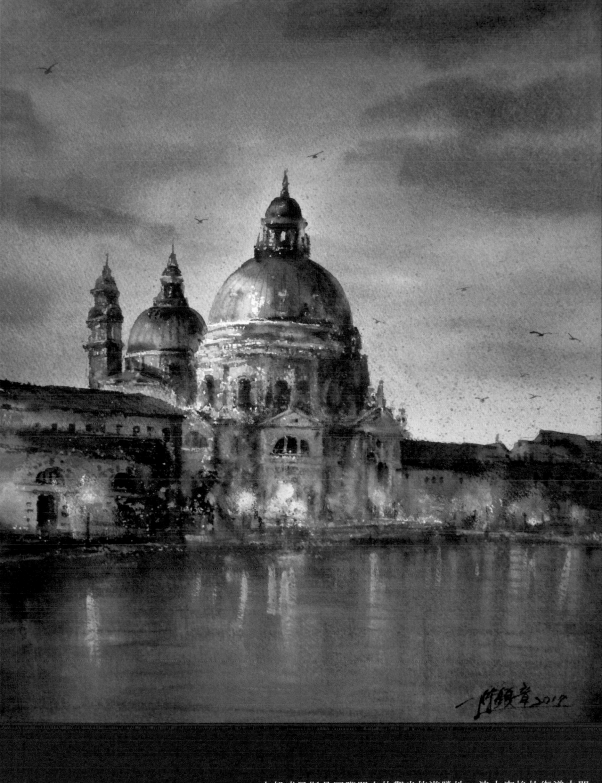

水都威尼斯是國際聞名的觀光旅遊勝地，流水穿梭於街道中間，橋樑的連結縮短了人們溝通的距離，水道兩旁的古老建築質樸典雅，旅客悠閒地享受香醇濃郁的咖啡，輕鬆又自在。夜晚在五彩燈光的照射、水面光影的變化下，更顯璀燦豔麗、風華絕代，令人流連忘返。

威尼斯夜色，45×38 cm，2017 | 219

曾己議
/TSENG CHI-I

透過旅行將自己放在陌生的環境，經由不同文化的刺激和體驗激盪出複雜的情緒和感動，經由景物的描寫除了紀錄寫生外，經過醞釀變成心中的風景。

國立師範大學美術研究所碩士
新莊高中美術老師
台灣國際水彩畫協會會員
中華亞太水彩藝術協會會員
桃園市水彩畫協會會員

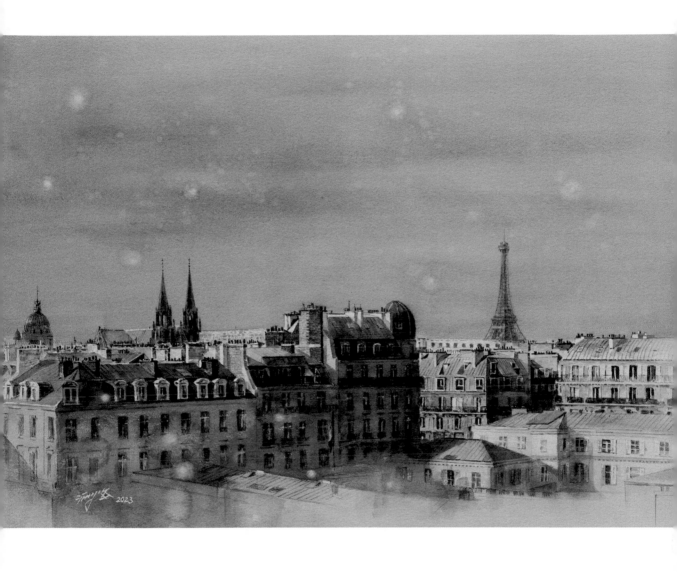

　　去到一個城市總會爬到高處去看整個城市的天際線，整個都市的大輪廓映入眼簾。這是從奧賽美術館 Musée d'Orsay 的窗外往外看第七區天際線，層層的建築水平線條和垂直的面形成了理性的構圖，中間聖克羅蒂德聖殿 basilique sainte-clotilde 的雙塔，左邊的傷兵院 invalides 的圓頂和右邊的艾菲爾鐵塔 La Tour Eiffel 讓畫面更有層次，巴黎給予人獨特的印象充滿了理性感性的和諧美感。

游文志
/YU WEN-ZHI

我很喜歡異域這個主題，旅行對我而言有種「歸零」的感覺，當離開熟悉的環境走在異鄉，不再具有平常的身份，會有種抽離的感覺……。從這樣的角度出發去欣賞周遭的環境，對身邊的一切感受總變得特別敏銳，而旅程中常發生不可預測的意外、驚喜常考驗著解決問題的能力，每次旅行彷彿都會再重新認識自己一次。我喜歡筆觸在水份的幫助下所呈現的可控與不可控，這次的展覽共挑了三件筆調相近的作品來分享。

2022　IMWA國際水彩展
2021　AWS獲美國水彩畫會署名會員，紐約
　　　AWS美國國際水彩展，紐約
2020　水彩的可能性國際水彩大展，桃園文化局，桃園
　　　AWS美國國際水彩展，紐約
2019　赤裸個告白5水彩聯展，吉林藝廊，臺北
　　　AWS美國國際水彩展，紐約
2018　IWS烏克蘭國際水彩展，烏克蘭
2017　心與象之間聯展，國泰世華藝術中心，臺北

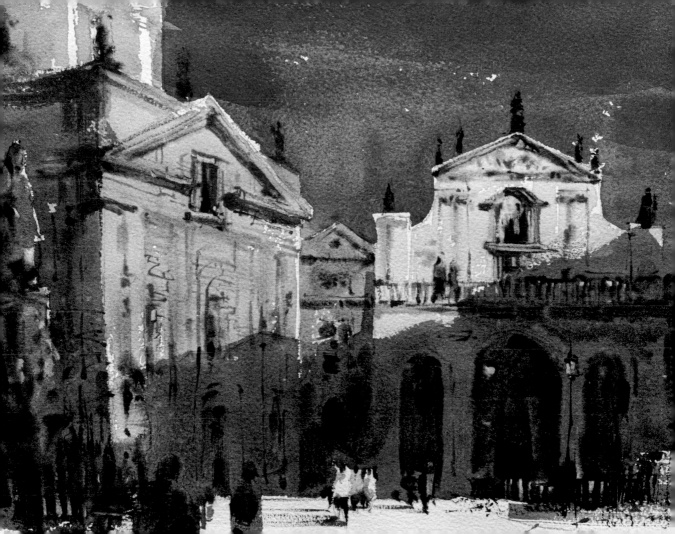

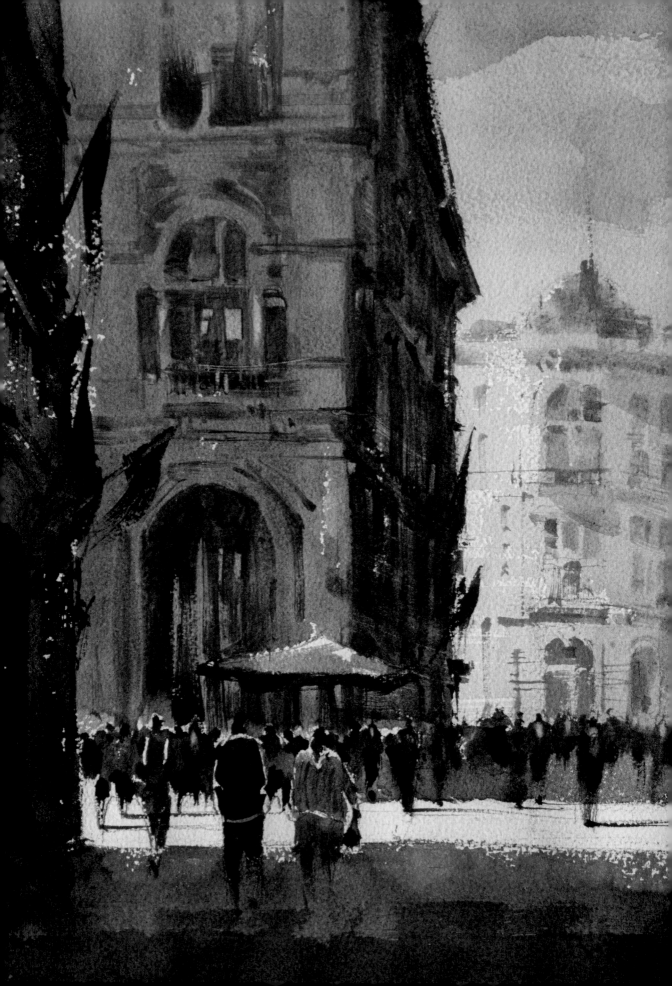

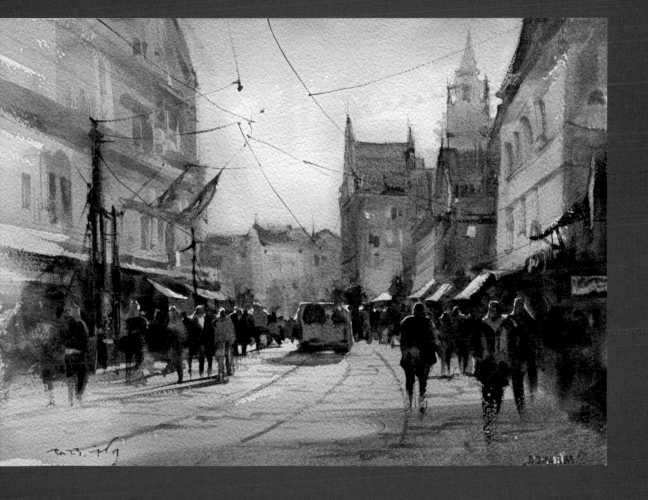

米蘭廣場，39×27 cm，2023 ／ 根特，27×39 cm，2023

黃翠花
/HUANG TSUI-HUA

曾研習水墨畫、油畫，最後還是決定專心學習水彩畫，除了它的方便性外，水彩所表現出來的渲染和空靈感覺更得我心。

我喜歡畫天然的景物，尤其花草樹木，所以多以寫實為主。我常常旅遊時就以畫畫代替寫日記，一舉兩得。

繪畫的原理，各種媒材大致都沒甚麼不同，雖然水彩技法有其難度，但是水彩所呈現的美感，也是它得以被長久挑戰的原因。如何將景物的美加以深化、藝術化，並昇華到更高的境界，這就是我的目標也是我的創作理念。

參加雙彩美術協會多次聯展
2022　高雄文化中心-至上館七人水彩聯展
2016　高雄文化中心-雅軒個展

2020　南部美術協會徵畫比賽水彩入選
2019　南部美術協會徵畫比賽水彩入選
　　　臺陽美術協會美展作品水彩類入選
2017　南部美術協會徵畫比賽水彩入選
1999　經濟部暨所屬機構員工綜藝展西畫組銅牌
1981　臺電綜藝展覽水墨畫銀牌

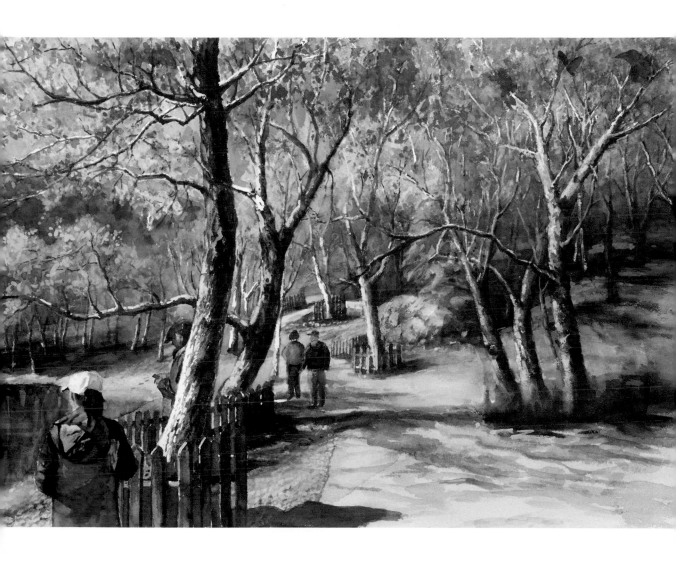

　　此作品位於中國東北長白山風景區，景觀綺麗迷人，秋天樹葉轉黃，放眼望去，滿山滿谷的黃色林木，錯落有致。而湖水寧靜無波，一幅開闊優雅，秋高氣爽的景象，特有的秋色風情，深印腦海，撩人畫筆啊！

楊其芳
/YANG CHI-FANG

喜歡去世界各地旅遊，旅途中所見及生活週遭成為我創作的靈感及題材。自然界中所有存在的物體，存在著生命與真善美，在自然界之各階層裏實秘藏著無數的美，與生命力與美之發見。這給我創作上帶來啟發的關鍵，尋找到創意的元素，也使我藉著這元素，完成作品的真善美。從中吸取大自然界中的元素，運用各種媒材、技法，呈現具象、抽象及創造力。

1962出生。臺南師專、屏東教育大學美教系畢業
曾任U畫會會長，現任高雄市雙彩美術協會理事長、臺南大學南師藝聯會會長、高雄市觀音山美術協會顧問

經歷：臺灣水彩畫協會、台灣國際水彩畫協會、中華亞太水彩藝術協會、高雄市美術協會、高雄水彩畫會、U畫會、南師藝聯會、高雄市雙彩美術協會會員

獲獎：南美展、臺灣省公教美展、高市美展、南瀛美展入選多次

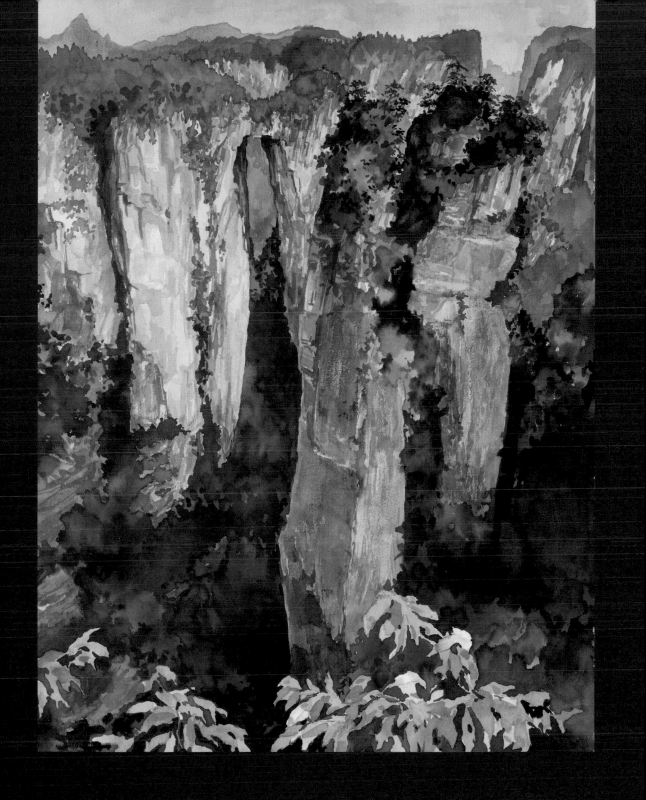

「天下第一橋」是大陸湖南張家界風景區一處著名的景點。此風
景區石灰岩分布廣泛,多岩溶、峰林、溶洞等地貌,武陵源砂岩峰林
地貌為世所罕見,1992年已列入世界自然遺產。

綦宗涵
/CHYI TSUNG-HAN

　　水彩的流動賦予作品一種活潑律動的性質，散發畫面的空間與延伸，水彩隨心運筆，厚塗時的塊面厚度覆蓋，都是在作畫時的筆趣手段，目的呈現空間的深度與對比不同，用即興感受的去調整過程的畫法，感性呈現畫面的靈動感，再需融入作者理性對於畫面結構的思考，安排畫面的和諧與對比，過程反覆地探索追尋內心理想的空間狀態，參照現實始終還是要超越現實。

1996出生於新北。臺灣師範大學美術學系西畫組碩士
中華亞太水彩藝術協會正式會員

2023	ART TAICHUNG 2023 臺中藝術博覽會-臺中林酒店
2022	池上駐村藝術家
	STAART亞洲插畫藝術博覽會-高雄承億酒店
	臺澳義國際水彩交流展-臺北師大德群藝廊
	「水彩的可能」桃園水彩藝術展-桃園市政府文化局
2019	「藝術的視野水彩教育展」中華亞太藝術協會聯展-臺中大墩文化中心
2018	「塵澱」個展-新竹大遠百vvip貴賓室

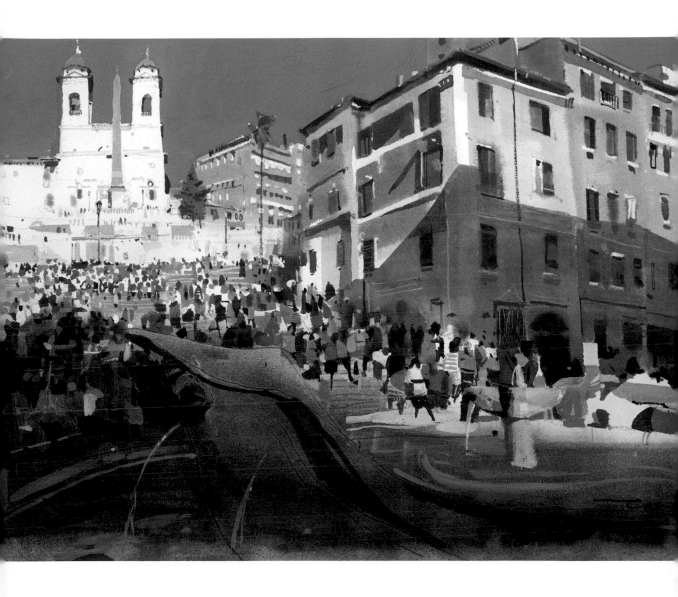

　　西班牙廣場是羅馬出名的景點，主要是因為電影「羅馬假期
Roman Holiday」曾在這邊拍攝，廣場上有與花相間的長長階梯，畫中
表現遠處教堂到前景噴泉層次關係，以及遊客們聚集活動的熱鬧，呈
現愜意適合放空的地方，展現當地的象徵文化，

歐育如
/C.V.

喜歡水彩濃烈飽和的畫面，
以濕中濕模糊的邊界去詮釋搖曳的樹，
與粼粼碎碎的光。

風沙沙的穿梭在樹間，
光也一路跳耀的散落到草地上。

臺灣藝術大學雕塑學系畢業
泰納畫室水彩、素描、創意表現等科目的示範老師

2023 「萬象」師生聯展，郭木生
2022 「念念」個展，天曉得，臺北
2020 光陰的故事-懷舊篇
2011 「行動博物館-當代木雕之美」巡迴展

2012 光華盃青年水彩寫生比賽，大專社會組，第一名
2009 臺藝大師生美展，素描類，第一名
2008 光華盃青年水彩寫生比賽，第一名

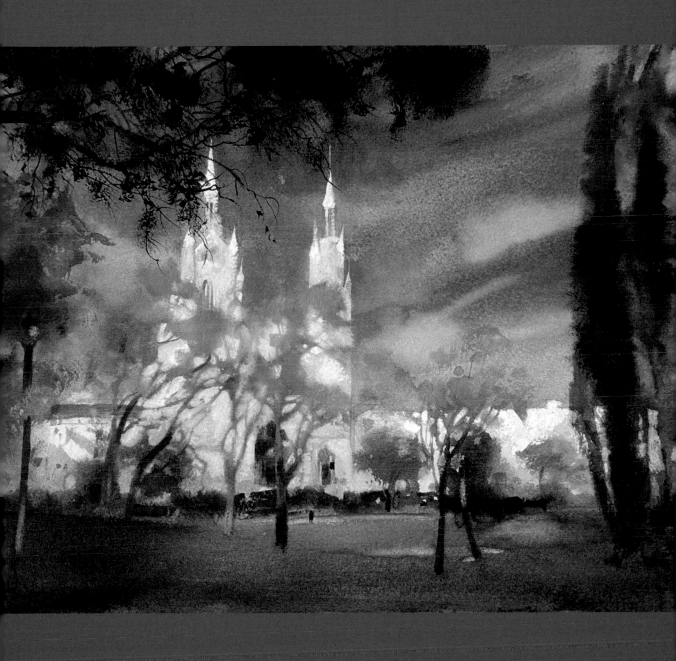

聖保祿堂，位於人文風情豐富精彩的舊金山。

鄭萬福
/CHENG WAN-FU

由於生長於花蓮，從小習慣藍天白雲、青山綠水，因此特別熱愛河海山林。對於大自然有一份濃厚的感情與疼惜，所以作品多以臺灣鄉土人文風景為主。喜歡旅行，幾乎走遍臺灣本島與離島各地，在每一幅作品背後都敘述著一段自然與生活的體驗。

「藝術即生活，生活即藝術。」我喜歡從生活中取材，將自己的想法融入作品，也隨機探討人與人、人與自然的關係。目前努力學習，試著運用水彩特有的水分趣味，配合濃淡乾濕、明暗對比、鬆緊輕重、虛實強弱的節奏與韻律，希望走出屬於自己的風格。

1961出生於花蓮。國立臺灣師範大學畢業，目前專職水彩藝術創作。
中華亞太水彩藝術協會、新北市現代藝術創作協會、新北市新莊水彩畫會會員。

2023	「府城水彩繪事」臺灣3大水彩藝術協會聯展-臺南文化中心
2021	「親山近水」太魯閣大展-太魯閣國家公園管理處
2020	臺灣水彩專題精選系列《懷舊篇》水彩大展-臺北市藝文推廣處
2018、2019	「義大利法比亞諾水彩嘉年華會」獲邀展出作品
2017	「臺日水彩畫會交流展」-臺南奇美博物館
2016	「臺灣世界水彩大賽」入選、「臺灣世界水彩大賽暨名家經典展」-國立中正紀
2015	「第7屆五洲華陽獎」入選
2012	「壯闊交響2012水彩大畫」特展-國立中正紀念堂
2011	建國百年「臺灣意象」水彩名家作品展-國父紀念館

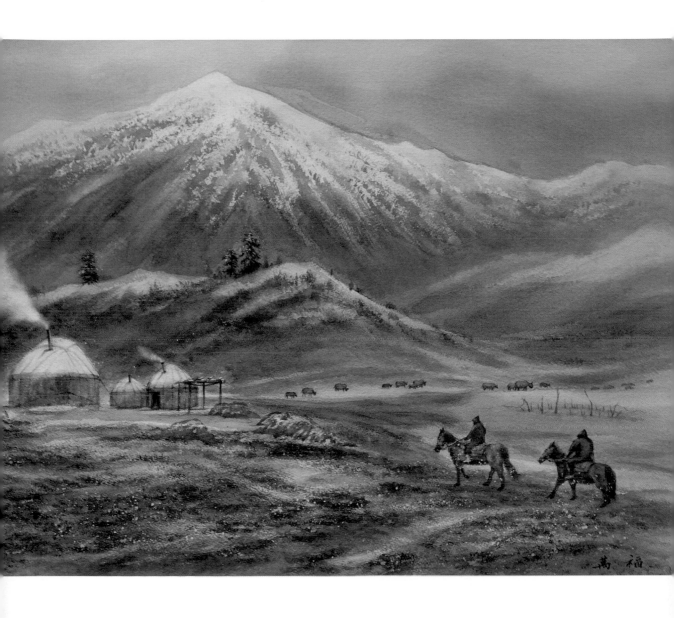

入冬後大雪紛飛，草原漸被白雪覆蓋，牧民族人一起將牛羊馬群往山下遷徙，以便渡過酷寒無糧草的冬天。在公路上經常遇到成群結隊的牛馬羊集體移動，聲勢浩大而且團結一致。遇到時，車輛自動禮讓，這是旅途行程中冬季常見的隊伍。

轉場途中(新疆)，57×78 cm，2019 | 235 |

盧憶雯
/LU I-WEN

水彩的世界猶如我心靈的歸宿，深刻記錄
生命、時光的痕跡。對水彩創作的愛好與執
著，如宗教般的虔誠，既是修行，亦是心靈的
回歸。

藉由水彩創作記錄當下悸動與渴望，將所
看到的片段賦予靈感，由記憶中重構演譯，傳
達創作時激昂奔流的內心世界，感受大自然豐
饒強悍的生命力，抒發對大地無盡的愛。

在經歷塵世的喧囂繁華後，將心停泊，重
回大自然的懷抱，享受自然愜意、浪漫與詩意
的生活。

1969出生於臺北。逢甲大學建築系畢業、新莊水彩畫會會長、中華亞太水彩藝術
協會預備會員
2023 拾光旅人-旅遊水彩創作展-新北市林口區西林閱覽室
2022 新莊水彩畫會會員聯展-新北藝文中心
2021 林口風情水彩個展-新北市林口區西林閱覽室
　　　流光憶彩水彩個展-新北市林口區公所
2020 藝術家看見國家公園-創藝太魯閣-峽谷千韻水彩聯展

2023 「府城水彩繪事」臺南400周年前奏曲聯展入選
2020 中華亞太水彩藝術協會-臺灣水彩專題精選系列河海篇聯展入選
2017 臺北華陽水彩寫生大獎－畫我臺北展徵件入選
2016 新北市淡水古蹟博物館「彩繪絕美祕境美展」水彩類佳作獎

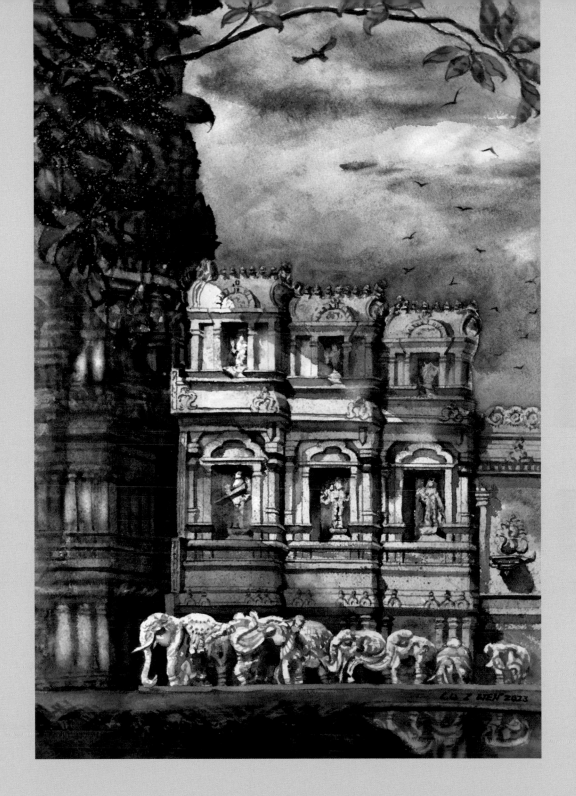

　　身為建築人，深深受其建築雕刻美學所感動。沙克蒂印度廟是位於馬來西亞的一座百年歷史廟宇。創作者試圖呈現隱藏的寶石：沙克蒂印度廟之聖潔、寧靜與神秘氣質。

沙克蒂印度廟的建築雕刻美學，58×38 cm，2023 ｜ **237** ｜

鐘銘誠
/CHUNG MING-CHENG

「道生一，一生二，二生三，三生萬物。」

透過簡單、乾淨、純粹又富含生命活力的畫面，呈現宇宙百彙的本質與樣貌。喜歡水，藉由水彩的特性，展現自己的審美觀點，不管寫實、寫意或抽象，都能抒發心中所感、所思，並與天地自然合而為一。

1966出生。臺北市立教育大學視覺藝術研究所畢業

2023	「山藏雨—鐘銘誠小品書畫展」於羅東-四一空二咖啡館
2021	「三相—鐘銘誠個展」於宜蘭縣文化中心
2020	「旅星—鐘銘誠個展」於宜蘭冬山-古意生活藝術館
2018	「故事—鐘銘誠個展」於宜蘭冬山-古意生活藝術館
2016	「蘭陽寫生小品—鐘銘誠西畫個展」於宜蘭縣文化中心
2015	「鄉居生活—鐘銘誠水彩小品個展」於羅東-森之藝廊
	「桃花粲然—鐘銘誠書法個展」於羅東-森之藝廊
2008	「草木蟲魚—鐘銘誠新孔版畫與藏書票展」於新竹-中華大學藝文中心
2002	「家園風景」西畫個展於宜蘭縣文化中心

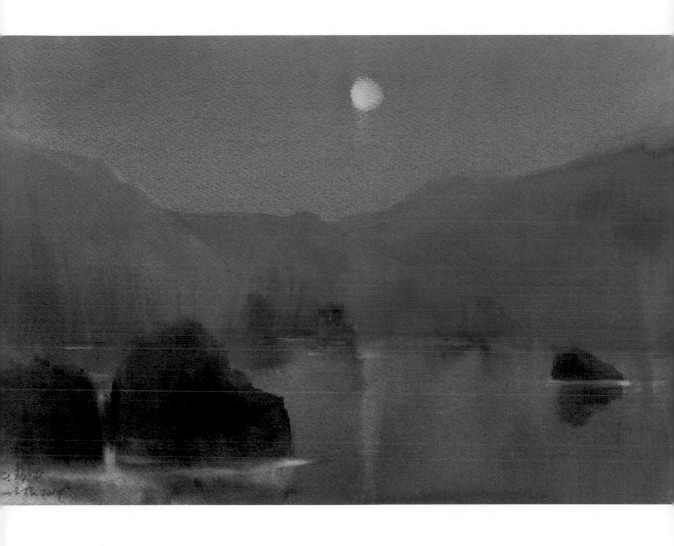

　　2019年秋天，與一群朋友到黃山寫生，山上六天，山下六天。期間，搭船遊覽新安江，江流蜿蜒，兩岸山巒疊翠，景色優美宜人。我在船上不停地畫鉛筆速寫與水彩寫生，留下許多作品。這件作品就是當時的水彩寫生，回到畫室之後再重新整理，賦予夜色之美。

臺灣水彩專題精選系列·異域篇

國家圖書館出版品預行編目(CIP)資料

臺灣水彩專題精選系列：異國風情.異域篇 /
成志偉, 古雅仁主編.
-- 初版. --新北市: 金塊文化事業有限公司,
2023.12
240面 ; 19×26公分. -- (專題精選 ; 10)
ISBN 978-626-97548-9-2 (平裝)

1.CST: 水彩畫　2.CST: 畫冊

948.4　　　　　　　　　　　　112018270

書名	臺灣水彩專題精選系列－異國風情 異域篇
出版	中華亞太水彩藝術協會
發行人	郭宗正
總編輯	成志偉、古雅仁
編輯委員	郭宗正、洪東標、張明棋、林毓修、吳冠德、黃進龍、劉佳琪、張家荣、陳品華、李招治、李曉寧、陳俊男、張宏彬、羅宇成、陳顯章
作者	古雅仁、成志偉、宋愷庭、林俐萍、洪啓元、郭宗正、溫瑞和、楊美女、劉哲志、錢瓊珠、王怡文、江翊民、吳秀瓊、吳尚靜、吳昱嫻、李招治、周運順、林玉葉、林勝營、林毓修、洪胤傑、徐江妹、張綺芸、張綺舫、梁文如、陳仁山、陳明伶、陳品華、陳美莉、陳顯章、曾己議、游文志、黃翠花、楊其芳、綦宗涵、歐育如、鄭萬福、盧憶雯、鐘銘誠
邀請名家	黃進龍、謝明錩、蘇憲法
美術設計	劉偉柔
發行	金塊文化事業有限公司
地址	新北市新莊區立信街35巷2號12樓
電話	02/ 2276-8940
總經銷	創智文化有限公司
電話	02/ 2268-3489
印刷	巧育文化事業股份有限公司
初版	2023年 12月
建議售價	新臺幣800元
ISBN	978-626-97548-9-2 (平裝)